# 不去會死

## 世界九萬五千公尺的自行車單騎之旅

石田裕輔

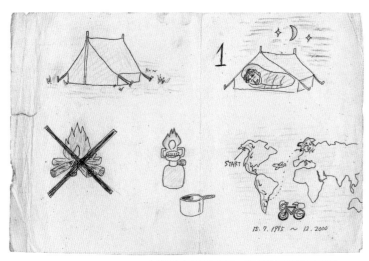

在語言不通的地方，請求對方讓我搭帳棚時，用來說明的圖片

# 前言

為什麼要「環遊世界」呢？

其實，我也不是很清楚。

等意識到的時候，自己已經夢想著要「環遊世界」了。

追根究柢，我想，背後的緣由應該是受到朱勒・凡爾納小說《環遊世界八十天》的影響吧。

國中時第一次知道有這本書，是在英語教科書上看到的。我的注意力一向只集中在怎麼混過課堂，連內容也沒細讀，一看到書名就一口咬定：「這個作者真的只花八十天就環遊世界一周了！」

這對我這鄉下小鬼來說真是驚人之舉，真的可以在這麼短的時間內環遊世界嗎？不知道為什麼，我深深地感動了。在我的想像中，無垠無涯的世界就像個小小的盆景，而自己就是故事的主角，展開屬於我的「環遊世界八十天」旅程。

就這樣，十年後，我真的踏上「環遊世界」之旅。

既然降生到這個世上，我就要好好看看它。

這個念頭不斷地擴大成形，再也無法壓抑。

我為這次旅行立定一個目標⋯

「既然要走這一趟，就得找出世界第一！」

什麼才算世界第一呢？當然由我來決定。當我親眼看到，覺得這稱得上是世界第一，那就是了。不管是自然風光或遺跡，在世界的某處，一定會有最美麗的街景。總之，既然來到人間，就要看遍這世界，找出全世界最棒的東西。換句話說，我想要找到屬於自己的「寶物」。

除此之外，我也希望能夠用最讓自己感動的方式找到這份「寶物」，這也是我選擇騎自行車旅行的原因。

如果靠自己的雙腳抵達目標，與美好事物相遇時的喜悅，也將會是最大的吧。

要是你坐電車、巴士或是租車過去，到達之後還會有那種「好不容易終於到了」的感覺嗎？

而且，我對靠自己的腳力環繞世界一周，內心會到怎樣強烈的衝擊也深感興趣。我有這樣的預感，如果能留下這樣的回憶，對自己的人生也就非常滿意了。

學生時代起我就騎著自行車旅行，也完成過各式各樣的旅程。一旦體驗到自行車之旅的箇中三昧，就沒有別的旅行方式能滿足我了。不只有「終於抵達終點」的喜悅，還有接觸人群與自然、朝自己喜歡之處挺進的自由滋味……這一切都太美妙了。

大部分的人都會問：不辛苦嗎？習慣了就不會覺得辛苦。要是累了，停下來休息不就得了。

等到真出發了，才發現自己踏上的旅程，竟出乎意料地高潮迭起。

也曾陷入小命幾乎不保的危機，也有許多愉快的邂逅，不管怎樣，旅行本身是無可比擬地有

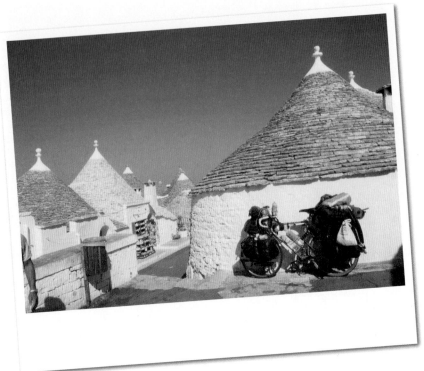

義大利，阿貝洛貝洛土盧，2000年8月

趣。當初預定的旅程是三年半，最後整整延長了兩倍以上。

那麼，花了七年半浪跡天涯，實際上的收穫如何呢？

真的留下讓自己心滿意足的難忘回憶嗎？

還有，真的找到堪稱世界第一的事物了嗎？

這些，都寫在這本書裡。

請讀者藉由這本書，與我一起踏上環遊世界的旅程，一起發現這些問題的答案吧！

石田裕輔

北美洲與中美洲——停不下來的旅程！

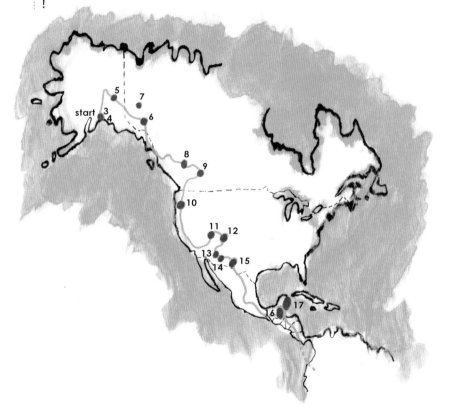

## 序章

# 「錢拿來」

「耶？這裡真的是阿拉斯加？」走出機場的瞬間，我不禁大驚失色。

熱死了，雖說是七月，這裡和日本的夏天簡直沒兩樣，而且陽光說不定還更強。

我對阿拉斯加的想像只有一個字：「冷」，這下完全措手不及，發現自己的穿著全然不對──毛線襪和羽毛外套，忍不住覺得好笑。我可是從酷暑的日本作好全副武裝才過來的呢！

迅速換上T恤和短褲，走出機場大廳，我開始著手準備工作。因為自行車是被分解後裝進紙箱、送上飛機託運，首先必須組裝起來才行。

但這裡，也太安靜了。搭同班飛機的人陸續走光後，宛如火車站的小小機場頓時空蕩蕩的，小鳥邊啾啾叫邊在大廳跳進跳出。眼前是一片廣闊的荒野，看得到遠處黑壓壓的針葉樹林，那就是所謂的針葉林帶吧？更遠處是尖銳高聳的青綠群

山，高高的天空一望無際，和日本明顯不同，看起來異常寬廣。

自行車組裝完成，接下來是行李。我有六個置物袋，分別裝著露營用具與防寒用具、換洗衣物、文庫本和字典等書籍類、照相機、工具和藥品——因為接下來可是要環遊世界，行李數量可觀也是理所當然。

好不容易把約四十公斤的行李安頓完畢，我推著自行車走到路上。那是一條筆直而開闊的大路，鋪得太過平整漂亮，反而索然無味。這大概就是所謂的美國風光吧。

「終於上路了。」我在心中低語，有點陶醉在英雄主義的情懷中。不管怎麼說，多年來的夢想從這一刻開始成真。我一本正經地踩上踏板，沉甸甸的自行車開始前進……

「怎麼搞的？」

一瞬間，車頭搖搖晃晃，根本無法控制。行李太重了，自行車漸漸歪向一邊，差點撞上路旁柵欄。

「這，我慌忙煞車。車子一停下來，乾燥的風咻咻地吹上背脊。

「這，這樣騎得動嗎？」

雖然已有某種程度的心理準備，行李的重量還是遠遠超乎想像，感覺就像多載了一個人。

——這可不是想像中的浪漫旅程哪……

我又一次小心翼翼地踩著自行車，搖搖晃晃，這次漸漸偏向快車道，後方來車「叭叭叭叭」的喇叭聲此起彼落，我嚇出一身冷汗。

「別，別慌啊！」

踩著自行車，我一邊為自己打氣。今天只要騎到二十公里外的安克拉治就行了，這距離沒什麼大不了，而且現在才下午四點，不是嗎……

騎了一會兒，來到一個開闊的十字路口，我根本不知道該往哪邊騎。突然，看到前頭有個黑人女子走過來，她的衣著還真誇張得有點恐怖……亮粉紅色露肚臍的套頭運動衣，配上黑色的太陽眼鏡，和阿拉斯加的形象還真不搭。

雖然隱約嗅到危險的氣息，我的視線還是被運動衣下呼之欲出的木蘭飛彈吸引。我想，向她問路好了。一冒出這個主意，方才沉重的心情一掃而空，畢竟這裡是自由國度美國哪，說不定未來發展會很有趣呢……

我小心不讓邪念表露在臉上，盡量有禮地向她搭話……

「Excuse me.（抱歉）」

她什麼反應也沒有，嘴巴不停咂咂嚼著口香糖，上上下下打量我，墨鏡反射出讓人不寒而慄的光芒。沉默的壓迫感，讓我甜美的妄想瞬間消失無蹤。

——沒錯，一定是搭訕到什麼可怕的傢伙了……

我已經嚇得不知如何是好。事到如今，總不能裝作沒問過路吧，我畏縮縮地接著問……

「啊，啊……Which way to down town?（市區要往哪個方向走?）」

女人一臉無聊地伸了個懶腰，看到那毛茸茸的腋下，我心情更鬱卒了。她懶懶地繼續嚼著口香糖，說……

「Give me one dollar.（給我一塊錢）」

「啊？」

「GIVE ME ONE DOLLAR.」

「……」

是跟我要錢哪。來到美國遇見的第一個人，最初的對白竟然是這樣，我不過是問個路而已！

我半愕然地盯著她的臉，對方還是面無表情猛嚼口香糖。我勉為其難擠出聲音答道：「No, thank you.（不用了，謝謝妳。）」

為什麼被勒索要錢還要說「No, thank you.」呢？一邊思考這個問題，一邊飛也似地逃離現場。

踩著自行車，我深深地嘆了口氣。真是，這種開場簡直糟透了……越想越覺得自己沒用。這時，出發前的大混亂再次浮現腦海。

──那果真是不祥的預兆嗎？

一開始這麼想，自行車也越發沉重了。沒錯，打從旅程開始前，事情就不對勁了……

# 01

## 出發前的大混亂

那是啓程前二十五天的事。

那時我還是個上班族，預定十天後離職，正爲職務交接和行政手續忙得不可開交，當天也是忙到深夜才回家。

「眞是，早晚都要離職，幹嘛這麼拚？」

一邊在心裡發牢騷，一邊解開領帶，走進廁所，這時候——

「哇啊啊啊啊！」

我在廁所裡放聲尖叫：小便是鮮紅色的！

「爲，爲什麼偏偏現在發作……」

我的腎臟本有宿疾，叫做「胡桃夾症」(Nutcracker)，那是某種因素導致腎臟靜脈破裂，血液混進小便裡。不算什麼嚴重的大病，但一旦出現血尿，就必須住院吃藥一到兩週。這兩年來一直都好好的，我以爲已經自然療癒，爲求安心，我半年前還到醫院檢查，答案也是「沒問題」，怎麼會這樣？

「爲什麼在這緊要關頭發作……」

我抱頭坐在馬桶上。這種身體怎能騎自行車環遊世界？不，更糟的是，公司再過十天就不管

不去會死

我死活了，社會保險也一併到期，要是住院時間一拉長，旅行基金就得通通砸在住院費上。夢想破滅、丟了工作、人生也一片黑暗，眼看就要成為廢人⋯⋯

我覺得自己像被誰拖住雙腳，不停往下墜落，遙遠的過往記憶此時甦醒。

「那個算命阿婆的預言難道是真的⋯⋯」

算命阿婆是我在精神病院認識的。學生時代我在那裡打工，主要工作內容就是照顧病患起居，陪他們聊天。那位阿婆老穿著咖啡色防寒背心、雖然是住在這裡的病患，行為舉止看起來卻完全正常，正常到讓人不明白她為什麼住進來。不過她可是有特異功能的，感應力非常強，據說只要看到你的臉，就可以斷言你的過去未來，醫院裡紛紛傳說她算得很準。

我對算命完全沒興趣，也壓根沒打算找她看相。有一次，阿婆那張黝黑的臉冷不防湊近我，我也沒拜託她，她就自顧自開始算起來。

「你內臟的某個地方⋯⋯有宿疾對吧。」被她說中了⋯⋯

「目前為止和三個女人交往過。」呃⋯⋯⋯嗯⋯⋯

我的過去和背景，就這樣被算命阿婆一一揭露。果然是位道行高深的算命師哪！可是，她對我將來的預言卻出乎意料。

「你會過著一帆風順的幸福人生哦！不過，這種人生與刺激或冒險無緣。」

有沒有搞錯！我暗想，我的夢想可是騎自行車環遊世界一周耶⋯⋯

瞬間錯愕之後，鬥志卻突然點燃。呵呵，這不是很有意思嗎？

「好——正好！我就來改變命運，靠自己的力量扭轉它！」

我從以前起，就很容易接受現實，遇到事情馬上認命。老實說，那時候騎自行車環遊世界的夢想還很模糊，一聽完阿婆的占卜我卻熱血沸騰，突然冒出幹勁來了。

可是，五年後，環遊世界之旅已近在眼前，我卻穿著西裝坐在馬桶上，沒精打采地想⋯⋯為什麼會在這緊要關頭血尿呢⋯⋯

「這是天意叫我別去，要把我拉回一帆風順的人生吧！」

襯衫被冷汗浸透，非常不舒服。我繼續抱頭坐在馬桶上，過了好久還是動彈不得。

三天後我才去醫院。因為害怕醫生要我「取消行程」，提不起勁馬上就診，而且血尿也有可能自然好轉。然而，三天過了，症狀還是完全沒有好轉的跡象。

我在醫院裡有認識的醫生，抱著死馬當活馬醫的心情，我把對這次旅行的熱情一股腦向他傾訴，拚命強調：就算到這個地步，我也打算出發。想想，自己說的話，還真是不尋常呢。

醫生全部聽完後，只淡淡地說了一句⋯

「我讓你趕得上出發。」

「眞，眞的嗎？」

於是我緊急辦理住院手續。距離正式啓程只剩三個禮拜了。

## 02 再會了，我的「安全地帶」

醫生果眞對我施以特別治療，用點滴注射比平常多一倍以上的藥劑，結果，四天後血尿停得乾乾淨淨。

但就算現在好了，也不能保證以後不會再發作，而且出發前突然血尿很不吉利，也讓我嚇得半死。即使這樣，之所以仍未打消念頭，是我相信，自己在這時放棄的話，會後悔一輩子。

「要是有什麼萬一，就到時再說吧！」我這麼想。

「既然這樣還是要去！我要改變命運！就算一邊血尿我也要上路！」

出院後，我連睡覺的空檔也沒有，手忙腳亂地整理自己的工作，參加連日舉辦的送別會，強撐著準備出發。

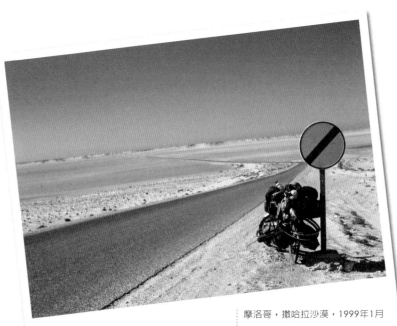

摩洛哥，撒哈拉沙漠，1999年1月

就這樣，終於到了啟程的日子。

和來機場送行的朋友們說著玩笑話，其實內心恍恍惚惚像在作夢。也似乎是因為，為了走到「出發」這一步，耗盡了全部心力。

班機快起飛了。

在朋友的掌聲中，我幾近茫然地走進登機門。

坐進機內的座位，舉目四望，四周都是「外國人」，突然湧起一股緊張感。

還想隱瞞？其實我只出國旅行過一次，根本就是旅遊菜鳥，連身上的錢該怎麼保管也不清楚。

剛才每位來機場餞行的朋友都送我一份禮金，錢還裝在信封裡，被我胡亂塞進包包。首先得先把這些錢收到其他地方才行……

飛機發出巨大的聲響起飛了。等繫緊安全帶的燈號一熄滅，我就連忙抱著背包跑進廁所，坐在馬桶上，打開禮金封套，把鈔票拿出來。

我知道自己的手在抖，卻不是因為禮金太多，而是怕啊！到底在怕什麼不清楚，但心臟好像快跳出來似地。

連同我自己預先買好的美金旅行支票和現金，全部加起來約七十萬日圓。接下來該怎麼辦？

「對了，記得旅遊書上寫過，錢要貼身收好……」

於是，我試著把全部的錢塞進褲子裡面的貴重品暗袋。但鈔票疊起來太厚，怎麼塞也塞不進去，更別提我的手還抖個不停呢。

「混蛋！搞什麼啊，可惡！」

越焦急，手就抖得越厲害。

「你這傢伙，到底在緊張什麼！」

經過一番苦戰，終於全塞進去了。呼，我喘了口氣，把厚如厚切牛排的暗袋繫回去，一臉若無其事地回到座位上。

面前的螢幕播放著好萊塢動作片，英文我一句也聽不懂，只能呆呆看著。隨著高昂的情緒逐漸穩定，思緒也清晰起來。

我想，自己終於脫離「安全地帶」了。

平靜安穩的人生，對我來說已經是過去式，我已一步步踏上「高潮迭起」的人生了。思之令人痛快非常，剛才內心的混亂也不可思議地消失了。

「算命阿婆，給我走著瞧……」

我在內心暗自竊笑，不知不覺沉沉墜入夢鄉。

# 03 午夜的恐懼

睜開眼睛，眼前是陌生的水藍色牆壁，一瞬間我有點茫然，好不容易才想起自己置身何處。

——沒錯，這裡是安克拉治的青年旅館。

回想昨天下飛機之後發生的一切，不禁嘆了口氣。

被那個黑人女子勒索落荒而逃已經很慘。向人們問路時，每個人都親切地指點我，我也「Yeah, yeah, I see.」地笑瞇瞇應聲，可悲的是，對方在說什麼其實我半句也聽不懂。要聽慣活生生的英語會話，看來還需要一段時間吧。

不斷迷路，抵達青年旅館已經晚上十一點，緊張和疲憊已到極限。確定還有床位後，我呆坐在自行車旁，不動良久。

睡醒後，身體還是重如鉛塊，看看時鐘，時針指著四點。

四點？

望向窗外，怎麼看都不像凌晨四點！原來已經傍晚了。

「太蠢了……旅程的第一天不就這樣白白浪費了嗎？」

嚇人的是，我竟然連續睡了十六個小時。

我為了準備出發幾乎沒睡飽過。不過，也是因為打從我來到這兒，就盡遇上些喪氣事吧。

慢慢從被窩爬起來，拖著睡過頭的沉重身軀摸到會客室，看到一個男人背對我坐著。我有點緊張地試著搭話，想向他打聽超市在哪。

「Excuse me?（抱歉）」

「Hai?（是）」

沒想到我用英語一問，答的卻是日文。回過頭來的那張臉，毫無疑問是個日本人，緊張感突然一掃而空，我差點沒立刻衝上去一把抱住他。

他戴著一副大眼鏡，怎麼看都像《哆啦A夢》的大雄。外表穩重，其實曾是某大學登山社社員，兩天前還剛登上麥金利峰呢。

「怎樣，你攻頂了嗎？」

「當然！」

他滿臉笑容，高興地說。

接下來他打算用電車或巴士環遊世界。我們兩人意氣相投，就這樣在會客室裡聊開了。

「雖然不知能走多遠，我想，就走到走不動為止吧。」

大雄用沉穩的語氣說道。看來是個不做作、不勉強，堅持順應自己的意

加拿大，佩多湖，1995年9月

願，自自然然過生活的人。

「你又為什麼要來阿拉斯加呢？」大雄問我。

「我想，既然要環遊世界，就一定要從大陸的端點開始！這裡不是北美大陸最北的機場嗎？」

「我這麼一答，心情也跟著豪邁起來。從大陸的這一頭走到另一頭，這樣才是真正的『環遊世界』

——我自以為是地作如是想。從阿拉斯加朝南美洲最南端的烏斯懷亞前進，然後飛到歐洲，接

下來打算騎遍非洲和亞洲。

「全程預計花多久時間？」

「嗯——我也不很清楚，大概需要三、四年吧？」

大雄似乎很感動地睜大細細的眼睛，然後驚訝地笑了，我也跟著笑起來。

「不過，你為什麼堅持環遊世界一周呢？」

他這麼一問，我有點為之語塞。的確，理由有很多，最根本的那個卻非常不切實際：我只

是想這麼做而已。既然出生在這世上，就該好好看看它。但這樣的理由實在太簡單，一說出口，

連自己都覺得很難說服人。沒想到大雄一聽，立刻說：「嗯，我明白。」我受到鼓勵，精神也來

了，又繼續說：

「然後，我還要找出世界第一的東西！」

「啊？那是什麼？」

「不，我是說，什麼東西是世界第一，由我來決定哦！」

自然風景也好，遺跡也好，全世界最美麗的城市一定會在某個地方。我希望可以踏遍全世界仔細尋找自己最珍貴的寶物，將值得保留一生的珍貴回憶銘刻在記憶深處。

「嗯嗯！」大雄高興地聽著，和他聊天，我越講越起勁。

「至於為什麼要騎自行車？我想，實際揮汗用雙腳找到『寶物』時，快樂應該會更大吧。」

「這樣啊。可是只靠自行車不會很累嗎？」

「沒關係啊！費盡千辛萬苦靠雙腳走遍世界，一定會有豐富的收穫。如果真能達成，這輩子也足夠了。」

發現自己越講越得意，我在心裡暗自苦笑，真是太得意忘形了，昨天明明還那麼沒種……

聊了一陣子，我們又一起到超市買東西，炒茱煮飯，一起吃了晚餐。我聒噪到連自己也嚇了一跳，加上啤酒的作用，兩人大聲談笑，惹得其他白人旅客為之側目。

可是，當天夜裡……

躺在床上，激昂的情緒一鎮定下來，我被某種難以言喻的恐懼感攫住。在廣闊的大陸上，一個人孤獨地騎著自行車，這個在啓程前浪漫無比的幻想，如今卻成了讓人害怕的景象。一走出市區，就是無垠無涯的廣大森林，那裡有熊出沒，還有許多人帶著手槍。

腦海中又浮現機場外遇到的女人，耳邊響起她嚼口香糖的聲音。和昨天晚上完全不同，我不停輾轉反側，完全沒闔過眼。

# 04 向廣闊的世界邁進

抵達阿拉斯加州首府安克拉治的第四天早上。

大雄前一天動身離開了，我也打算今天啓程，但就是沒法下床。一想到要在無人的大地上踩著自行車，就越來越怕。要是有持槍強盜埋伏在路邊怎麼辦？熊撲過來的話怎麼辦？

我裹著毛毯，懷疑這一切是怎麼開始的。根本是在勉強自己做不擅長的事，繼續當個上班族不是很好嗎？坦白說，我絕不討厭以往的生活。

我曾是某食品公司的營業員。

我一點也不討厭公司和工作，不管是去老客戶的超市向對方親切地說：「今天天氣真好！」或在卡拉OK拍手喝采，說：「課長！您的歌聲還是一樣有磁性！」我都很高興樂意。

更何況，我的公司是所謂的大企業，這樣下去絕對衣食無虞。結婚、生個小孩，人生大可以一帆風順。

可我終究放不下騎自行車環遊世界的夢想。

進公司第四年的春天，我在郵局的定存已達到預定金額，但下定決心仍需要相當大的勇氣。

同期的同事也開始陸續結婚，覺得自己好像即將踏上和別人完全不同的道路，內心很不安。

要選擇安穩的一生，還是刺激的一生呢？我想，就以「無怨無悔」的基準來決定。

一旦辭掉工作，雖然有失去飯碗的顧慮，日後還可能會非常後悔，不過，總是活得下去。相對來說，要是放棄夢想，即使建立了幸福美滿的家庭，大概也會後悔一生吧？

兩相權衡，後者的悔恨沉重了此。

遞出辭呈時，上司說：「你是笨蛋嗎？辭掉這麼好的工作！」也許真是這樣吧。奇怪的是，心情卻也輕快起來。

——沒錯，我就是為了要說服自己，才故意違背算命阿婆的預言，千里迢迢來到阿拉斯加。

「夠了，不出發不行了！」

我豁了出去，從床上跳起來，動手把行李塞進背包裡。可幹勁沒有維持太久，拖拖拉拉地收拾，已經下午三點了。

出發的準備是完成了，站在自行車前，身體卻一點也提不起勁。或許還是晚一點動身比較好，我看看錶，現在不會太晚了吧？還是明天再出發比較安當吧……

「啊啊啊啊啊！要拖到什麼時候？立刻走人！」

我跨上自行車，像要發洩所有怒氣似地用力蹬了一腳。

騎出市區，高速公路般的寬闊大道一直向北延伸，高速移動的車流讓我畏縮。那種魄力和日本截然不同，伴隨嘈雜的噪音，龐大的銀色貨車不斷從我身邊急速掠過，強風瞬間掃過全身，連車頭也被拉過去。真是，簡直快嚇死了。

這樣的「激流」在兩小時後逐漸消退。離城市越遠，交通量就遞減，眼前一變而成滿是綠意的鄉間道路。

一放鬆，頓時覺得在阿拉斯加的大自然中騎自行車還真新鮮。抬起頭，邊張望四周景色邊前進，綠色平原似乎無窮無盡，路旁還有澄澈的藍色小河流過。

我停下車，坐在草堆上，眺望眼前的水流稍作休息。四肢傳來舒暢的疲憊感，淙淙的水聲似乎滲入了全身。

再度上路時，清爽的微風輕撫肌膚。

「還是騎自行車最棒！」

這麼一想，我終於大笑出聲，和在被窩裡拖拖拉拉時相比，心情宛如雲泥！景色流逝，確實感到自己正向前邁進，這是一種至高無上的快感。沒錯，想東想西都沒用，去做就對了。行動一展開，自然會產生力量，我怎麼一到這裡就忘了呢？

我在心裡低語：「好！走吧，不斷走下去……」

看著路邊的小河，河水急速流過，和自行車前進的速度差不多呢！

# 05 阿拉斯加的路標

在阿拉斯加的介紹手冊或風景明信片上，常常可以看到如下字句：

「Last Frontier——最後一塊未開化之地——」

的確，阿拉斯加給我的印象正如這句話。

一離開城鎮，眼前就被天空和深邃的針葉林籠罩，不斷綿延，幾乎沒有村里住家。不管怎麼騎，景色都大同小異，好像沒有前進，讓人開始感嘆自己的渺小。

終於，前方出現類似路標的指示牌，不知為何就安心了起來。我雀躍不已，滿心期待，路標逐漸接近，上面到底寫些什麼呢？

「Next 10km Unpaved.（前方十公里未鋪設道路）」

我大失所望。大部分路標上都寫些無關緊要的事，即使這樣，一看到新的路標還是激動不已，過了這個路標，又下意識期待下一個。似乎，在這廣闊得讓人分不清東南西北的大自然

中，只有「人造物」可以讓我們安心。也許在內心的某個角落裡，我們還是希望和人類社會有所聯繫吧。

終於出現一座小鎮。稱它是小鎮，其實也不過是一家休息站（加油站兼雜貨店）再加上幾間民宅而已。這一帶的城鎮都是這樣，可以說是只爲了給車輛加油、補給而存在的城鎮。

我問老闆：「到下個城鎮還有幾公里？」必須由距離長短來決定要裝載多少水和食糧。

頭頂微禿，有點胖的老闆思考片刻，說：「八十公里。」對於利用汽車移動的人來說沒什麼了不起，但對每天只能騎一百公里的自行車騎士而言，就有點遠了。爲防萬一，我也向其他人提出同樣的問題，開大卡車的紅臉大叔哈哈大笑，說：「免驚啦！騎個一百公里就看得到下一家休息站了。」

這裡大部分居民的距離感都亂七八糟，絕對不能輕易相信他們提供的數字。多估一些，我想應該是一二○公里。

爲了這段一二○公里長的路，我開始採買必需的食糧。其實店裡也沒什麼可買的，幾個月前的冷凍麵包，青菜只有洋蔥和爛得軟綿綿的蘿蔔。這鎮上的人到底每天靠什麼樣的飯菜維生呀？

我繼續踩上踏板，騎了好一會兒又看到一個路標，果然安心多了。呵呵，上面寫些什麼呢？

「Next Service 175km.（距離下個休息站一七五公里）」

啊，即使是這樣的標示，也讓我喜歡得不得了啊！

## 06 約翰・海希與極光

踏入加拿大國境，來到一個叫做白馬市（White Horse）的地方。這裡雖然是育空特區的首府，但人口也只有兩萬多一點，看來像座麻雀雖小，五臟俱全的鄉間城鎮。

去露營區一打聽，紮營一晚索價十美元，不算像日本人大開口，也絕稱不上便宜。我還在猶豫該怎麼辦，一個看來像日本人的男子與我視線交會，我連忙低頭招呼，他也點頭回禮。

這位年輕人在本地專門舉辦獨木舟活動的業者那打工，似乎是碰巧有事來到這露營區。

「你要住這裡嗎？」他說。

「嗯……還在猶豫，對我來說十美元有點貴。」

他想了想，對我說：「我認識一個叫約翰・海希的人，拜託他讓你在他家後院紮營就行了。」他笑了笑，又加了一句：

「約翰也很特立獨行，個性爽快，你不用顧慮什麼啦！」

這樣有點厚臉皮吧？一般狀況下我應該會推辭，但一聽說

約翰是獨木舟攝影家，我不禁想見他一面。既然被評為特立獨行，應該也是個頗有魅力的人吧！

約翰·海希住在育空河畔一棟有點老的房子裡，還養了隻貓作伴。正如傳聞，個性非常爽快，滿面笑容地迎接我這不速之客。他年紀大約六十出頭，長的有點像金·哈克曼。慢條斯理的舉止像太極拳一樣流暢，目光盛滿溫柔，讓所有人都對他敞開心胸。笑容特別好看，從白鬍子深處發出「呵呵」的獨特笑聲。總之，是個舉手投足都讓人印象深刻的人。

我依從他的話，在庭院裡搭起帳棚。前方藍色的育空河如海一般廣闊，發出轟隆轟隆的沉重水聲，不斷流向前方。

「好棒喔……」

我對這個地方一見鍾情。約翰似乎也是浪跡天涯後愛上育空河，然後定居於此。

當晚，約翰請我入內喝咖啡。屋子裡滿是書本、壞掉的家具，還有不知作何用途的雜物堆積成山，幾乎找不出走路的空間。屋裡沒有電，只點上煤油燈。雖然沒有自來水，但要用水的話，屋旁就有大河流過。

夜裡，在煤油燈朦朧的光線下，他細細訴說育空河之美。

「如果，你真的想了解育空河……」

約翰慢慢說著，又喝了一口咖啡。煤油燈的光線在他眼角的皺紋上投下深具韻味的陰影。

「你必須划著獨木舟，旅行一週。」

「……」

轟隆轟隆……入夜之後，水流的聲響更大、更清晰了。

「只花一、兩天是不夠的。從第四天起，你才能開始慢慢體會森林的寂靜。」

約翰啜了口咖啡，我等他繼續說。

轟隆轟隆……

「第五天，你就能感受到動物的氣息；第六天，和大河融為一體；到了第七天，你就能明白育空河真實的面貌了。」

他說完又呵呵笑了起來，就像一位電影明星。

我完全被他的話迷住。這真是太棒了！

但當天已經是八月九日，秋天的氣息越來越濃。這一帶只要夏天一結束就會開始下雪，更何況我還覺得越過加拿大洛磯山脈，越早南下越好。我現在從阿拉斯加出發已經太遲了，根本沒時間作獨木舟之旅……

結論已經出現。但是，連出來旅行都還會被時間追著跑，我難免有些惆悵。

約翰也給我看了幾本他拍的攝影集，幾乎都是印地安人的肖像。漂浮著哀愁氛圍的黑白照片裡，每張臉的雙眼都炯炯放光。

到了大約午夜一點，我才回到自己的帳棚。寫完日記正想縮進睡袋，聽到有人叫：「裕輔！

快出來看！」

爬出帳棚，約翰就站在我身邊。

「怎麼了？」

他看也不看我，抬頭仰望，指著夜空中的某一點。

「極光。」

「咦？真的嗎？」

我驚叫出聲，夏天也看得到極光嗎？

朝他指的方向望去，宛如帶狀雲氣般的東西浮在夜空中，發出淡淡綠光，靜靜流動著。

我動彈不得，身邊的約翰又呵呵笑著走回屋裡去。

光帶越來越寬，漸漸變成簾幕狀，移動得比想像還快，就像被強風不斷吹動。光幕漸漸變多，重疊成好幾層，範圍加大，直到占滿整個夜空。我根本沒時間回帳棚拿照相機，實在是一秒鐘也不想錯過！光線的明滅閃動越來越劇烈，我看得忘情，終於在最亮的時候像煙火般爆開了。

「哇啊……」

當時的感動無與倫比。那應該就是所謂的極光崩離，我以前根本不知道極光會這樣爆發。

光的粒子再度組成細長的帶狀，徐徐晃動，逐漸變成簾幕，最後爆炸……這樣的極光秀總共重複三次，持續了約一個半小時。我一直呈現恍惚狀態，已經好幾年不曾如此專注投入了……

極光秀終於結束，夜空回歸沉靜，我聽見周圍蟋蟀的叫聲，微風吹送青草上的露水氣味，勾起深深的懷念。情緒平穩下來時，我在心裡低語：

「去划獨木舟吧……」

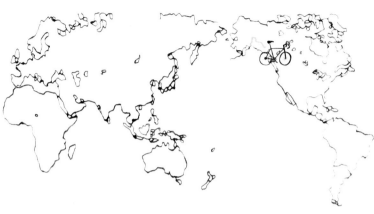

# 07 在育空河上

白馬市是獨木舟活動的聖地，有好幾家業者出租獨木舟，或代客規劃獨木舟旅行。

正在打聽其中某道行程的費用時，我遇到一名瘦巴巴的日本人。他戴著太陽眼鏡，只看一眼就聞到可疑人物的氣息，要是他說「敝人在東南亞做大麻買賣」，我大概也會毫不懷疑以爲眞吧。這名男子年約三十三、四歲，自稱姓山藤，已經在日本划了好幾年獨木舟，這次終於來到嚮往已久的育空河。

「搞什麼，怎麼只有破破爛爛的獨木舟？這啥？果然用租的就是不行！」

他常一開口就抱怨。與其歸咎獨木舟不好，不如說是個性問題吧，我覺得他的性情眞是乖僻得徹底。

當他說「我正在找一起划獨木舟的同伴」時，我忍不住笑出來。即使如此，這件事還是圓滿達成了協議。

我雖然在日本划過兩次獨木舟，但要連續幾天在廣闊的育

空河上順流而下，還是不放心自己的技術。他說自己是箇中老手，聽起來也不像是騙人。我這人其實也滿喜歡這種個性獨具，甚至帶點怪癖的人。

事情馬上就談定了，我們兩人一起租了一艘加拿大獨木舟。

隔天，出租業者用卡車載著我們朝育空河的支流田斯林河（Teslin River）前進。我們並沒有報名參加任何行程，卻偶然遇見另外三個日本人。他們從北海道而來，據他們說，順育空河而下也是他們多年以來的夢想。

這次我們選擇的划行路線是以田斯林河為起點，中途進入育空河，一路順流而下，到下游城鎮卡馬克斯（Carmacks），全程共計三六○公里。途中沒有任何道路和河流交會，這也意味著，當我們一離開出發地，河流就不再受到文明的干擾，悠然流動在原始森林中了。

把十天份的食物、露營用品還有五打啤酒、幾瓶威士忌這些行李像山一樣堆在獨木舟上，舟一入水卻深深沉進水裡，水面太接近船舷，超過一般吃水線。

「划獨木舟沒有啤酒太無趣了！我得多帶一點，這種加拿大獨木舟不管載多少東西都沒問題。」

雖然山藤先生用老練的口吻這麼說過，可獨木舟下水的樣子實在不太對勁，他也有點慌。

從啤酒箱裡拿出罐裝啤酒，拉開拉環，咕嘟咕嘟地大口暢飲，接著也丟了一罐給我：「你也快喝吧！」既然領隊這麼說，就恭敬不如從命了，咕嘟。

獨木舟順著水流穩穩地在河面滑行，慢慢的，真的慢慢的。遠方的森林不斷流逝，有時還聽得到水流咕嚕咕嚕打轉的聲音。

河面寬度難以估計，我想應該超過五百公尺吧。水雖然相當深，河底的石頭還是清晰可見，這種透明度真讓人驚訝。偶爾也有魚兒迅速游過，連魚鱗的花紋都一清二楚。

約翰說過：「從第四天起，你就能體會到森林的寂靜。」早在第二天我就體會到了。

河水如靜止的湖泊般停止流動，廣大的水面像一面明鏡延伸。這是無聲的世界，只有划槳的聲音嘩啦嘩啦，特別清晰，卻感受不到聲音的輪廓。當我們停止划槳，寂靜就像濃霧一樣咻地籠罩，包圍了整個世界。

這份寂靜帶有某種壓迫感，我想，要是獨自待在這，一定會發瘋吧？思之令人毛骨悚然。

我再也受不了，開始大聲唱起《津輕海峽冬景色》。一唱完，山藤先生接著大吼著 Neil Young 的《Number》。我們輪流邊唱邊划槳，時間還早，兩人卻都醉了。

這時，北海道三人組遠遠超越我們，看起來只有芝麻大。讓人驚訝的是，我們的歌聲似乎也傳得那麼遠，等兩邊一會合，「剛剛唱的是《惡女》吧？」連曲名也對了。

──約翰，你說得沒錯，大河的寂靜真是不簡單哪⋯⋯

有一次，我拿出攜帶型瓦斯爐，用鍋子裝了點河水，在漂流的獨木舟上煮起拉麵。幾年前看過類似的電視廣告後，我一直想照著試試看。

坐在前頭的山藤先生冷冷地說：「喂喂！真有這麼好玩嗎？」

「山藤先生其實也想試試吧？」我惡作劇地回嘴。

「蠢斃了。」他根本不想理我。

拉麵煮好了。

「呼嚕呼嚕——」

為了讓他聽見，我特別大聲地吸吮麵條。領隊，聽見了嗎？這是幸福的聲音哪！

「哇哈哈，超好吃的啦！」

我放聲大叫，其實，真的很棒啊！在加拿大的大自然圍繞下，澄澈冷冽的空氣中，緩緩流動的大河上吃著熱呼呼的拉麵，這可是極樂之一啊！領隊，看見了嗎？這是幸福的顏色啊！

「呼嚕呼嚕！」

我滿臉笑容，大口吃麵，山藤先生面無表情地看著我，終於喃喃地說：「肚子餓了啊。」開始在背包裡頭東翻西找，也拿出火爐和鍋子來。

有一個關於育空河的傳聞是這麼說的：正在河岸邊生火的人因為肚子餓了，就邊烤火邊拿出釣竿，背對河水向後拋出釣鉤。鉤子一進水，魚兒立刻上鉤，就這樣釣起魚用火烤，結果他連一步都沒離開火邊，就吃到烤魚了。

聽到這樣的傳聞我也心動了，心頭浮現有點滑稽的美麗景象：大自然和魚兒都純潔無垢，人

類適度地攫取自然的恩惠⋯⋯

但其實不是隨便往河面下餌就會有魚上鉤，的確得選特定的釣魚地點。

這樣一條大河，最適合的應該就是小支流匯入處吧。第二天我們就發現了這種地方，我這人就是無法抵抗釣魚的誘惑，獨木舟一靠岸，就迫不及待地跑過去。

壓抑著內心的焦急，在釣線一端綁好魚鉤，朝上游靜靜地拋竿──釣竿立刻彎了起來。

「什麼？」

在我驚愕的瞬間，就已經釣起一條二十五公分左右的長尾魚，這是名為灰鱒的鱒科魚。下一刻起我入入狂喜的世界，只要一下餌，魚就上鉤，一點都不覺那個生火的故事是唬人的。

可魚群也不笨，釣了一會兒，似乎牠們也覺得「不對勁哦」，上鉤的漸漸變少了。

把這條灰鱒煎來吃，滋味真是鮮美，味道清淡，倒有點像紅點鮭。我們拿來配啤酒，一邊再度踏上順流而下的悠閒旅程。

加拿大，育空河烤鱒魚，1995年8月

第三天，我們遇到一群帝王鮭。雖然大概只有二十隻，卻隻隻都大得不得了，猛一看還以為是原木掉進河底了呢！我半開玩笑地下餌，不想一會就上鉤了。

「咻咻──」

游著跳著，鮭魚竭力抵抗，我也亢奮起來，轉眼成了一個血氣方剛的少年。釣具是專釣小型魚的，所以花了快三十分鐘才拉起來。

結果當天總共釣到四條魚，放走三條，只留下一條長約八十公分的母魚當晚餐。

等到和北海道三人組會合，我們五個人吞了口口水，有人拿出刀子劃過魚腹。

「哦哦哦！」

散發鮮紅光芒的鮭魚子不斷啪啪地滾出來，就像打小鋼珠中大獎一樣。看著看著，不知不覺小桶子已被這些紅色的寶石淹沒了三分之一。

從那天起正式進入鮭魚子美食節，從鮭魚子蓋飯、鮭魚子飯糰、鮭魚子義大利麵、鮭魚子披薩……不管吃什麼都加上大量鮭魚子開懷大嚼。

真是太好吃了，比一般鮭魚卵還大，在嘴裡噗噗彈跳的口感很有爆炸性。味道並不濃郁，鮮味中帶著微微的甘甜，圓潤而滑順……啊啊，總而言之就是好吃啦！

我們像豬一樣地大吃大喝，不知不覺每個人臉上都冒出一顆顆痘子，鮭魚子可是很油的啊。

在獨木舟上，不用急著划槳，任憑壯闊的河水帶我們順流而下。本來山藤先生似乎打算讓同

不去會死　038

伴划船，自己整天暢飲啤酒，在船上悠閒午睡。可我根本忘記他讓我上船的恩情（租船的錢是他出的，我上船的唯一條件是貢獻三打啤酒），和他一樣大白天喝酒睡覺，任小舟如一片樹葉般向前漂流，度過至高無上的享樂時光。

北海道三人組也都很好相處，我們每晚一起紮營，在火堆邊暢談。在大河上，每個人都開開心心的。

也許就像約翰所說，只用一、兩天划獨木舟，無法體會育空河的真貌，要連續好幾天在流動的河水上飄搖，在河岸露營，取食大河帶來的恩惠，聽著流水聲入眠，才算是好好地面對過育空河，就像古時候的人們一樣。

對我而言，還有一個地方特別有趣，那就是視野不同。從獨木舟上看到的世界，和自行車上完全不一樣。水面就在身邊，眺望兩岸森林的位置較低，若是在這樣的視線高度中生活，人們對大自然也會更謙虛吧？我不禁這麼想。

某天晚上，我期待已久的極光再度造訪，彷彿浮現在夜空中的巨大光幕，每個人都驚歎不已。北海道三人組興奮地對著極光大喊：「玉屋」（注），連一向冷靜的山藤先生也像個少年般張大嘴巴凝視著天空。

就是這道光，帶我來到大河上旅行。我抬頭仰著夜空，只能在心裡不斷感謝極光。

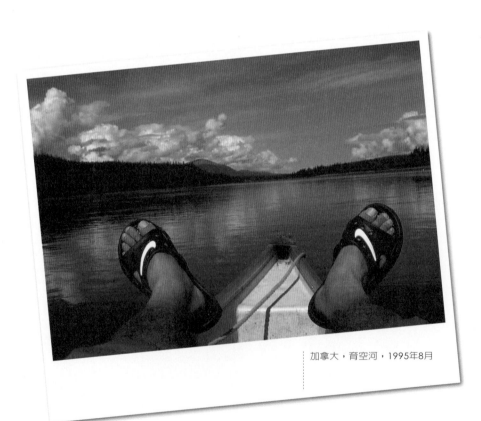

加拿大，育空河，1995年8月

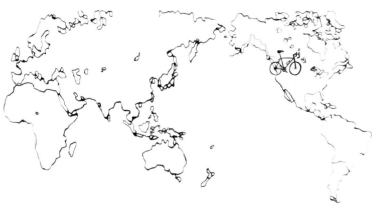

## 08

# 巨大的蘑菇頭

我在喬治王子城遇到一名怪人。

那時我剛從超市買完東西回到露營區，一頂從未見過的帳棚刻意搭得非常貼近。

「是誰？故意把帳棚搭成這樣子……」

明明別的地方還有空位。我有點不滿地走過去，正好帳棚的主人從裡頭鑽出來。

「！」

我當場說不出話來，這傢伙真令人印象深刻：頭髮朝四面八方亂長，頭大得出奇，看來就像巨大的蘑菇，更別提臉黑得像烤焦麵包、眼睛細長銳利、體格矮小粗壯，還有O型腿……

──這是印地安人嗎？

男人看了我一眼，低聲說：

「啊，你好。」

完美的日語，我不由得流下冷汗。

對方自稱名叫清田。令人驚訝的是，他和我一樣騎自行車環遊世界，因爲從露營區老闆那兒聽到有關我的事情，就跑到我隔壁紮營了。

基本上，包括我在內，打算騎自行車環遊世界的人，腦筋多少都有點不正常。果然這傢伙也不例外，連問都沒問，就開始傾訴自己的一生。

「我小學時是個棒球少年，背號四號，是捕手……」

我想他大概會講很久，就隨便「嗯，嗯」地應和，開始切起買來的青菜。

「對啊，然後，我去了趟澳洲，人生觀也就此改變。」

我開始吃剛做好的炒青菜定食，也邀請清田君一起用餐。他高興地吃起來，露出少年般的笑容。

「啊！真好吃！」又繼續講起高潮迭起的故事。他並不算能言善道，我一邊應聲，一邊吃完了飯，再一邊應聲，一邊洗好了鍋子。

「……於是，我就這樣踏上了旅程。」

他總共花了四個小時自我介紹，我連牙也刷好了。

隔天，我矇混了句「在羅伯森山會合吧！」早一步出發了。他看起來不像壞人，但我還是想獨自在加拿大的大自然中悠閒騎車。雖然看到他目送我離開時的寂寞眼神，歉意油然而生……

三天後，我抵達加拿大洛磯山脈最高峰，標高三九五四公尺的羅伯森山。刨冰般尖銳的山勢可真雄偉。遊客服務中心裡長相酷似前總統柯林頓的大叔說：

「從這裡往山上騎，有一條非常漂亮的健行路線哦！既然來到這裡，不去一趟太可惜了，再

往前走個七公里左右就是露營區，自行車騎得到的。」

我看看錶，現在才下午七點，太陽雖然漸漸下山，七公里的話二十分鐘就搞定了吧，沒問題。為防萬一，我也在留言版上給清田君留了張字條，就連忙騎上健行道路了。

路邊有藍色的小河流過，路面雖沒鋪設，但已經被踏平，非常容易騎。不久後路面卻越來越惡劣，坡度也開始變陡，只好推自行車往前走。推著推著，太陽很快就下山了，黑暗漸漸籠罩森林，一看計數器，才走了不到一半。

「這可糟了……」

要是天色全暗，在這種地方簡直是動彈不得。也不能睡在這裡，怕有熊。我一邊在心裡不斷天人交戰是否該回頭，一邊繼續前進。

滿頭大汗地走了一會，我頓時僵立在路邊。眼前的道路傾斜得像斷崖，滿是高低不平的岩石和樹根。這已經不能稱為「路」了，應該叫「山壁」還比較準確。根本不可能推著全副武裝的自行車前進，只好輪流抬起前輪和後輪，一步步拉著自行車爬上去，大滴汗水涔涔落下。

「你，你這該死的柯林頓，這哪裡是自行車可以騎的路啊?」

好不容易終於爬完這一段，看到露營區的燈火我差點沒掉下淚來。這時，已經有無數星星閃耀在天空中了。隔天，我悠閒地喝著咖啡，眺望著壯觀的羅伯森山，有顆巨大的蘑菇頭推著自行車出現，看起來就像剛跑完全程馬拉松。他一臉怨恨地遞給我一張紙條，是我留給他的。

「我在露營區等你，自行車騎得上去，只有七公里，很輕鬆的!」

## 第 09 第一個同伴

那天一起吃完晚飯，清田君說：

「那，我們明天要去哪？」

聽他的口氣，好像我們兩個人共騎已經是理所當然，我有點不知所措。

「這，這樣的話，就到傑士柏（Jasper）去吧……」

雖然有點擔心，不過我也不算討厭他。不知不覺間，我對這個笑起來像少年的人開始感興趣，我想，兩個人共騎一段應該也滿有趣的。

一上路，他很自然地騎在我身後，讓人有點意外。他看起來頗自我中心，實際上似乎並非如此。我這個人，與其要跟在別人後面，還是喜歡騎在前頭，也許，我們可以組成不錯的搭檔呢！

加拿大山區是自行車之旅的最佳選擇，沿途不斷出現高聳的山峰，以及宛如蠟筆畫出的湖泊。我很容易感動，每次都

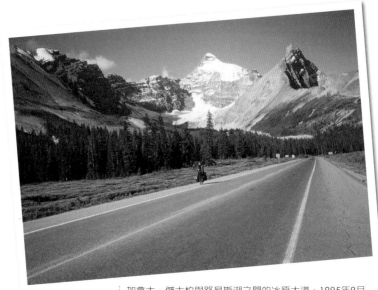

加拿大，傑士柏與路易斯湖之間的冰原大道，1995年9月

「哦哦哦！」地大呼小叫，一回過頭就可以看到清田君的臉上同樣閃耀著喜悅，兩人視線交會，交換滿臉的笑容，共享那一刻的感動，也很不壞呢！

我們兩人正式成為搭檔的第一天晚上我才明白，這位體格結實的夥伴，在做菜方面無能得令人絕望。我還聽到一件驚人的事實：他每天晚餐都吃速食麵，而且因為怕麻煩連青菜都懶得放。我臉部抽搐著說：「那我連清田君的份也一起煮吧。」

清田君「好啊，好啊！」地拚命點頭。

我還算喜歡做菜，從基本的炒青菜到青菜湯，連青椒鑲肉、糖醋肉丸等需要費點工夫的菜色也會做，也不討厭做飯給別人吃。就是那種看別人吃得香，自己也會幸福的人。

在這層意義上，清田君是個「好客人」，

不管吃什麼都感動地說：「好吃！真好吃！」看他吃得那麼香，好像真的非常美味，我也突然認真起來，白天騎車的時候也在想：「今晚要煮些什麼菜好呢？」沉浸在新婚妻子般的幸福中。

有天我做了馬鈴薯燉肉，裡頭加的沙樂美腸有股強烈的酸味，整道菜根本難以下嚥。我才嘗一口，就「嗚嗚」地苦著臉邊道歉，轉頭看向清田君時，他竟然說：「真好吃啊！」還大口大口地嚼著。我對做菜的幹勁頓時急速萎縮。

但是，認識他一陣子之後，我終於明白，這是他特有的溫柔，他總是自然而然地表現出寬容大度。

最初遇見他時，我被他獨特的外型嚇到，只想趕快逃走。可自從開始和他一起旅行，漸漸覺得他像我的多年好友。而且，我們兩人在同一年同樣以環遊世界為目標而努力，光是這一點，就足以建立某種奇妙的感情了。

看來，我和這人的交情會維持很久很久吧。

和他搭檔兩個星期後，我們在小鎮路易斯湖分手。從這裡開始，我們的路線就分歧了，他往東，我則往西騎。

我們一直共騎到國道的分岔點，暫停下來，脫下手套：

「在墨西哥再會吧！」

我們做了約定，緊緊握著對方的手。清田君瞇起細長的眼睛，對我報以燦爛的笑臉。我看著

他，忍不住眼角發熱，只好笑著矇混過去。騎了一會兒回頭一望，正好他也回過頭來，我們又向彼此揮手，就這樣各自再度踏上一個人的旅程。

視野急速擴展。

山景無聲無息地緩緩流逝，曾幾何時寂寞的感覺消失了，取而代之的是解放感。

也許自行車旅行還是比較適合一個人走吧？我這麼想。每個人騎車的速度和休息的方式都不一樣，和對方相處得再融洽，還是得互相妥協，壓力會在不知不覺中累積。和朋友一起騎車雖然開心，長期旅行的話，還是一個人比較輕鬆啊！

我一邊前進，想唱歌就毫無顧忌放聲高歌，想休息的話也毫不在意立刻休息。

轉過一條彎道，眼前突然出現一座獨樹一格的山峰，這就是「大教堂岩山（Mt. Cathedral）」。

巨大的岩柱爭先恐後地向天空伸展，的確就像一座大教堂。

我立刻滿懷興奮，想也不想地回過頭，可是已經看不到蘑菇頭熟悉的笑臉了，只有一片湛藍廣闊得近乎透明的藍天。

我連忙轉回頭，扯開喉嚨喊：

「你這個笨蛋！」

# 10 流星與厭惡人群的吉姆

從加拿大再次踏入美國國境，我沿著奧勒岡州的海岸線一路南下。拖拖拉拉地騎著車，不知不覺已經十一月了。

這時節不但冷還常下雨，在這錯誤的季節在海岸線上騎車的笨蛋只有我一個吧？才剛這麼想，我就在公路分岔處看到一名自行車騎士正看著地圖。

「你好」，我興高采烈地打招呼靠近他，對方臉上的表情分不清是毫不在意還是困惑。

──？

他年紀大概三十五歲左右，下巴留著濃密的黑色鬍鬚，自稱吉姆。我們站著聊了一下，但實在聊不太起來，他看來蠢蠢欲動，想早一刻逃離的樣子。這個人大概是喜好孤獨的類型吧？雖然我們預定的方向一樣，還是互道再見，分道揚鑣了。

進入加州，道路兩側被異常高大的杉樹林淹沒，這就是「

「紅木國家公園」。樹齡有一千年，實際高度也超過一千公尺，是巨杉的叢生地。

騎到這裡，雨也越下越大了，我逃進大杉樹下躲雨，濃煙般深邃的霧氣在林間飄動，這就是所謂深山幽谷的風情吧。雨水敲打著整片樹林，模糊中，我凝視著眼前巨大的杉樹幹，以及上頭刻畫的深深紋路，不知不覺，我幾乎是無意識地抱著樹幹，把臉頰和耳朵貼上去。

耶？出乎意料，樹幹很暖和。我緊抱樹幹片刻，這棵老樹活過遙遠不可知的歲月，現在也靜悄悄地呼吸著，給予又濕又冷的我溫暖……

我在露營區又遇上吉姆，他雖然帶有帳棚，還是堅持雨已經停了，在草地上鋪了墊子就睡，果然是個怪人。隔天早上等我爬出帳棚，已經不見他的人影。

繼續南下，出了森林地帶後，葡萄園映入眼簾，這是著名的加州葡萄酒產地。從北往南移動，氣候和植物也跟著變了樣，挺有意思的。

三天後，我在超市前又遇到吉姆，這次連他都錯愕地露出淺笑，我也以同樣的表情意味深長地笑了。他坐在長椅上吃早餐，我在他隔壁坐下，也拿出麵包和蜂蜜。吃完早餐，我們就理所當然地並肩而騎了。

雖然他已旅行過許多地方，似乎還是第一次和別人搭檔，果然熱愛孤獨吧。不想，認識一段時間後，才發現他很有幽默感，是個挺有趣的人。

「Boy!」

他總是這麼叫我。共騎的第一晚，我們坐在俯瞰城市夜景的公園長椅上，開始準備晚餐。

「搞什麼？你的東西還真多，裡頭該不會還裝了台電視機吧？」

吉姆皮笑肉不笑地說。他一旦和人混熟了，大鬍子臉上就常浮現奇怪的笑容。

「那你呢？那個笨重的大罐子又是什麼？」我也不甘示弱地回嘴。

「我是咖啡中毒啦！」

吉姆說著便打開罐子，用湯匙把中度研磨的咖啡放進鋁製咖啡壺裡，再倒入沸騰的熱水，白色的蒸汽在吉姆詭異的笑臉前裊裊升起，還飄出一縷無可比擬的咖啡香。又一會，吉姆倒出兩杯黑色的汁液，一杯放在正在切菜的我面前。淺嘗一口，一股暖意立刻滲進冰冷的身體。

「好喝！」

「哈哈，這可是我的獨創口味。」

他的工作也很新鮮，是野外生活教室的老師。見他毫不在意地席地而睡，還有他對咖啡品味的堅持，會選擇這種工作也不無道理。

第二天我們睡在葡萄園裡。這一天我也仿效吉姆不睡帳棚，在地上鋪了層墊子就躺，宇宙在我的眼前展開。這天流星很多，細小的蒼白閃光一道又一道劃過夜空。

「日本有個傳說，只要對流星連說三次自己的願望就會實現。」

「哦？美國也一樣。」

「是嗎?」

「我們這裡只要講一次就好了,連說三次不太可能吧?」

「試試看吧?」

「好。」

流星毫不停留地一閃而過。

「錢,錢,錢」

「美女,美女,美……哈哈,果然行不通!」

兩人的笑聲漸漸被吸進夜空中,周遭飄來葡萄酒的芳香。

「偶爾和別人搭檔也還不賴嘛。」

聽到吉姆這麼說,我有點意外地看著他。燭光中,只看到他露出一臉怪笑。

我和他在舊金山告別,說:「打算先在城裡休息一下,恢復體力。」吉姆卻說:

「我討厭城市,先走了!」

「好!那我們來交換地址吧?」

我任性地猜想對方的心情也與我相同吧?

和在旅途中相遇的同伴交換住址,雖然有一半是出於社交禮儀,那時我卻是真心想和吉姆再會。

沒想到吉姆臉色一沉,輕描淡寫地推掉我的請求。

「唉，有緣的話自然會再相遇。」

我有點震驚，兩個人一起騎了三天自行車，我以為自己已經和討厭人群的他混熟了。原來我們之間，還是有著高高的障壁哪！不知吉姆是否明白我的心情，我們笑著握手道別後，他只說了一句：「祝你好運」，就踩著自行車離開了。

我帶著點寂寥，目送他的背影穿過城市的街道。

# 11

# 老爺爺的聖誕節

不用看月曆，我也明白聖誕節快到了。家家戶戶的窗邊都看得見聖誕樹，還有小孩子在下面玩耍，在我看來算是「家庭」的象徵。

猶他州一帶標高約二千公尺，在白天只要太陽沒露臉，氣溫就會低於零下十度。在寒冷的天空下，看著窗裡家族團圓的景象，我不由得更冷了。

有天傍晚，我在村子的小公園裡停好自行車，在撲簌簌落下的小雪中尋找可以搭帳棚的地方，遇見一名帶著兩條大型犬

散步的老爺爺。目光交會時我和他打了聲招呼，他不帶一絲笑容地問道：

「你在這裡做什麼？」

「我打算在這裡露營……」

對話就這樣結束。我繼續在公園裡打轉，老爺爺觀察了我一會，還是一樣面無表情地說：

「來我家過夜吧。」

一踏進小小的磚造房子，柔和的熱氣溫柔地吹拂我冰凍的雙頰。客廳裡的暖爐熊熊燃燒，房間打掃得整齊漂亮，看來除了老爺爺和兩條狗以外，沒有其他人住在這裡了。

打開大型冰箱，裡頭放著許多塑膠保鮮盒，每個都貼著標籤，仔細地寫上內容物：咖哩、羅宋湯，還有洋蔥湯。

「選一個你愛吃的。」老爺爺這麼說。

我指了指那個寫著燉牛肉的容器。老爺爺打開倒進鍋裡，用木杓壓碎結冰的燉肉慢慢加熱，一片寂靜之中只有做菜的聲音。我凝視著他的背影，為什麼老人做菜的樣子給人溫馨的感覺呢？

他在盤子裡盛好一人份的燉牛肉，又加了一塊麵包放在我面前，看起來老爺爺已經吃過晚餐了。

這個偏深紅色的燉牛肉，就像餐廳裡的正式料理，好吃得讓人難以置信。我問他以前是不是當過廚師，他只是酷酷地說：「做菜是我的興趣。」

我靜靜地享用晚餐，邊和他有一搭沒一搭地聊天。

他告訴我兒子們住在遙遠的大城市裡。

「您的小孩是離家去城裡了嗎?」

「不是!是我搬到這個鄉下來了。」老爺爺還是一樣面無表情。

「那麼,他們常常到這裡來嗎?」

老爺爺搖搖頭。

這時,我才發現屋子裡沒有聖誕樹。

老爺爺打開電視,正在播電影《阿拉伯的勞倫斯》。飾演勞倫斯的彼得・奧圖正帶著隨從精疲力竭地走在沙漠中。

「這電影不錯,你看過嗎?」

「沒看過。」

老爺爺開始仔細講解電影裡的每個場景,我一邊應聲,忍不住想:如果有一天他的兒子回來,老爺爺一定會打開冰箱說「選一個你愛吃的」……

隔天,老爺爺帶著兩隻狗目送我離開,他還是一樣板著臉,可每當我一回頭,他就會揚起手打招呼。

四天後就是聖誕節了,那天我來到一座小鎮,到處都裝飾著聖誕燈飾和聖誕樹,和老爺爺的村子比起來閃亮美觀多了。

我去別人介紹的汽車旅館打聽有沒有房間,一問房錢,老闆看著我說:「不用了。」「咦?」

我嚇了一大跳,他滿臉浮現和善的笑容,說:「今天不是聖誕節嗎?」

# 12 眾神的紀念碑大谷地

　　我這次旅行，其中一個目的就是尋找「世界第一」。不管自然風光或遺跡，我希望能在環遊世界時遇見全世界最棒的東西。至於什麼才算世界第一？就任憑我決定了。

　　踏上旅程已經半年，但就全程而言，這才剛進入開幕戰，我卻早早就遇見不得了的奇景。

　　當它突然出現在視野中時，我腦中一片空白。眼前是大海般遼闊的大地，只有三座紅色巨岩聳立其中，被稱為奇岩，是大地被侵蝕而成。

　　這就是位於美國亞利桑納州，印地安納瓦荷人的聖地「紀念碑大谷地」。雖然常在西部片或萬寶路香菸電視廣告裡看見，親眼目睹時印象卻完全不同。奇岩龐大得像座小山，充滿異樣的存在感。老實說，看起來就像活的。納瓦荷族深信這裡是眾神所居之地，看到這樣的景觀，自然就會理解他們的感受。

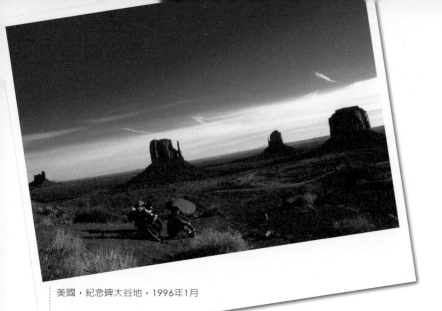

美國，紀念碑大谷地，1996年1月

為了盡情享受從高處遠眺的樂趣，我特地登上高臺，將整個谷地一覽無遺，並在最接近懸崖邊緣的地方紮營，不管做菜還是吃飯時，都能陶醉在眼前充滿神祕的景觀中。

隔天早上。

帳棚外頭天色已經亮了，我睜開眼睛。

「好，出發吧！」

鑽出睡袋，拉開帳棚出口的拉鍊，一瞬間，白色的光線像無數飛箭般刺入眼簾。瞇起眼睛，看到三座巨大奇岩如剪影般浮現在光線的洪流中，岩石群的背後靜靜地射出光芒，我當場被這神聖的風景震懾，動彈不得。

「……啊啊，不行，再住一晚吧！」

我又鑽進睡袋，橫躺在帳棚裡，茫然地眺望巨大的岩山。

一到上午，我爬下谷地在附近一帶散步。

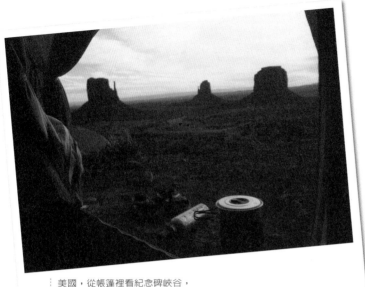

美國，從帳蓬裡看紀念碑峽谷，
1996年1月

谷地裡除了三座奇岩外也有不少地方值得一看，地上有各種奇形怪狀的岩石隨處林立，就像散置著許多龐大的裝置藝術品。在這可謂與塵世隔絕的世界裡，我像個夢遊患者四處漫走……

傍晚我又回到高臺的懸崖上，坐在帳棚邊開始素描。

太陽西沉，奇岩隨著時間流逝不斷變換顏色，真的有如活物。當太陽消失在地平線彼端，陰影覆上大地，只有三座奇岩沐浴在最後的聚光燈下，紅色的岩塊如熊熊燃燒般放射橙色的光輝。區區岩石為什麼會發光呢？我覺得非常不可思議。

大地的陰影緩緩爬升，像要漸漸染上奇岩的腰部，最後在奇岩的最中段靜止，陰影上方則是一片粉紅，上下明確分出兩種不同的色調。這狀態持續了一會兒，如同燭火熄滅般，

**北美洲與中美洲**
停不下來的旅程！

慢慢地，整塊岩山都化為陰影。而我拿著彩色鉛筆的手，不知何時早已停了。

我不由得想。

這個「世界」還是有許許多多地方值得去探險……

現今這個時代，全世界應該沒有任何一個角落沒被電視攝影機拍過，好像已經沒有什麼地方適合探險或冒險了。至少，在普通人到得了的範圍內的確如此。

可是，世界上依舊充滿未知的事物。怎麼說呢？即使是早被觀光客沾染過的旅遊勝地，或電視上已經播放過無數次的地方，只要自己還未親身經歷，就是尚未開發的「處女地」。如果沒有親眼目睹，對自己而言，永遠是未知的領域！

對此時此刻的我來說，世界充滿謎團，而且廣闊得沒有盡頭，到處都是「處女地」。我想從其中一個角落開始欣賞，而且，這是用我自己的雙腿，尋找世界第一的旅程！我的冒險精神越來越高漲了。

相反的，要是我坐車來到紀念碑大谷地，絕不會有「好不容易終於到了」的感動吧？也就是說，這樣的旅行，或許可說是為了找回因文明發展而逐漸消失的「探險」樂趣吧。

又到了隔天早上。

帳棚外天色已經大亮，我也睜開眼睛。無論如何今天一定要啟程。在這裡連住了兩晚，一直

欣賞岩山，已經沒有任何遺憾，而且想到接下來中美洲就要進入雨季，時間已經所剩不多。

「好，走吧！」

我一鼓作氣打開帳棚，眼前是鮮血般深紅的朝霞，晨空中浮現出奇岩巨大的剪影，我馬上又被震懾住了。

「……再，再住一晚。」

我又躲進睡袋，橫躺在帳棚裡，凝視著大地的胎動。白天在谷地間散步，傍晚就回到高臺上欣賞晚霞演出，結果這天也都在欣賞奇岩。

又是隔天早上。我下定決心無論如何今天非出發不可，迅速打開帳棚，然後再一次被眼前的奇景擄獲。

「……再住一晚。」

結果，我一共在這裡露營了四晚，整天面對光禿禿的岩石。

也許我前世是納瓦荷人吧？我有點認真地想。因為連我這無神論者，也開始像他們一樣深信眾神真的住在這裡了……

# 13

## 仙人的奇妙生活

傍晚，我抵達小鎮賽多納（Sedona）。

記得與我並肩騎過西海岸的吉姆應該就住在鎮上，可是他不願告訴我地址，大概遇不到吧……我邊想邊踩著自行車，看到前面有個人向我飛快跑來。

「啊啊啊！」

「Hey, boy!」

那不就是吉姆嗎？他留著骯髒鬍鬚的臉上，咧開嘴盛滿笑容，向我伸出右手。我雖然驚愕不已，還是握住了他的手，這個厭惡人群的人竟會因與我再會而高興……

「吉姆！我們真的再會了耶！」

「哈哈哈！我也不敢相信，我很少來這個地方，今天是剛好有事才過來的！」

我們兩人像小孩子一樣大呼小叫，每個過往行人都用異樣的表情瞥向我們。我還兀自興奮著，想也不想就說……

美國，在吉姆家露營的夜晚，
1996年2月

「那去你家打擾啦！」

突然，他臉色一沉。

啊……

我想起問他住址的那時候，他的反應和現在一模一樣。

「好吧，如果你想來的話……」

吉姆沒精打彩地說，我實在不明白這是什麼意思，難道有什麼糟糕的隱情嗎？

可是，事到如今我也沒法向他問清楚或乾脆推辭不去。吉姆跨上自己停在路邊的自行車，說了聲：「這邊走」就騎了出去，我追趕著他的背影，難以釋懷。

我們越過城鎮，進入山間小路。我開始覺得不安，到底他想帶我去哪裡？好不容易吉姆終於扛起自行車，進入路邊一處蓊鬱的森林中，向前走了一會，出現一座老舊的帳棚。

「吉姆！」

「哈哈哈！這就是我的家。」

「我在加州遇到你的時候，你不是說自己住在公寓裡嗎？」

「這件事我沒有告訴外人過，除我本人外，鎮上只有兩個人知道我住在這裡。」

更令人驚訝的是，他在這裡已經住了十年。難怪他不告訴別人自己的住址，根本沒有門牌號碼嘛！

即使這樣，露天生活看起來還是頗為充實。四周鋪著用樹皮做成的地毯，還有以石塊組合成的矮桌、椅子和暖爐，要是沒了那頂帳棚，就像活在石器時代。

這傢伙真有意思，簡直就像《湯姆歷險記》裡的哈克嘛。

我也在不遠處搭起帳棚，試著在短時間內體驗他奇妙的生活。

白天我們在山中漫步，在視野絕佳的岩石上，兩個人並肩沉浸在冥想中。賽多納附近的地形非常特殊，橄欖色的森林中，形狀特異、細長尖銳的紅色岩石四處林立，就像漩渦狀高聳而洶湧的積雨雲。欣賞著這般奇景，微風舒服地吹過，幾個鐘頭就在發呆中度過了。

晚上兩人一起做菜、吃晚飯，在暖爐的火邊喝著吉姆泡的咖啡聊到深夜。他像少年般雙眼炯炯發光，告訴我要如何從足跡和糞便推斷動物的種類，及其中的樂趣，還一臉好色地講述印地安人割禮的怪談，我聽著聽著，總是笑成一團。

與其說吉姆是為了追求精神的更高層次才去過這仙人般的生活，不如說他只是純粹熱愛大自然，單純選擇徜徉在大自然中。這讓我對他產生好感。兩人的笑聲和爐火中木材燃燒的嗤嗤聲滲

入夜空，慢慢刻進時光的軌跡裡。

這裡的生活似乎逐漸將我從意識深處藤蔓般縱橫交錯的各種束縛中解放出來，每一天都別無所求，只剩下「活著就好」的單純快感。

可是，這種日子要是繼續下去，一定會有別的束縛纏上我吧⋯⋯如今我這麼想。一定會開始不滿於寂靜，為追求熱血沸騰的興奮和躍動而蠢蠢欲動。也許，在這種時候年輕反而是一種缺陷吧，我還是無法安定下來，就算旅程結束了也一樣⋯⋯

四天後，我又踏上自己的旅途。

臨別時，我交給吉姆一張紙條，上頭寫著我家地址。雖然明白他不太可能會寫信給我，還是希望兩人之間能維持某種聯繫。出乎意料的是，吉姆高興地收下，還說了句令我意外的話⋯

「我也會寫信給你的。」

「你要怎麼寫給我？」

他給我的紙條上，寫著一個郵政信箱。

「啊，原來是這樣。」

我頓時明白，連吉姆也沒辦法完全斬斷和俗世的聯繫呢！不知為何這讓我高興起來。

我們兩個人像再見面時一樣，緊緊握著彼此的手，咧嘴而笑地告別了。

邊騎著車，我開始思考該寫些什麼給這位林中的仙人。

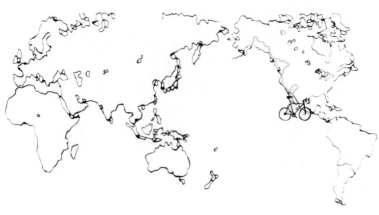

# 14
# 誠司大哥帶來的可怕情報

　我在鳳凰城的青年旅館認識一個名叫誠司的人，他剛從日本飛來這裡。

　他不僅大學時代參加過美式足球社，看起來也很有運動健將的架勢。威風凜凜，豪放磊落，特別愛說笑話。他一笑，微微下垂的眼角就成了臉上的一道皺紋，流露出他的好人品。我們兩人總是聊著聊著就哈哈大笑，旅館裡只有我們特別吵鬧，年紀則是他大我兩歲。

　誠司大哥兩年前就已經開始騎自行車環遊世界。雖然他和我一樣從北到南縱貫北美大陸，可是因為時間不夠充裕，他都走距離最短的路線，完全沒有稍作停留。等到抵達南美洲最南端的烏斯懷亞，完成了目標，卻開始覺得「這不是我想要的旅程」。

　加上自行車不斷故障，他又回日本籌錢，重頭開始。這次他不再堅持「縱貫大陸」，決定重新出發，要去自己喜歡的地

方，用自己喜歡的方式自由自在地旅行。選擇鳳凰城當作起點，是因為附近有許多值得一看的景點。為了堅持旅行方式而再度環遊世界，聽起來也很瘋狂。

我在鳳凰城把全副時間都花在整修自行車上。因為騎乘距離已超過一萬公里，我判斷，還是在進墨西哥前先換好齒輪等消耗性零件比較妥當。話雖如此，我對機械一點也不在行，其實連要怎麼修理破掉的車胎都不很懂呢。

我慢吞吞地修著車時，誠司大哥來了，開始從旁給我建議，慢慢地也順手幫我修了起來。不知不覺間，全部的工作都是他在動手，我只能站在旁邊觀摩。

他的舉止一點也不慌張，自然而俐落。看著誠司大哥為了換齒輪弄得雙手都髒兮兮的，我不由得想，今後我還是會主動和這個人保持聯絡。

只要我們兩個混在一起，就老是會開一些胡說八道的玩笑。有一次誠司大哥說：「我兩年前到過南美洲，第一手消息還很新哦！」於是我也開始認真蒐集旅途資訊。從背包裡拿出地圖，一手拿筆，首先從治安問起。

「墨西哥怎麼樣？」

「完全——沒問題！」

「耶？真的嗎？那我就安心了。」

其實我對踏進墨西哥還是有點怕怕的，他這句話給我帶來不少勇氣。

「中美洲怎麼樣？」

「中美洲？啊，完全──沒問題！」

「南美洲呢？」

「南美洲？也完全──沒問題！」

完全──不能當作參考嘛！

「不過，有個地方你要特別當心。」他說完指著地圖上的某一塊，那是秘魯的北部。

「這邊有二百公里左右的無人沙漠地帶，據說有強盜在這一帶埋伏，專門襲擊自行車騎士。」

「……誠司大哥你也騎過這一段了嗎？」

「嗯，騎過騎過，可是那時候我也是完全──沒問題！所以大概不要緊吧。」

我在心中默默推翻他的意見，在地圖上特別註明：「或許會有強盜出沒」。

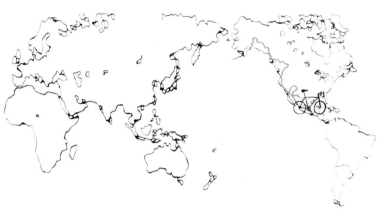

## 15

## 墨西哥強勁的先發攻擊

跨越國境，一踏進墨西哥境內法列斯市的瞬間，我驚愕地呆立當場，「這，真不得了……」

通往美國國境的大馬路上塞滿人群和車輛，延伸到遙遠的另一頭。歇斯底里的喇叭聲四處響起，眼前的每張臉孔都像是在叫囂「讓我進美國」，尖銳的目光殺氣騰騰。

路邊乞丐一個接一個，間隔五公尺左右整齊地站成一排。瘦成皮包骨的野狗到處遊蕩，還有眼神凶惡的傢伙目不轉睛地盯著我。宛如戰後廢墟的大樓、有著龜殼般裂痕的馬路、沙塵飛揚，還有人群的汗臭味⋯⋯我開始反胃起來。

「這種鬼地方，算哪門子的『完全──沒問題！』」

誠司大哥大概正在美國西部悠閒地騎著自行車漫遊吧，我有點怨恨起他來。在這種地方騎自行車，簡直就是在向別人說『請來搶我』嘛！

可以的話，我也想掉頭直接回美國。但為了達成「環遊世

界」的目標，還是強忍下來。

不斷排開人群，我往預先在旅遊書上查好的廉價旅館前進。找到的時候雖然暫時安心了，可是旅館門前擠滿來路不明的傢伙，氣氛相當詭異。旅館本身也又髒又破。

我畏畏縮縮地透過櫃臺的小窗試著用英語問話。裡頭的男子只是聳聳肩，我以為既然是邊境城市的旅館，至少會說幾句英語，結果根本無法溝通。勉強用比手畫腳的方式表達意思，至少讓我先看看旅館房間。

穿過陰暗的走廊，來到指定的房間，一打開門又讓我啞口無言。公廁般的臭味撲鼻而來，接下來我的目光就被床鋪的慘狀吸引住，那張老舊的床中央深深凹陷，簡直像吊床，上頭鋪著的毛毯破了好幾個洞，就像用舊的抹布。兩個黑黑的東西掉在床角，仔細一看，原來是大蟑螂的遺骸。

這兒單人房一晚只要六百日圓左右，即使廉價，也未免太差勁了。更何況，再仔細檢查，窗子上的鎖全都是壞的。

「別開玩笑了……」

回到櫃臺，我又比手畫腳向對方說明，請他讓我看看另一個房間，卻還是一樣髒得慘不忍睹，裡頭的鎖也全都壞了。又看了一間，狀況還是一模一樣。

「到底怎麼回事？」

我不管對方聽不聽得懂，忍不住用英語逼問他，可他光聳肩，一樣無可奈何。

沒辦法，我只好屈服，選了一個房間。一想到大路上的人群，就不想推著全副武裝的自行車再去找別的旅館了。

把自行車推進房裡，用鉗子把窗上壞掉的鎖扳起來，再捆上一圈圈鐵絲做成克難鎖。

之後，我和在途中邂逅的日本旅人I君一起到酒吧喝一杯。他的旅館在美國邊境的厄爾巴索（El Paso），似乎只是到墨西哥觀光，當日來回。雖然很羨慕I君今晚可以回美國睡在乾淨的床上，但既然自己已經走到這步田地，也只好認了。

「Salud（乾杯）！墨西哥Salud！蟑螂也Salud！哈哈哈哈！」

我完全陷入自暴自棄，猛灌啤酒，一杯接一杯。I君也被感染，兩人大鬧著。

突然，我感受到灼熱的目光。在吧台一角，有位打扮誇張到令人毛骨悚然的大嬸看著我們。

一對上她的視線，她就露出金牙媽然一笑，坐到我旁邊來了。她近看更恐怖，簡直就像美國漫畫裡的貝蒂娃娃被潑強酸，連揍二十幾拳，再老個三十歲的樣子。她挽住我的手臂，用震耳欲聾的聲音大聲地說：

「○△╳☆！○△╳☆！嘻嘻嘻嘻嘻！」

我完全不明就裡，「Si, Si!（是）」地大聲應和，和大嬸一起「哇哈哈哈哈」放聲狂笑。

坐在隔壁的I君求救般看著我，不知何時，他也被奇怪的人妖大叔抱著肩膀，一臉欲哭無淚。我們倆也只能「哇哈哈哈哈」地相視苦笑了。

就這樣，我們四個在一團混亂中喝著啤酒。算好時機，我和I君起身離席，連滾帶爬地迅速

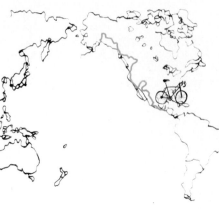

離開酒吧。心驚膽跳地回頭看看，後面沒有追兵，呼⋯⋯終於鬆了口氣。

送I君來到美墨邊境，他緊緊握住我的手說：

「那，你好好加油喔。」

留下這句不負責任的鼓勵，他就回先進國家美國去了。

走回單人牢房般昏暗的旅館房間，我已經精疲力竭，就像快要沉進海溝深處。看來墨西哥的這一輪先發攻擊，已經重重擊倒我的身體了。

# 16 尋找獵豹

隔天，我憂心忡忡地踏上旅程。一進入墨西哥的農村地帶，景貌不變，人們的表情爽朗愉快，城鎮的氣氛也比較明亮，其中落差真讓人困惑。

也許正因為法列斯是邊境城市，才會有那種獨特的氣氛吧？我這樣推論，終於開始用充滿好奇心的眼光欣賞新天地，才發現這個國家的魅力無與倫比。

每個人都待人親切，非常樂天。他們不斷向我搭話，我的

西班牙語也進步神速。每座城鎮都古老有韻味，墨西哥菜更是好吃！

騎完一天路程後投宿旅館，接著馬上外出，夢遊般地在市區散步。入夜後，廣場上也擺起小店，每天都像節日，漫步在其中，一股難言的興奮油然而生。

充實的日子一天又一天。某日，我終於來到首都墨西哥城。

這裡有間「好友民宿」（Pension Amigo），是日本貧窮旅行者的聚集地。我一到那裡，剛把自行車推進中庭，就有顆大頭從陽台探出來俯視我。

「啊啊啊！」

我們兩人同時放聲大叫，這不是清田君嗎？

「怎麼那麼慢啦！」他叫道。

「你幹嘛還在這裡？」我也不甘示弱地大聲吼回去。

和清田君在加拿大暫別時，我們本來說好二月初在這間民宿會合。但我到處漫遊，腳步太過悠閒，拖到現在已經三月中了。

「我等得好苦啊！」

他雖然這麼說，還是滿臉微笑。

「咦？你在等我嗎？」

我嚇了一跳。我們並未刻意約定，只說過「見得著的話就再見吧」，事後才知道他已經住在

這裡超過四十天了。

「什麼時候出發？」他還是一樣用親暱的笑容問著我。

真是怪人，明明我行我素，卻總是要跟我一起旅行。雖然我也對他抱有特別的親暱感……

我們離開墨西哥城後，在蒸籠般的酷暑中，汗流浹背地一步步龜速前進，幾天後終於抵達帕連奎遺跡。

在眾多瑪雅遺跡中，這處遺跡最鮮為人知。濃密的叢林深處，白色石砌廢墟靜靜矗立著，十分神祕。

我們爬上最高的那座金字塔，一眼望盡蓊鬱的密林。正在發呆，突然叢林中傳來「喔喔喔喔

──」的吼叫聲，我們面面相覷。

「剛剛那聲音，你聽到了嗎？」

「有，有！」

「果然是真的！」

我以前聽過一名很像嬉皮的加拿大旅行者說，在帕連奎遺跡可以聽到獵豹的吼聲，當時我以爲是常見的旅行者謠言，不然就是他大麻吸多了腦筋不清楚，聽到不該聽的，看到不該看的。

沒想到，才抵達帕連奎遺跡不到十分鐘，就馬上聽到叢林中傳來「喔喔喔喔──」的吼聲。

我們豎起耳朵，叢林深處，各種蟲鳴鳥叫此起彼落。

「喔喔喔喔──」

雷鳴般震耳欲聾的吼叫再次傳來，聲音聽起來非常接近。

「在那邊！」

我們跑下金字塔，衝往聲音傳來的方向，進入叢林中，說不定可以親眼看到獵豹！密林的大白天也昏暗異常，熱帶樹木生長茂密，似乎隨時都會有大型肉食野獸跳出來。

「喔喔喔喔──咕嘎咕嘎──」

更響亮的吼叫聲響徹叢林，我們兩人再度互望。

冷靜下來仔細一想，的確沒錯。可野生的獵豹就在附近，一身黃黑條紋的獵豹就在附近耶！

「這，這有點危險吧？」清田君說。

「我想看！」

我更興奮，呼吸也重了，直向叢林深處猛衝。

「喂！太危險了啦！快回來！」清田君和我保持一定距離（要是我被獵豹撲倒，他還可以趁隙逃走的距離），一路跟在我後面。

「喔喔喔喔喔喔──」

吼聲大到讓我馬上停下腳步，好近！就在我們頭頂上！

──頭頂上？

仔細一看，斜前方的樹上，茂密的枝枒正緩緩搖動。

——哇！真的有。雖然還沒看到，可真的在那裡！

不久，從樹葉中垂下一條又黑又長的東西。

「出來啦！」

黑色的尾巴——難道是黑豹？我向從背後跟上來的清田君打暗號，「噓，小聲點。」指前頭的樹梢，告訴他：「在那裡。」我又回頭一看，那隻黑豹大膽地單手抓著樹枝吊下來。

——嗯？抓著樹枝單槓？

接著那傢伙伸出另一隻手，像空中飛人般跳到另一棵樹上去了。

……是猴子啊。

我一心追逐叢林傳說，拚命想推翻這想法。不可能是猴子，不可能是猴子，那是，那是……

「是黑猩猩！」

可是，不管怎麼看都像猴子（更何況美洲大陸沒有黑猩猩）。不久後，猴子接二連三地從樹林深處竄出來，在林間輕巧自然地跳著。我與清田君對看了一眼，忍不住露出有點扭曲的笑臉。

事後才知道那是某種蜘蛛猴，在這一帶的叢林中有很多，特徵就是叫聲特別響亮。

「開玩笑，什麼蠢猴子嘛！」

我們開始向猴群亂丟石頭。

話又說回來，為尋找獵物（？）在叢林中拚命亂跑，最後發現事實真相的我們，和只聽到叢

林中傳來的吼叫聲，就天真地一口咬定「啊，有獵豹耶……」的加拿大嬉皮，兩者比起來，到底哪邊比較幸運呢？

## 17 蒂卡爾神殿

去過紀念碑大谷地後，我以為在某種程度上，已經達到此次旅行的目的了。但世界果然比我們想像的要遼闊許多，我又發現另一個「不得了」的地方……

和清田君共騎了三個禮拜，我們因為路線不同而再次分手。我獨自進入瓜地馬拉，道路開始變成坑坑疤疤的小徑，沿途的叢林也更加茂密了。

騎了兩天，抵達一座名為佛羅列斯（Flores）的小鎮，也是馬雅遺跡「蒂卡爾」的觀光據點。

傍晚，我來到城鎮附近的湖邊，看到一名很像日本人的女子佇立在那裡。我繞了個圈子後，往她的方向靠近，她正好回頭往這邊看，哦哦哦，是位美女。

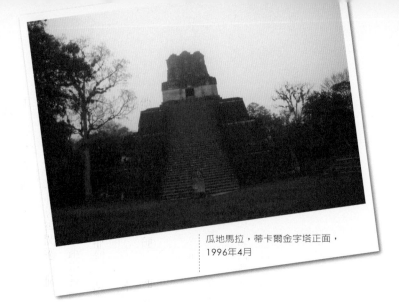

瓜地馬拉，蒂卡爾金字塔正面，
1996年4月

稍做自我介紹後，她問我：「你去過蒂卡爾嗎？」

「不，還沒。」

「這樣啊。蒂卡爾真的很棒，很值得一看哦！」

她似乎才剛從蒂卡爾觀光回來，興奮的情緒還未完全平復，不停訴說那遺跡有多了不起。我裝成傾聽的模樣，其實都沉醉在她被夕陽餘暉染紅的端正五官與熱情的眼神中。

蒂卡爾的話題告一段落後，我們聊起彼此的行程。

「接下來妳要去哪裡？」我問道。

「先去南美，然後飛到西班牙，我想在當地學佛朗明哥舞。」

「耶？妳在日本也學過嗎？」

「嗯，只學過一點。我想開始認真學了，不過預定計畫有點變更。」

「為什麼？」

「南美之旅結束後，我決定在飛西班牙前再回蒂卡爾一趟。」

不去會死　076

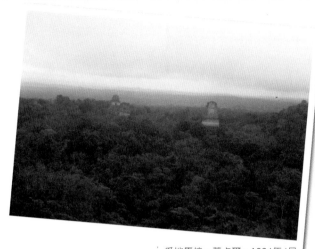

瓜地馬拉，蒂卡爾，1996年4月

她的大眼睛越來越閃亮了。

「耶？蒂卡爾真有這麼了不起嗎？」

我雖然覺得感動，還是有點懷疑她是不是真會再回來。不管從距離或花費的工夫來說，從南美再折返這裡，怎麼想都有點不切實際。

隔天一大早，我獨自前往蒂卡爾。穿過入口的大門，是一片蓊鬱茂密的叢林，步道往叢林深處延伸，濃重的晨霧瀰漫，連前方十公尺都看不清楚。

大約走了二十多分鐘，森林展開，巨大的白色物體淡淡浮現在乳白色的空氣中，隱約可見，那是像火箭般細長的金字塔——一號神殿，看看旅遊書上所寫，高度是五十一公尺。

仰望神殿頂端，我想起昨天遇見的女子說過的話。

「沒錯，真的很了不起……」

據說，這座靜靜佇立在瓜地馬拉叢林中的遺跡，是所有現存馬雅遺跡中最古老，也是最美的。千百年前，

這裡的人們在建造許多金字塔後忽然憑空消失，他們去了哪裡？金字塔群為何而建？至今都還是個謎。我也是為了欣賞這座古蹟，繞了二五○○公里遠路穿過猶加敦半島呢。

走過一號神殿，不斷往遺跡深處前進，就像打開一扇扇門，出現一個個新的世界，從白色晨霧的那一頭，浮現一座又一座巨大的金字塔。天色還早，幾乎沒有人影，我一個人靜靜地在這個奇幻世界中漫遊。

爬上標高七○公尺、蒂卡爾遺跡中最高的金字塔——四號神殿。和我料想的一樣，神殿頂端被濃霧包圍，什麼也看不見，宛如漂浮在雲端。上頭已有幾位遊客先到了，一邊看書一邊等待濃霧散去，我也躺在這裡，小睡片刻。

周圍的騷動聲把我從夢中驚醒，我撐起上半身往下一望，頓時全身起了雞皮疙瘩。

晨霧正好完全散去，眼前是大海般遼闊的叢林，延伸到地平線的另一頭，滿眼綠意鋪天蓋地。一望無盡的叢林固然讓人驚訝，在綠色大海中最吸引眾人目光的還是其中某一角——彷彿摩天大樓從海底升起，金字塔的白色尖頂錯落在叢林中，指向天空，我茫然地看著眼前的景象。

從叢林深處不斷地傳來鳥獸的鳴叫聲，色彩鮮豔的長尾鳥群在樹梢盤旋，從綠色的大海上滑翔飛過。一覽無遺地俯視這片大地，自己也跟著優雅起來了。

一千多年前，君臨這座金字塔頂端的國王，應該也是同樣的感受吧？

這麼一想，腦海中就冒出一個念頭：：為什麼要建造這麼巨大的金字塔呢？除了誇耀權力或宗教意涵外，說不定是出自更單純的理由：：希望能穿越昏暗的叢林，飛到更明亮寬廣的地方。就是

這自然單純的願望，造就了這些金字塔吧⋯⋯

我入神地眺望著眼前的景色，一邊用彩色鉛筆寫生，在這裡度過了三個小時左右，然後走下神殿四處參觀。等到傍晚，也差不多該回去了。走到出口附近，突然覺得似乎有股力量拉住我，讓我無法走開。

回過神來，我沿著方才的路，往四號神殿跑回去。到了神殿，我衝上臺階，爬上那道階梯，又回到神殿頂端，大口喘氣。再度眺望一覽無遺的視野，茫然若失。

我終於明白她的心情了。

「從南美回來後，我決定再回蒂卡爾一趟。」

與其說說「美」或「壯觀」，不如說這裡有某種強烈的吸引力，讓人覺得好像古老的時光正在這裡召喚我，讓我也想有朝一日再回到這裡。

到目前為止，我看過墨西哥境內不少遺跡，但是蒂卡爾壓倒性地勝出。如果把紀念碑大谷地列為自然景觀的世界第一，遺跡的第一說不定就是蒂卡爾了。接下來我真找得到足以超越的奇觀嗎？

旅程還在繼續，讓我期待南美的印加遺跡——馬丘比丘吧！

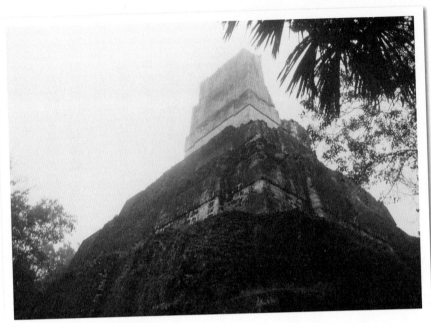

瓜地馬拉，蒂卡爾神殿，
1996年3月

瓜地馬拉，從蒂卡爾的窗子往外看，
1996年4月

南美洲──強盜太亂來了！

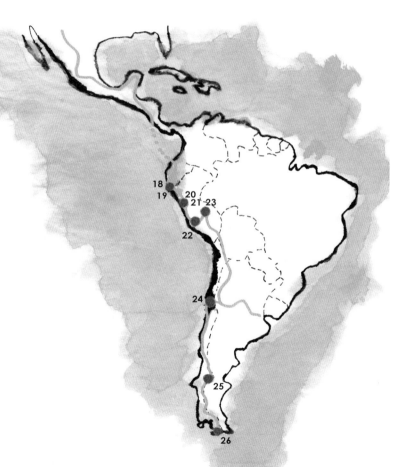

## 18 搶案

一路騎到哥斯大黎加後，我搭機飛往南美洲的厄瓜多。

出乎意料的是，很少人知道，北美最南端的巴拿馬連結南美大陸那段細得像十二指腸的陸地上，只有茂密的叢林，根本沒有道路。若要從這裡前往南美洲，只能搭船或坐飛機。

從厄瓜多進入秘魯國境，到了第五天，我騎到一座城鎮皮烏拉。從這裡開始，前方就是廣闊的沙漠，距離下一座城鎮奇克拉約還有二百公里，中間幾乎都是無人地帶。

這裡可是個難關，正是誠司大哥提過「有時會有強盜襲擊自行車騎士」的地方。

對自行車單騎走天涯的人而言，強盜是旅程最大的危機。

他們埋伏在人煙稀少之處，要是真的遇上，也只有高舉雙手，懇求他們：「請吧！中意的東西您儘管拿去！」

「既然這麼危險，乾脆搭巴士跳過這段不就得了？」所謂

的聰明人大概會這麼說吧。

確實，若這樣會輕鬆許多，可我偏偏是個堅持無聊原則的頑固死腦袋。既然旅程的大前提是「騎自行車環遊世界」，就希望只要還有路，都能以自行車前進。與其在縱斷南美洲時留下一段空白，還不如冒點險，堅持騎完全程。有點傻吧？不過沒辦法，我的個性就是這樣。所以，我就抱著「生死有命，遇到再說」這種半自暴自棄的心理準備，踏上這段旅程。

我也順便到皮烏拉的警察局向幾位警察打聽「實際情況如何？」沒想到每個人都大拍胸脯保證：「沒問題！」還哈哈大笑說，現在警車巡邏次數也很頻繁，根本不用擔心。

雖然我直覺不能輕信，多少還是安心一點，於是從皮烏拉出發，闖進了這片沙漠地帶。

沙漠非常壯觀，在筆直延伸的道路兩側只有一望無際的白色沙海。我讚嘆眼前的美景，卻同時感受到某種讓人背脊發涼的孤獨。為了轉換心情，只好一邊大聲唱歌，一邊踩著自行車前進。

這裡交通量異常稀少，不出所料，根本看不到一輛巡邏警車，還說什麼「頻繁巡邏」呢。

下午四點，沙漠漸漸染黃。看了一下計數器，從皮烏拉出發，大約騎了八十公里路程。考慮安全因素，還是早點停下，躲到沙丘後頭，把帳棚搭起來休息比較好。可是，要是今天能騎完一百公里，明天就輕鬆多了，只剩二十公里，差不多五點就可以結束。沒問題，那時我是這麼想的……我騎進稀疏矮樹和雜草叢生的地帶，陽光偏斜，沙土的黃色也更深了。草木拉出長長的陰影，沙地上有一道道條紋，再看一眼計數器，還有十五公里……

突然，前方三十公尺的草叢裡，冷不防冒出一個男人，寒意頓時從我的身體裡透出。

——該死，我錯了！

剛才沒停下來休息真是後悔莫及。那男人總不會一個人跑來這種地方野餐吧？迷路了不知如何是好？更不可能。

那名穿著黑皮衣、壓低紅帽子遮住臉的男人，垂頭站在柏油路邊，一動也不動，看也不看我一眼。

我邊踩自行車，邊在心裡激烈地自問自答：怎麼辦？要轉頭逃走嗎？可是對方一定有手槍，我可不要逃到一半被人從背後開槍啊！

心跳聲異常劇烈，從耳朵深處傳來。拜託千萬不要殺了我，我的旅程才剛開始，還沒看到馬丘比丘遺跡啊！

當我離他只剩十公尺，他終於抬起頭，左右張望，像在確認路上有沒有其他車子過來。

——完了。

我冒出這種直覺，同時他從懷裡拿出閃著黑光的手槍，槍口對著我，像惡鬼般啪啪啪啪朝我狂奔過來。

「哇啊啊啊啊啊！」

我發出嚇破膽的狂叫，他也大聲吼著，一把抓住我的領口，手槍已經抵著我的肚子。

剎那間，眼前只有一片空白，回過神，我才發現自己還沒被射殺。

他抓著我的衣領，猛力硬扯，連人帶車往沙漠方向拉過去。不知道從哪兒又冒出兩個男的，迅速往這邊跑來，把我從自行車上拖開，推入草叢裡。

我被這三個人連拖帶扯到沙漠深處，推倒在沙丘後頭趴個狗吃屎，嘴裡都是沙子，接著側腹也被踹了好幾下，大把沙子跑進我的頭髮。

生死一瞬間，我腦袋裡閃過一個怪念頭：

——等一下要把沙子拍掉，可麻煩了。

覺得好怪，他們踢我，我卻不會痛。如果痛得大聲慘呼，強盜的攻擊大概會緩和一點吧？我於是閉上眼「嗚嗚」慘叫，恰如其分地扮演「被強盜搶劫的人」。但是，真正的我卻冷靜得像站在遠處旁觀。

他們用繩索把我的雙手反綁在背後，接著腳也綁起來。

我稍微安心了點，大概不會殺我吧，不然何必這麼麻煩？如果要殺早就開槍了。

我竭力用平靜的聲音，對他們說：

「拜託留下自行車！」

才說完，一條捲起的毛巾就堵上我的嘴，抹布的氣味在嘴裡擴散。

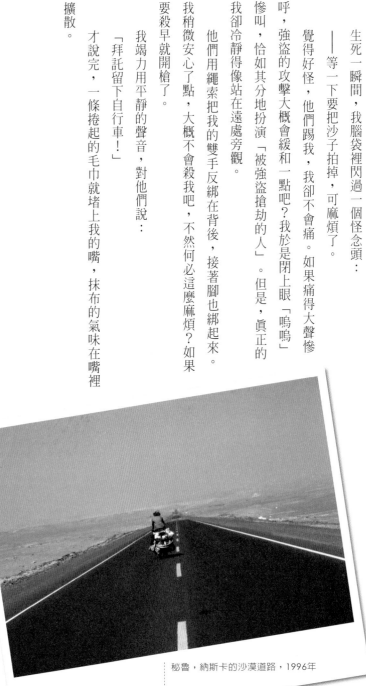

秘魯，納斯卡的沙漠道路，1996年

——哇，髒死了！

真是一點緊張感也沒有。不管是誰，是不是只要陷入這種緊急情況，感官都會消失得無影無蹤呢？

相反的，他們慌張的樣子實在很滑稽。帶頭的紅帽子對另外兩人怒吼，兩人連忙往自行車那邊跑，紅帽子拿槍抵著我，一邊瘋狂地朝搶奪自行車的兩人大叫……「rápido! rápido!（快點！快點！）」讓人真想告訴他們：好啦好啦，冷靜點！

只是，自己雖然鎮定，從剛才就有件事一直讓我很不安：以前在鄰國智利，曾有日本男性旅客被三名當地男子輪暴。

這邊也是三個人，更別提我這個獵物還被繩子捆住了！

另外兩人又回頭，三人開始激烈爭吵。突然，紅帽子在我身邊彎腰蹲下，伸出手，一把將我的單車緊身褲拉了下來。

——動，動手了！

「我求求你們千萬不要啊！」

他發現我繫在褲子裡的貴重品暗袋，拉出來一把搶走，然後站起來。我光著半邊屁股，只覺得安心得全身都虛脫。

——沒打算強暴我啊。

但是，才放心了片刻，他往前走了兩、三步，想到什麼似地又走回來。然後，又把手放在我

的褲子上。

「住，住手啊啊啊！」

他幫我拉好褲子。

難道是覺得我光屁股趴在沙漠中很可憐嗎？接著，三個人都跑開了。

也許，他們其實人還不錯⋯⋯？

# 19
# 公車上

好歹守住貞操，但是裝有護照和全部財產的暗袋被搶了，更別提我手腳還被繩子捆著，被扔到沙漠中。因為雙手被反綁，沒法自己解開。夕陽西下，沙漠閃爍著金黃，我開始著急，入夜的沙漠相當冷，這樣下去晚上就慘了。

努力了快十五分鐘，好不容易解開了繩子。因為被綁的時候我刻意把手腕別開，繩子綁得有點鬆。

我往公路方向走去，看到自行車的瞬間雖然安心了，但發現車上的六個置物袋都不翼而飛，我不禁深深長嘆。不只護照和現金，我連露營用品、相機、衣服、藥品和工具，所有裝備一件不留，都被搶光了。

是因為自行車太大，搶匪的車子載不下嗎？還是我哀求他們「別搶自行車就好」果真奏效？

不管怎樣，我還是得救了，旅程並未就此畫下句點。

一堆雜物散落在自行車旁，大概是搶走掛袋時掉下來的吧，搶匪的慌張表露無遺。當然沒留下什麼值錢東西，不過是些筆和毛巾之類的。我慢慢一件件撿起來，覺得越來越空虛。沒想到，地上還掉了一樣難以置信的東西——我的錢包。

——唉，反正裡頭的錢都被拿光了吧。

邊這麼想，我邊打開錢包……不會，竟然都還在耶！

這個錢包是我平常用來裝零錢的，裡頭大約只有兩百美金，可這到底是怎麼回事？該不會是搶匪出於同情留下來給我的吧？我腦中馬上浮現這個念頭，畢竟對方還很好心地幫我把褲子拉起來哪。

沒多久，我發現連裝在自行車把手上的計數器都被拔走了，才知道自己想得太過天真。這些搶匪趕盡殺絕，把我搶得一乾二淨，自然也不會有什麼同情心。大概錢包只是從他們的口袋裡掉出來，落在沙地上無聲無息，所以才沒注意到吧？

即使如此也實在僥倖，有這兩百美金，還可以應付一下這幾天的生活費。

把散落一地的雜物撿起來，我走到路邊試著搭便車，最要緊的是快點到下座城鎮報警。

等了一會，好不容易經過一輛客車，我豎起大拇指，對方完全沒減速，頭也不回地開走了。

這裡可是搶匪出沒地帶的中心，只是溫吞地豎起大拇指，根本沒人會停車。

接著，有輛卡車開過來，我跑到路中間，拚命揮動雙手大喊：

「停車啊！」

這和攔路搶劫也沒什麼兩樣，可我已經顧不得顏面。卡車停下來，一個老伯從駕駛座探出頭來，露出訝異的表情。聽我說完事情經過，他一臉同情，「不介意坐後頭的話，上車吧！」

狂風呼呼地吹，我茫然注視眼前高速流逝的沙漠風景，回想自己到底被搶走什麼。最心痛的是地址簿，我真笨，早該記下備份，定期寄回日本老家的。約翰・海希、清田君、吉姆和誠司大哥，還有其他許多人的面孔浮現在眼前。我在旅途中認識了許多朋友，聯繫卻這樣斷了。

像是在嘲笑我似的，這天，沙漠刻意展露美麗的一面。夕陽西下，天空染上粉紅，沙漠也是。不知為何，此刻一點真實感也沒有，我只是恍惚地眺望這片粉紅色世界。

我們抵達奇克拉約時，四周已經一片黑暗，開卡車的老伯讓我睡在他的旅館房間裡，連晚餐也是由他招待。對方雖然沉默寡言，目光卻很溫柔呢。

隔天，和老伯道別，我走進奇克拉約的警察局。為了申請海外旅遊平安險理賠，需要警方的報告書，也就是得要對方開立被搶的證明。

沒想到，接到報案的警察竟然說：

「你被搶的地方比較靠近皮烏拉，去那邊的警局吧。」

「太蠢了吧！不過就是寫個報告，為什麼我非得折返兩百公里哪！」

但是對方完全不理會我的抗議，即使叫他的上司過來，反應還是一樣。我都氣得快瘋了也沒輒，只好憤慨地搭公車回皮烏拉。當地警局也搞不清楚狀況，我的案子在好幾個單位間被當皮球踢。終於，有個白癡警官說：

「想要你說的那種文件的話，拿一百披索來。」竟然向我索賄哪。

「我已經被搶得一乾二淨了，你們這些混蛋還想向我撈錢？」

我徹底抓狂，開始大吼大叫，後來卻覺得自己真是悲慘到極點。最後總算在晚上十點拿到了報告書，為了對抗這些蠢警察，我身心俱疲，於是提出無理的請求：「今晚我要借住在這！」大概我是真的殺氣騰騰吧，對方馬上就接受了，我順利投宿在警局裡。

會議室權充我今晚的寢室。一個人待在這空蕩蕩的漆黑房間，躺下來，我深深嘆了口氣。隨著情緒慢慢穩定，身體卻開始簌簌發抖，直到此刻，我才感覺到自己經歷的一切有多恐怖。搶匪充血的眼睛，冰冷的槍口抵住肚子的觸感又回來了，我胸口悶得喘不過氣，怎樣也睡不著。

隔天，我搭夜班巴士前往八百公里遠的首都利馬。失去護照和全副裝備，要繼續騎下去已近乎不可能，在利馬至少可以買到一部分裝備，更重要的是必須向日本大使館申請補發護照。

巴士比我想像的還要豪華舒適，在夜晚的沙漠中高速向前，宛如滑行。仰躺在巴士座椅上，渾渾噩噩地看著窗外景象，我就像被一陣狂風暴雨狠狠颳過，整個被掏空了。

窗外的黑暗深邃得不可思議，似乎如果一直注視著，整個靈魂都會被吸進黑暗裡。突然，我

發現——我，還活著呢。

這就像嶄新的領悟。在當時的狀況下，就算被搶匪殺了也無可奈何，可現在我還活著啊⋯⋯

一股強勁的力量湧現。

我還活著。只要活著，什麼也難不倒我。

感受到我生命中的「活著」與「可能性」緊緊聯繫，就像陽光終於照進來，廣大的視野在眼前展開，這感覺真叫人懷念。

公車在無盡的黑暗中奮力前進，夜深了，我還雙眼圓睜，睡意全無。心情高昂得似乎可以立刻騎上車出發，身體生氣勃勃。最後我放棄入睡，看著車窗外的黑夜，陷入過往的回憶裡。

## 20
## 回憶

那是小學二、三年級的事。

我和附近的小孩在路邊廣場打尪仔標，正好有位青年騎著載滿行李的自行車飛馳而過，英姿勃勃。那身影讓人瞬間聯想到什麼，就像西部片男主角騎著載滿行囊的駿馬橫渡荒野。

我幼小的心靈頓時感受到何謂旅行，身體也開始發燙。

──啊，我要像那樣，靠自己的力量去自己喜歡的地方，太陽下山就搭起帳棚，愛睡哪就睡哪！

「酷斃了！」

就某個層面來說，此情此景可說是我的原點吧。青年騎自行車的身影，成為自由和浪漫的象徵，也許我潛意識裡一直都在追逐這樣的形象。

「和歌山縣一周」是我最初的自行車之旅。

高一那年的夏天，我和朋友一起計畫「來找點樂子吧！」沒想到朋友在前一晚打電話來說：

「我不能去了。」我追問他怎麼這麼突然？為什麼？他有點難以啟齒地回答：

「我媽說，方位不太吉利⋯⋯」

這個神奇的理由實在蠢到讓人火大，我馬上意氣用事地對著聽筒大叫：「那我一個人去！」

從小我就有遇到不順馬上反抗的怪癖。

老實說，叫我單獨去還是有點怕，但翌日，我還是勉強自己上路。踏著自行車一步步離開自己生長的老家，就像從層層障壁中解放出來，不知不覺間心情暢快。

中午過後，我就騎到一百公里外的和歌山市了，本來以為很遠的。我興奮起來，更多的可能性不斷湧現。

結果，我花了五天完成「和歌山縣一周」的旅程，隔年在兩星期內達成「近畿一周」，接下

來便開始計畫環遊日本。

為什麼要堅持「一周」呢？答案非常簡單，因為只要不斷前進就會走向終點。如果採直線向前、沿同一條路回來的路線，越騎就離終點越遠，要回家也很麻煩。

我一上大學就開始瘋狂打工，十九歲時休學一年，踏上環遊日本的旅程。

旅程本身棒得無可挑剔，可是當我越接近終點，便開始被空虛感包圍。和成就感比起來，夢想就要完成的寂寞更深。

當然，我不是沒想過去國外。好幾次幻想在異國廣闊的土地上騎車，內心激動不已。可是這計畫的規模太過龐大，很不真實，我這種懦弱的膽小鬼是做不到的。

可是……

就這樣，我抱著難以釋懷的心情，迎接日本一周之旅的最後一天。

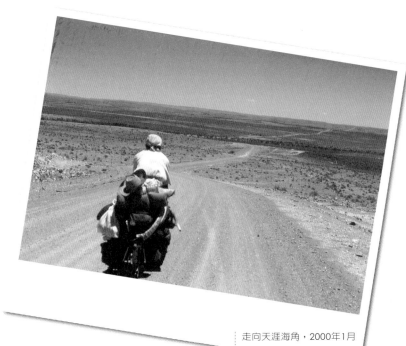

走向天涯海角，2000年1月

終於到達神戶的美利堅波止場，停好自行車。大海沐浴在午後的陽光中，無數白色光點跳躍，我坐在長椅上，茫然凝視著閃爍舞動的光點。

剎那間，我好想環遊世界。

一起心動念，身體就蠢蠢欲動，坐立難安。

「既然生到這世界上，不就要盡量發揮嗎？」

感受到我生命中的「活著」與「可能性」緊緊聯繫，就像陽光終於照進來，廣大的視野在眼前展開──

巴士引擎發出低沉的聲音，在黑暗的沙漠急速前進。我沉浸在回憶裡，漸漸覺得不可思議，從小時候看到那位自行車騎士開始憧憬旅行起，直到現在，我不就這樣一路走來了嗎？

當東方泛起魚肚白時，我抵達利馬，從巴士的行李箱拿出腳踏車組裝，我騎進還在沉睡的利馬市區。

這裡有間日裔人士經營的「西海民宿」，常有不少日本遊客投宿，我打算住個幾晚，著手準備重新出發。

利馬遠比想像中大，整體予人昏暗的印象，不甚愉快，似乎不全是由於黎明前的微亮天光。窄小的馬路都成了垃圾場，連路邊也滿滿堆著垃圾，到處傳來刺鼻的阿摩尼亞臭味。我慢慢往前騎，感受到大都市的能量開始湧現前空氣中那種微微的震顫，一切就快要成形了。

# 21
# 重新出發

仰躺在床舖上，我向上凝視。

不知是黴斑還是污垢的東西，染黑了整片天花板，宛如烏雲。看著看著，我突然陷入某種讓人不快的想像。

就像落葉腐化回歸塵土，我的身體就要深深陷進床裡融化了……

一陣驚悚，我懷疑自己再也無法踏上旅程。

住進「西海民宿」已經三個禮拜了。

剛住進這裡的時候，我也曾為了重新出發而在市區的大街小巷裡積極奔走。

這裡的露營用品沒什麼好貨色，只好拜託朋友從日本寄來。其他的日用品多半比較便宜，我在當地的市場四處蒐購。

我用橡皮繩把塑膠購物袋綁在前後車輪兩側的輪框上，取代自行車的置物袋，看起來真是狼狽不堪。不過這正是我的目的，看起來越貧窮，被打劫的可能性就越低吧。

順帶一提，這主意後來還出現意想不到的附加效果，我日後才知道。只要在小鎮或村子休息，當地人就會過來問我：「你在賣什麼？」總之，我被誤認成流動小販了。

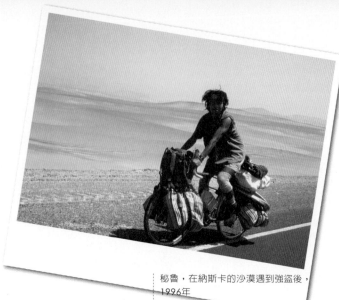

秘魯，在納斯卡的沙漠遇到強盜後，1996年

就這樣一步一步腳踏實地準備著，可接下來發生的事件，讓我的心情跌到谷底。

那是來到利馬的第十天，我走進美國運通利馬分行。之前我已經來過好幾趟，但旅行支票只補發了四百美金，被搶總額達二九○○元。

那天，一直和我接洽，感覺人也不錯的大姊一看到我，臉色一沉，告訴我一個可怕的消息：

「你的旅行支票沒辦法補發。」

當下我以為自己聽錯了，但沒錯，她的確是這麼說。我渾身發軟，差點當場崩潰。

「這太蠢了吧！」

「你的支票有使用過的跡象。」

「為，為什麼？」

我請他們讓我打通電話到本行去，從聽筒的另一頭傳來機械化的聲音。

「您的支票已經使用過了。」

大名鼎鼎的美國運通，翻譯人員講的日語卻蹩腳

到家。

「等等，我在被搶之後，馬上就打電話向你們報告支票號碼了，當初你們不是跟我說過『支票尚未使用』嗎？」

「之後就被使用了。」

「搞什麼？我告訴你們號碼之後，不是跟你們確認過『這樣支票就不能用了吧』，你們不也說『是的』嗎？」

「……」

「喂，你給我說話啊！」

「旅行支票不能完全停用。」

「這是不可能的。」

「不管怎樣，既然是在我打電話之後被用掉的，就應該是你們的問題吧？快補發給我！」

「……」

「喂，如果是這樣，那我幹嘛買支票？為什麼我要付百分之一的手續費？不就是為了安全嗎？啊？」

「……」

「你這傢伙給我注意一下措辭，多練習一下日語吧。找老闆來跟我講！我的英語比你的日語要好上一百倍！」

「喀擦。」電話掛斷了。

我又重撥了一次，打不通。面前的銀行大姊看著我，眼神與其說是同情，不如說是帶著幾分困擾。我只好重來一次。

接下來，我幾乎每天都在電話裡和美國運通本行奮戰，卻一點進展也沒有。真是欺人太甚！

「旅行支票安全無虞」，這話根本是唬人的！

厄運並不是到此為止。大概是旅行支票的事打擊太大，我的身體突然垮了，發起不明原因的高燒，扁桃腺也腫了，咳得很厲害，接下來的每一天都躺在床上度過。

茫然地看著布滿污漬的天花板，紅帽男的幻影不斷浮現：逼近我的黑色槍口，滿是血絲、殺氣騰騰的眼睛、污穢的皮膚——隨著他向我衝過來的腳步聲，這些景象在我的腦海裡反覆重現。

我試著集中精神看書，眼睛卻立刻從鉛字上跳開，只有腦海中的紅帽男盯著我的臉，每天都深陷在無力感中無法脫身。那坐在利馬的巴士上一個人熱血沸騰的心情，早已消失得無影無蹤。

——這是告訴我「該回頭了」嗎？

我在被窩裡想著算命阿婆還有血尿的事，當時不祥的預感果然成真了。壞事接二連三發生，我漸漸深信不疑。

——可是……

要是我在這裡停下來回日本，一定會後悔一輩子，這件事比我不祥的預感還要確實。我只能出發，只能一直往前走，一定要超越現在的困境，萬一發生什麼意外也無可奈何。和悔恨地度過要是現在勉強出發，也許下次就會送掉小命……諸如此類的妄想，我漸漸深信不疑。

一生比起來，還是做完自己想做的事，然後像櫻花般華麗地散落比較好！本來，我就是抱定這種決心離開日本，踏上旅程的……

可是，這些話只在我腦中徒勞地盤旋，身體仍然一直沒能展開行動。

只有和同房的佐野君一起聊天，我鬱悶的心情才能暫時紓解。

我們兩人同住這間三人房。這種便宜的民宿，通常都有所謂的「通舖」，也就是和其他人合住的大房間，當然也很便宜。三人通舖最初只有我一個人住，後來佐野君加入了。

他剛結束騎機車縱斷中南美洲的旅程。容易害羞，人也不多話，像倉鼠一樣黑白分明的眼睛，看起來非常純樸。

我躲在棉被裡，縮進自己的世界，卻僅向他一個人敞開心胸，真是不可思議。他只是默默聽別人說話，卻可以讓人感受到他深刻的包容、理解和溫柔。

他一直沒有動身上路的跡象。有一次我問他何時出發，他有點遲疑地說：

「……嗯，或許是我多管閒事，可是沒有目送石田大哥出發，我是不會走的。」

我說不出話來，只能看著他的臉。

「啊，不過，請你不要介意，是我自己樂意這麼做的。」

他把我的事看作自己的事，擔心我就此放棄旅程，為了「目送我」，一直住在這間民宿裡。

他完全沒有說過「加油吧」或「轉換一下心情往正面思考吧」之類的話，只是靜靜地聽別人

說話，或說些無關緊要的事，但其中就蘊含了某種「力量」。

雖然旅行支票依舊一去不復返，我卻覺得已經沒必要再去追究了。健康狀況還是不怎麼樣。

為了買裝備，我又開始出門。

住進西海民宿的第三十五天，我終於啟程了。這裡大約住了十位旅客，為了送我上路，都到齊了，我和他們一位接一位握手。看著佐野君的臉，我想和他說些什麼。他露出微笑，黑色的眼珠微微濕潤，我頓時語塞，只好報以同樣的微笑。

就這樣，我又重新出發了。

# 22
# 越過安地斯山

出了大都市利馬，來到郊外，眼前出現一片荒涼的蒼白沙漠時，我的背脊一陣惡寒。

「又要騎車經過這種地方了……」

因為是在沙漠裡被搶，只要一看到沙漠，我的恐懼感就反射般復甦了。

看來，強盜事件的心靈創傷已深深刻進我的潛意識裡，常

不去會死　　100

常邊騎車邊擔心陰影處，害怕對面會不會有人突然跳出來，三不五時就膽戰心驚。

終於要面對這趟旅程最大的挑戰——越過安地斯山脈了！如果不衝破這個難關，就見不到印加遺跡馬丘比丘。距離馬丘比丘的觀光據點庫斯科還有六七〇公里，這段路面幾乎都沒有鋪設，還要爬過好幾個四千公尺以上的山頭。

滿載水和食糧，我踏進這個荒涼不毛的山岳地帶。首先，一鼓作氣從標高六百公尺爬到四三〇〇公尺處。

接下來三天，都是連綿不絕的上坡路，實際距離卻只有一百公里。

一登高至四千公尺以上，整個世界就呈現出異樣的色彩。大地蒼白的褐色和天空陰暗的濃濃藍色形成強烈對比，彷彿漫遊在夢境中。即使不這樣，缺乏氧氣的腦袋也昏昏沉沉的。

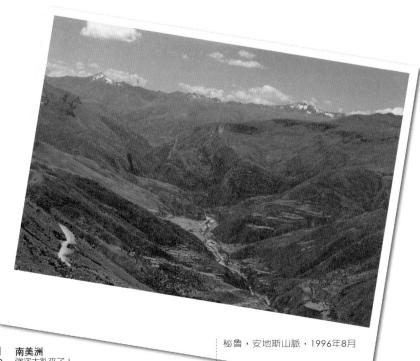

秘魯，安地斯山脈，1996年8月

我的身體還沒辦法適應高海拔（習慣低氧、低氣壓的高地），這種缺氧的狀況只好忍耐到底。只消踩一會兒自行車，心臟就像快爆炸似地急速跳動，嘴巴也像離水的金魚一開一闔，激烈喘息。同時由於高山反應，頭也痛得快裂開。

越過第一座山頭後，又下降到三四〇〇公尺左右，然後再度爬坡。路況像滿布碎石的河岸，十分慘烈。

我拚死推著沉重的自行車，耳邊只聽到自己呼呼哈哈的喘息聲，只走了一小段路，就痛苦得癱倒在地，仰躺著拚喘氣。看著頭頂暗沉而寬廣的藍天，我逐漸失神。為了維持清醒，我再度站起來，一步又一步，搖搖晃晃地前進。

這苦行僧般的行為，不知為何帶來某種快感。在我拚命掙扎前進時，強盜混濁的眼神、槍口冰冷的觸感也從我的腦海消失了。這自虐的快感，對現在的我來說再好不過了。

穿越山脈的行程到了第十六天，終於望見庫斯科紅褐色的街景，那一刻我有點難以置信。老實說，我根本不相信自己可以騎自行車穿越安地斯山呢。

自被搶以來，我雖然勉強撐著，但就某種層面來說其實已經快崩潰了。也許只是自暴自棄之下的輕率，促使我衝進安地斯山，沒想到，在一步步踩著自行車往前的同時，我終於慢慢克服了陰影。我覺得自己累得像條破破爛爛的抹布，可身體卻又像甩開了什麼洗不掉的穢物般輕盈。

我邊俯瞰眼前的街景，邊順坡道而下，覺得像被整座城市抱入懷中。

一踏進庫斯科的便宜民宿，我不禁大喊：

「啊啊啊！誠司大哥！」

自從美國鳳凰城一別，這是相隔八個月的再會了。他有點下垂的眼睛瞇得細細，像臉上的一條皺紋，滿臉笑容地說：

「哦哦！聽說你被強盜扒光全副家當了？」

看來，有關悲慘自行車騎士的傳言，已經在南美四處流傳開來了。接著，他用爽朗的口氣說：「那時我不是告訴你嗎？千萬不要騎到那裡去！」

——你這傢伙，那時你沒說過這句話吧！

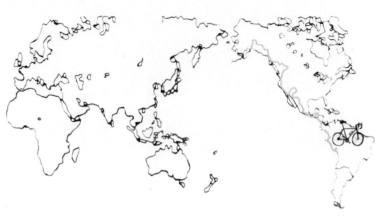

## 23 馬丘比丘遺迹能凌駕蒂卡爾神殿嗎？

我來南美洲的首要目的地，就是馬丘比丘印加遺跡，有「天空之城」之稱。因為中美洲馬雅遺跡蒂卡爾神殿帶來深刻的感動，對馬丘比丘我更是充滿期待。

「那裡一定會有超越蒂卡爾的感動在等著我！」

只因為常常在電視上看到，我抱著毫無根據的想像。

一般公路都不通往馬丘比丘，只能搭乘火車從庫斯科出發。我把自行車寄放在民宿裡，暫時踏上鐵路之旅。

坐了一整天火車，才抵達馬丘比丘前方的車站——阿瓜斯卡連特斯。這座山凹裡的城鎮有溫泉，我把遺跡之旅安排在明天早上，找了一間車站附近的廉價旅社。

吃過飯，我來到公共浴場。一看還真有點感動，和日本的溫泉風光一模一樣，浴場就在山路的終點，旁邊有小溪流過，可以聽到淙淙水聲；街燈模糊地照著昏暗的山路，四處飄出白色的蒸汽。我一點也沒料到，在印加遺跡附近可以品味到這麼

日本的風光，真讓人覺得有點超現實哪。

溫泉也很棒，是大型的露天風呂。海拔三千公尺處沒有光害的夜空，星光閃爍得有點嘈雜，我抬頭凝視繁星，伸展四肢，悠閒地浸在溫泉裡，遙想近在咫尺的馬丘比丘遺跡，啊，真是超現實！

隔天，我在驚愕中留下出乎意料的印象，心心念念的馬丘比丘，竟遠比我想像中小得多。

照片和影像真是太可怕了，讓人誤以為螢幕中的影像就是整個世界。我預期馬丘比丘會占據整個視野，魄力萬鈞地逼近我眼前。沒想到實際上在遼闊的山景中，它看起來只像個小小的斑點。

如果我從未見過馬丘比丘的的照片或影像，不帶任何成見來到這裡，一定會為它奇異

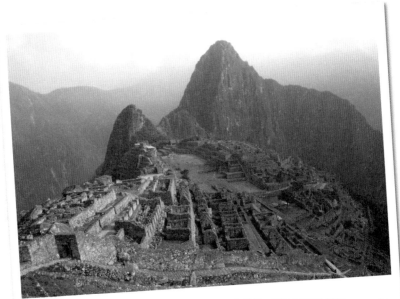

秘魯，馬丘比丘印加遺跡，1996年

**南美洲**
強盜大亂來了！

的造型大驚失色吧？可是，忍不住拿眼前的遺跡和自己記憶中的影像比較，只覺得「一模一樣嘛

」、「不過比電視上看到的還小」。

雖然，尚未親眼目睹之處永遠是未知的領域，但電視影像帶來的衝擊，還是或多或少降低了

我們的感動。資訊氾濫讓世界變小，也逐漸破壞我們驚奇的樂趣。

想保有純粹無垢的感動，需要相當的努力。我盡量不看旅遊書的照片，千辛萬苦騎自行車跋

涉到目的地，也是為了這個理由。

不管怎樣，蒂卡爾神殿帶來的震撼，還是太強了……

之後，我和誠司大哥在庫斯科分手，幾天後又在南方五百公里處的布諾諾再會；然後，又一次

在三百公里以南處的玻利維亞首都拉巴斯重逢。這一帶只有一條大路，我們當然會不斷相遇，只

要每次再會，都會大肆喧鬧狂歡。

我和誠司大哥在拉巴斯度過兩週，一起去聽南美洲民族音樂的現場演奏「Folklore」，在亞瑪

遜河釣食人魚，痛快地大玩特玩，盡情享受南美洲的樂趣。從拉巴斯出發又共騎了一天，直到隔

天才分開。

接下來，我們兩人的路線完全不同，大概沒有再碰面的機會了吧？可是我漸漸把誠司大哥當

成我的親兄長般崇拜。握著他的手，自然而然希望再度和他在某個地方不期而遇。不知不覺間，

整個地球成為我掌中的小小盆景。

## 24 亞爾伯特

這事發生在阿根廷與智利邊境。

在這標高三四〇〇公尺的地區，已經下起暴風雪，我逃進路邊的小村落避難，站在一處民宅的屋簷下觀望了一會。雪一個勁兒地越下越大，天色已晚，我打消繼續前進的念頭，開始尋覓可以露營的地方。

真是座寂寥的小村，廢屋隨處可見。

一名瘦瘦高高的青年在屋前砍柴，我和他四目交會。對方戴著鴨舌帽，從帽沿下注視我的眼神似乎有一抹陰霾。

「你好！」我笑著打招呼，他面無表情地回了一聲，我又繼續搭話。

「天氣真冷。」他低聲答腔，是啊。

「雪下得真大啊。」

「是啊。」

「⋯⋯」

對方沒什麼反應，對話無法繼續。他露出若有似無的微笑，問道：

「你在做什麼？」

「找地方露營。」

「你是旅人？」

「對啊。」

「不冷嗎？來我家住吧。」

我有點驚訝。我目前為止叨擾了不少人，但還沒有人像他這麼爽快地說「來我家住吧」。而且，招待我的人對我的旅程或多或少都有興趣，他看起來卻完全沒這意思，眼神冷淡，像對所有事物都漠不關心。

我隨他踏進屋裡，熱得臉孔發燙。客廳有座磚造的大壁爐，裡頭的柴火發出嗤嗤聲，靜靜地燃燒著。房子雖舊，卻整理得井然有序。不，與其說井然有序，唉，不如說是家徒四壁吧，似乎不久前，這裡還是一棟空房子。

阿根廷，傷痕累累的輪胎，1996年

阿根廷，溫度計50度，1996年

「你一個人住嗎？」

「對。」

他泡了兩杯滾燙的紅茶。我們坐在壁爐前的椅子上，呆呆盯著火焰，安靜地喝著紅茶。

過了一會，我問他叫什麼名字，不這樣的話，大概接下來幾個鐘頭都要這樣坐在火堆前發呆了。

「亞爾伯特。」

「今年幾歲？」

「二十歲。」

工作是？「養牛」；這棟房子是？「半年前剛搬進來的」；父母呢？「住在十公里外的鎮上」。

我一點也沒有刺探他的意思，可對方只盡可能回答最短的句子，不知不覺變成我一個人問個不停，他看來似乎也不覺得特別困擾。

「父母常常到這裡來嗎？」

「一次也沒來過。」

「……為何離開城鎮，住在這麼偏僻的地方？」

玻利維亞，走出拉巴斯，
1996年10月

玻利維亞，爛路及我，
1996年

「因為我喜歡一個人住。」

這時，他瘦削的臉龐浮現一絲微笑，然後從椅子上站起來，用鐵棒撥弄壁爐裡的柴火。

對話中斷後，又回復一片寂靜。曾幾何時，沉默不再讓人覺得不自在。與其說寂靜，不如說是感受到某種森林中悠閒自得的氣氛，我也不再勉強繼續搭話了。

房間裡迴盪著壁爐柴火燃燒的嗶嗶聲，窗外已經完全暗下來，只浮現紛飛大雪的蒼白影像。

亞爾伯特做晚飯招待我，有牛肉炒雞蛋和青菜湯。雖是樸素的菜色，但美好又有人情味，我們靜靜喝著湯。

「這是飯後的甜點。」我說著從背包裡頭拿出點心請亞爾伯特。他說不能吃，推辭了。

「你不喜歡嗎？」

「是因為生病。」

我看著他，他依然注視壁爐中的火焰。

「……你哪裡不舒服？」

「肝臟。」

噗嗤一聲，壁爐中的木柴爆出火花。

「……什麼時候開始的？」

「六歲的時候。」

和驚愕的我相比，他顯得非常淡然。此刻，我似乎隱約窺見這位沉默寡言的青年冰封在內心不爲人知的部分，不知爲何非常激動，可也不想再追問。換個話題，對話又繼續下去。

我把在各地旅行拍的照片拿出來，他臉上終於顯現出一點好奇心，問了幾次這是哪裡？有時露出微笑。

照片一看完，對話也隨之結束，房間裡又只剩下壁爐柴火燃燒的嗶嗶聲，但是也沒有必要講話。不知不覺，我有種與老友共處的安穩感。

可是，對他感到親切，就開始在意起某些剛才就讓我掛心的事。

爲什麼一個人搬到這人煙稀少的山坳小村落呢？爲什麼父母一次都沒來過呢？

「有件事，我可以問嗎？」

「嗯⋯⋯」

「你搬到這裡來，是和生病有關嗎？」

我期待聽到「病體最好在大自然中放鬆休養」之類的理由，但從亞爾伯特口中，仍然只吐露出令人難以釋懷的答案。

「不是，只因爲我喜歡一個人住。」

對話又再度停止，我們凝視火光良久。最後我放棄胡思亂想，就這樣靜靜度過一夜。

隔天早上，一睜開眼就看到窗戶縫隙射進一縷白光，照進陰暗的房間，我被光線吸引，走出

屋外，眼前的景色與昨晚恍若隔世。一夜之間，大雪把整個世界塗成一片純白。安地斯群山俯視著村落，在藍天輝映下，更妝點得格外迷人。

我在村子裡散步完後回到屋裡，亞爾伯特已經準備好麵包和紅茶，我們靜靜度過早餐時光。

我正準備出發，他稀奇地自己開口：

「下次什麼時候回來呢？」

「啊？」

我一時沒聽懂他的話，只是看著他的眼睛。和那雙注視著我、帶綠色的深邃雙眸四目交會時，我終於明白他說出口的話。

「我還沒決定接下來該怎麼走，不過，我會回來的。」

明白自己大概沒有機會再回來，不過我還是這麼回答。亞爾伯特有點靦腆地說：

「你隨時都可以回來。」

這句話讓人感受到一股難以言喻的溫情，原來，不是只有我一個人感受到這段從寂靜中產生的心靈交流，對方也把我當成朋友了。

上路之後，我好幾次回過頭向亞爾伯特揮手，他也輕輕向我揮手招呼。

等到他的身影已經看不見了，周遭壯闊的雪山緊抓住我的視線，邊欣賞沿途風景邊騎車。不知為何，和亞爾伯特共度的這不可思議的一夜，越發像一場朦朧的夢境了。

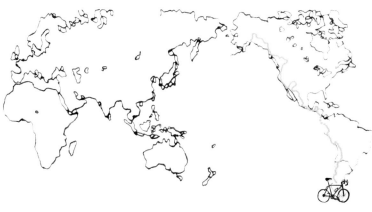

# 25
# 暴風地獄巴塔哥尼亞

智利首都聖地牙哥是座古典和現代並存的都會，充滿濃厚歷史氣氛的教堂旁，就緊鄰著藍色玻璃帷幕的摩天大樓，卻不顯得突兀，反而有某種奇異的調和感。聖誕節前夕，大街小巷都裝飾得五彩繽紛。我們對南美洲的印象往往就是第三世界，充滿混沌紛亂，可智利看起來卻與歐洲國家無異。

我住的廉價旅館倒眞是一片混亂，陳舊破爛的床鋪滿是虱子，更別提這裡還是個典型的幽會賓館。

只要坐在櫃檯前的椅子上守株待兔，沒多久就可以看到人們成雙成對魚貫走過，說來今天還是週末呢。形形色色的配對，彷彿呼應這間旅館的品味：老小姐和小白臉、禿頭歐吉桑和看起來像他女兒的少女……比無趣的風景名勝有意思多了。

爲了打發時間，我繼續觀察來往的配對，看到一個髒兮兮的小鬼站在櫃檯前，一頭乾燥受損的長髮綁在腦後，穿舊的短褲和Ｔ恤似乎聞得到汗臭。我不由得想：眞稀奇，智利也有小

乞丐啊。正當此時，對方回頭往這邊一望。

「啊啊啊啊！」我們同時放聲大叫，唉呀老天，那不是清田君嗎？

這是在墨西哥分道揚鑣八個月後的再會。我們竟在同一天跑到同一間旅館，簡直就像約好一樣。為什麼？和誠司大哥也是，和吉姆也是，所謂緣分真是不可思議啊！

幫清田君把行李搬進房間後，我們在骯髒的床鋪上迫不及待地聊起自己一路上的遭遇。

「其實我遇到一件不得了的事啊！」我滿臉得意地講起在秘魯被搶的經過，還一邊比手劃腳。清田君一聽就說：「不夠看啊！其實我才……」然後興高采烈地告訴我他在委內瑞拉山區被強盜襲擊，還被獵槍射擊，一顆子彈擦過肩膀。

「真慘啊！」

「你也是啊！」

「一直到凌晨四點，我們還在爭辯誰的旅程比較辛苦。

迎接踏上旅程的第二個新年，之後我和清田君一起從聖地牙哥出發，我們再度搭檔共騎了。

每次遇到他，就理所當然認為他會和我一起行動，我也覺得不可思議。像我們這種長途旅行的自行車騎士通常喜歡一個人騎，而他怎麼看也不像擅長團體行動那一型，「一個人走自己的路」的感覺很強烈。沒想到他很容易親近，邊打開地圖邊問我「要走哪條路」的笑臉宛如少年，於

是我也開始對他產生不尋常的親近感。

智利到處都有巨大超市，和日本相比毫不遜色。每次一看到超市，我們就互望一眼，其中一個人微笑，另一個也跟著笑，然後，兩台自行車就被吸了進去。

智利超市裡有一樣東西非買不可，就是「熊貓冰淇淋」，一公升只要一百日圓左右，超級便宜，就這價錢來說相當好吃。屋外熱得快燒起來，所以一個人就能解決一公升，吃完全身涼爽舒服，就想睡了。看看身旁的同伴，也是一副愛睏的呆樣。

我們也密切注意彼此的行動，只要有一個人躺下來，另一個也馬上跟進。於是我們就在超市陰涼處展開午睡時間，只要兩人一搭檔，就開始互相體諒，步調也大幅變慢了。

一進入智利南部的湖沼地區，河川和湖泊接二連三地在森林中現身，只要一拋餌，馬上就能釣到鱒魚。大概是人煙稀少吧，魚也特別老實，容易上鉤。釣到的鱒魚當然祭了我們的五臟廟，不管是香煎、鹽燒還是油炸，怎麼料理怎麼好吃。我這位體格壯碩的同伴，對釣魚和做菜這類纖細的事情當然一竅不通，只會吃而已。

「啊啊，真好吃，真好吃啊！」他一臉開心地大嚼油炸虹鱒魚。

──清田君，我終於明白你為什麼想和我搭檔了。

一個月後，我們正式進入巴塔哥尼亞。

所謂「巴塔哥尼亞」，統稱南緯三十九度以南的地域，橫跨阿根廷與智利，人口非常稀少，

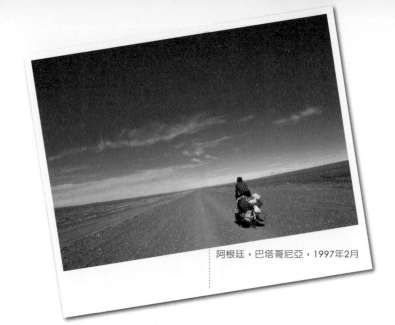

阿根廷，巴塔哥尼亞，1997年2月

只有不毛荒原連綿不絕。這裡一年到頭狂風不斷，也是自行車騎士途經南美的鬼門關，聞名全球。一路上我們已經遇到幾名白人騎士，說著「畢竟還是不行」而放棄了，在路邊招卡車想搭便車。

我們兩個人怕死了巴塔哥尼亞。沒想到一到這裡，根本沒什麼風。

我們吹起口哨，輕鬆地踩著自行車。

「真的耶。」

「什麼嘛！跟傳聞不一樣。」

說起來，這裡真是遼闊，不管往那個方向看，都是柔和的褐色地平線，向我們證明地球是圓的。

長得像鴕鳥的「鶆䴈」跑過荒原，揚起一陣塵土。這動物有一個人高，雖然不會飛，卻跑得飛快，試著騎自行車追，果然還是追下上。成群鶆䴈用遠古以來的姿態大步飛奔過巴塔哥尼亞大地，讓人聯想起電影《侏儸紀公園》。

在滿是沙礫的路上，偶爾可以看到犰狳四處亂

阿根廷，巴塔哥尼亞，讓自行車睡覺，1997年

竄。在這種杳無人煙之處，反而能看到各種珍禽異獸，真是個有趣的地方。

某天，祥和的日子突然劃上休止符，巴塔哥尼亞終於現出真面目，遠比我們所聽聞的還要淒厲恐怖：狂風發出讓人毛骨悚然的聲音，猛烈呼嘯而過，我們就像兩張紙娃娃，不斷被風吹得東倒西歪。

我一倒下，縮著身體、臉孔扭曲的清田君就從旁趕過我，速度大概和步行差不多。他連看也不看我一眼，沉默地越過我前進，根本沒有餘力講話。

我用身體頂著狂風，使出全身氣力扶起被吹倒的自行車，一邊呻吟一邊開始騎。不遠處就看得到搭檔悲慘地倒在路邊，我一樣沉默地越過他，然後騎不到二十公尺我又噗通倒地，清田君又超過我⋯⋯也噗通了。

這樣的過程不斷重複，我們也開始覺得無比荒謬。我們被暴風吹得動彈不得，低著頭，臉上不知不覺浮現難以言喻的苦笑。

## 26
# 南美大陸的終點

那時，我正在巴塔哥尼亞南方某村莊的露營區準備晚餐。

「喂！」聽到有人大喊，我一回頭，看到有人正滿臉笑容地向這邊跑來。

「啊啊，誠司大哥！」

我們忍不住興高采烈地一把抱住對方。

此時清田君也釣魚回來了（最近他拿起我的釣竿開始學釣魚，但技術非常差）。

「啊啊，誠司大哥！」

清田君也是同樣的反應，他們之前已經在南美洲見過面。

在南美洲旅行的自行車騎士，不管是哪個國籍，數量都相當多，而且幾乎每個人都以最南端的烏斯懷亞為目標，路線難免會重疊，不知不覺形成某種人際網路，交換傳聞。比如說，「某某處來的某人很強」、「那傢伙不但差勁，笑話又無聊斃了」等，常會發生就算初次碰面，講兩、三句話就發現「啊！

就是你啊，常聽說……」這樣的事。

誠司大哥為了欣賞這一帶的山景，把自行車寄放在另一座鎮上，坐公車過來。我們三人連呼吸都嫌浪費似的開懷暢談……怎麼被狂風吹得東倒西歪、釣到多大的鱒魚、哪條河特別適合釣魚、看過鵝鶒了沒、遇見怎樣的自行車騎士……

就這樣大聲喧鬧了一陣，他又跳上姍姍來遲的公車。我們兩人拚命揮手，目送他離開，誠司大哥也滿臉笑容燦爛，從車窗探出身子揮手，看起來就像個小孩。不管剛剛講話的樣子，還是我們大鬧的模樣，都和平時判若兩人。

我想，大概因為這裡是巴塔哥尼亞吧？舉目四望只有遼闊的荒野，強風呼嘯的世界盡頭，可以和騎自行車的同好相遇，誇張點說，就像在戰場上遇見好友……

公車揚起一片沙塵漸行漸遠，誠司大哥的笑臉也越來越小，最後車子也被吸進灰褐色的地平線彼端，只有荒原中揚起一片塵煙，不久後也消失了，周圍又再度歸於寂寥。

就快到烏斯懷亞了，大家為了到世界盡頭而聚到這裡來，就像有某種集體意識似的。這麼一想，我的心情又振奮了起來。

從聖地牙哥啟程後三個月，我們終於來到海上。黃昏，在搖曳的金光中，可以看到對岸的陸地，那就是火地島。烏斯懷亞就在火地島最南邊的五百公里處。

航行三個半小時後，到達島上。

火地島也是片狂風呼嘯的荒野，可是到了目標的一

百公里遠處，景色不變。

南極山毛櫸的紅葉豔如烈焰，如隧道般覆蓋整條

道路。透過工筆畫般層層疊疊的紅葉，可以看到雪山矗

立，畫出尖銳的稜線。我們沿路讚嘆，邊踩自行車。在

南美洲大陸的最後一程，上天竟為我們準備了這樣美妙

的獎賞。

一口氣爬上最後的上坡路，可盡覽街景，整座城市

乾淨明亮，和我對「世界盡頭」的想像截然不同。不知

道是不是因為這個緣故，還是別的理由，我沒有淚眼婆

娑，情緒反而十分平靜。不過，在激情之外，的確有深

刻的滿足感。

從阿拉斯加出發已一年九個月，雖然發生不少事，

我終於靠自己的雙腿抵達這裡。感覺很充實，還不壞。

我們一邊盤算著今晚要吃什麼大餐，一邊並肩騎下

山路。

每次我目光一落在圖畫紙上，

蘿貝塔就把臉遮起來。

十秒後又露臉微笑。

在第二十次，

還是笑得和第一次

一樣開心。

## 27
## 北歐野外求生之旅

達成縱貫美洲大陸的目標後，我搭機飛往北歐丹麥。

從這裡北上進入斯堪地那維亞半島，往歐洲的最北端「北角」前進。我在南美洲的終點是大陸的「最南端」，接下來就是「最北端」了。我們這些自行車騎士為了能陶醉在「到達終點」的自我滿足感中，特別有朝「天涯海角」前進的傾向。

於是，我來到北歐了。

雖然早就做好心理準備，當地昂貴的物價還是對我造成致命一擊。不是和日本差不多，就是比日本還貴。從物價相對低廉的南美洲來到這裡，簡直會覺得此地根本不適合人住。

既然來到這種地方，我「拚死也要減低支出」的變態毅力，就開始發揮了作用，旅程也開始出現野外求生的情節了。

北歐的城與城之間往往有美麗的森林，我每天都睡在樹林裡，從來不用煩惱沒有紮營的地方。而且森林裡還長滿了藍莓，不愁維生素的補給。

淋浴和洗澡就在河裡解決。在北歐的大自然中裸體沐浴其實感覺還不錯，比在浴室沖澡舒服多了。雖然冷到嘴唇發紫，不過我絕對沒騙人，真的。

不過，隨著慢慢北上，踏進北極圈，在河裡洗澡也越來越痛苦了。這一帶就算已是八月，只要天氣一變差，溫度就會降到和初冬的日本沒兩樣，在低矮的山峰上也可以看到冰河和積雪，河水直接從那裡流過來，自然冷到讓人跳腳。要用這種水洗澡可是要講究一點技巧的。

首先，先把腳踝浸到水裡，寒冷的感覺馬上就會變成痛楚，最初撐不了十秒鐘就會跳上岸。我想一般人大概在這階段就會死心吧？不過，你一定要相信人類的適應力。

再回到水裡，剛才的疼痛一定會減輕一些，一口氣泡到膝蓋以下，大概可以忍耐二十秒左右。重複這個過程，身體就會逐漸冷下來，體溫和水溫的差距也會縮短，慢慢就能把身體泡進水裡了。從膝蓋以上到屁股，再到胸部，最後連頭部也能完全泡水。可以順利洗頭的話就合格了（沒人會這麼做嗎？）

可是不管身體再怎麼習慣寒冷，人的適應力似乎還是有極限。胸口浸到冷水裡的瞬間，有時也會覺得心跳跟著變慢，害怕心臟真的會就這麼停了，我忍不住伸手握拳搥打著胸口。右手搥胸時，左手還要洗頭，而且下半身還是露點狀態！唉，連自己都覺得這副模樣真難為情啊。

一日三餐自然是靠自己料理，動物性蛋白質的補充就靠釣魚。峽灣海域正是絕佳的釣場哪！

峽灣是冰蝕谷地沉沒之後所形成，其實我也不太明白啦！總之就是冰河期時，冰河粗礪地削

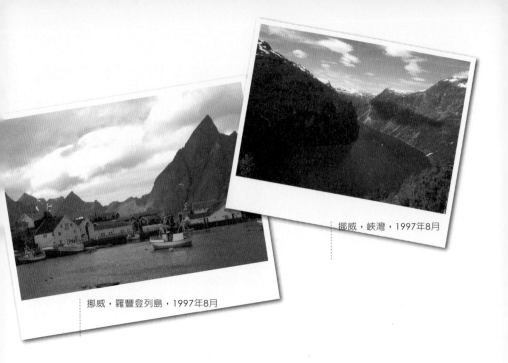

挪威，峽灣，1997年8月

挪威，羅豐登列島，1997年8月

過大地，然後就從那裡流入大海了。

峽灣的特徵，就是像迷宮一樣複雜的入海口。挪威一帶都是這樣的海岸線，光欣賞的話當然覺得非常漂亮，但是要不斷從海拔零公尺騎上一千五百公尺，還真讓自行車騎士欲哭無淚啊！

似乎海岸線特別複雜的峽灣地形，對魚群來說正是絕佳的棲息地，只要找對地方，一拋餌，就會有魚兒上鉤。

只要釣到像樹幹那麼粗的鮭魚，就可以切成大塊，和手邊的蔬菜一起煮成火鍋，用一點鹽巴調味就行了，不需要任何高湯或化學調味料。雖然是簡單至極的鹽味湯汁，卻好吃得不得了。鮭魚濃郁的口感和香味，還有蔬菜的甜味一起融入湯頭。一邊眺望著峽灣特有的景致、海邊高聳的巨大岩山，一邊大口吃肉喝湯，真是極樂啊！

挪威，鱈魚乾，1997年8月

挪威，峽灣前的飯，1997年8月

我也常釣到鱈魚。不管是燉煮、火鍋、香煎都行，怎麼煮都好吃。問題是，每次都會釣到怎麼吃也吃不完的份量。這時候我就會剖開去骨，用繩子綁著魚肉，繫在自行車上，這麼一來，只要騎上車，風吹著吹著，魚肉自然就會變成上等的天然風乾魚干了。

撕碎一點魚干加進味噌湯裡，添入大海的芬芳和鱈魚肉的甘美，啊，真是讓人忍不住微笑的好滋味哪！

某天，一邊騎著一邊晾著鱈魚肉，我看到前面路上有隻小鳥被車子輾過，跌落在路邊，一動也不動。還沒覺得「啊啊，真可憐！」我就不禁想著，「可以吃耶。」

呃，我好像漸漸變成野生動物了……

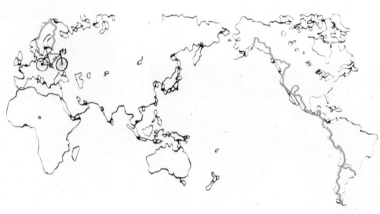

## 28 泰西亞

從北角折返後我南下芬蘭，來到波羅地海三小國之一，愛沙尼亞境內。

一踏進首都塔林的舊城區，就像走進中世紀的童話故事。石板路上成排古老的民宅，還有中央廣場上高聳的教堂……

同時，也有不少時髦的咖啡館和速食店，吸引許多年輕人和觀光客，活力四溢。

廣場正上演著露天話劇，有許多人在圍觀。我努力拉長脖子一起看，有名站在前頭的女子回過頭，一直朝我這邊看。苗條的長腿和嬌小的臉龐，有如模特兒，年紀大概是二十二、三歲左右吧？

銳利的目光，並無誘惑男人之意，卻有某種妖豔的光澤。

被這樣的眼眸注視著，那瞬間，我無法將眼光移開。

就這樣，她凝視片刻，之後露出滿臉微笑，說道：

「你好。」

我有點措手不及，用英語問她：妳會說日文嗎？

「只會一點。」她答道。

原來如此，是想要講日文，才會一直盯著我吧？我們就這樣站著用英語聊了起來。

她名叫泰西亞，大學生，似乎才剛學了兩個禮拜的日文。

「妳是日語系的學生嗎？」

「不是，我專攻地質學。」

「那為什麼要學日文呢？」

「我喜歡學習語言。」

聊了一會兒，她似乎還有別的約會，說完「下次再會」就離開了。

傍晚我去超市買東西的時候，看到她和一名西部牛仔打扮的男子在一起。對方正開心地講著公用電話。她一發現我，就和男子講了幾句話，往我這邊走來。

「嗨，裕輔！」

咦？她記得我的名字啊。

「剛剛妳跟他是用愛沙尼亞文交談嗎？」

「是法文。他是我的法國朋友。」

「妳也會說法文？」

泰西亞那銳利的雙眼，浮現意味深長的笑意，「我會說十一國語言哦。」

我也咧嘴笑了起來，打算開開她的玩笑⋯

「妳會說西班牙文嗎？」

經歷過南美洲的旅程，我也能講一定程度的西班牙文了。沒想到她馬上回答⋯「當然。你也會嗎？」，然後一口氣講了一串比我流暢許多的西班牙文，我完全被她打敗了。

看來她會說十一國語言，可不是隨口亂蓋的。據她說，除了歐洲各國，她也正在學中亞地區的語言。到底要多用功，才能記住這麼多種語言呢？我忍不住問她到底幾歲了？

「呵呵，十五歲。」

我看著眼前的她，目瞪口呆。泰西亞從包包裡拿出學生證，的確是十五歲沒錯。而且她還是塔林大學的學生，相當於日本的東京大學。

泰西亞有些得意：「我一直跳級，今年就上大學了。」

「妳是天才嗎？」

她一直強忍到現在的笑意，好像一下子全爆發了，講完「是啊」，就哈哈大笑起來。我只能呆呆地看著她爆笑出來。

我被泰西亞拖進一間漂亮的咖啡店。她邊喝咖啡，邊提出各式各樣有關日文的疑問⋯日文的「白色」要怎麼說？「黑色」呢？「紅色」呢？「今天」呢？「明天」呢⋯⋯

大概是希望我教她日文吧？當然我也很樂意，能當天才少女的老師，真是光榮啊！可是她的學習態度實在太熱切，問題不斷冒出，就像機關槍掃射。我是教導者，反而被問得語無倫次。

教過她一些單字後，我試著考考她。一開始她出乎意料地錯了好幾題，不過練習幾次之後，就馬上記住，結果用相當快的速度就學會了。

晚上八點，日文課終於告一段。和一直興致高昂的泰西亞比起來，我已經精疲力竭。臨別的時候，她問我：

「明天也可以見面嗎？」

隔天傍晚，我比約定的五點還早一些抵達中央廣場。泰西亞已經先到了。一起走了沒幾步，她又開始問我日文問題，還是一樣熱切。我一邊回答她，內心卻有點不愉快，覺得自己好像一直被她牽著鼻子走似的。

烏雲在一個鐘頭前開始籠罩天空，不知不覺，落下了豆大的雨滴，我們連忙逃進城牆的拱門下躲雨。接著就下起了大雨，眼前可以看到石板路兩側的老房子，在雨中變成粉蠟筆畫般柔和透明的顏色。一陣白茫茫的霧氣升起，房子的輪廓也漸漸模糊，失去了真實感。這時我不禁想……真的是身在異國啊！身旁還站著一名不得了的女孩呢。

雨一點也沒有要停的意思。我們數著一、二、三，衝出拱門，跑到斜對面房子的屋簷下躲雨。一跑到那裡，就喘著氣哈哈大笑。下一個目標是隔著五棟房子的麵包店，我們從屋簷下衝出來，這時候，天空瞬間放光，耳邊傳來震耳欲聾的雷鳴……

好不容易跑到麵包店，頭髮全濕的泰西亞有如瘋了般放聲笑著，我也捧腹大笑，不知不覺

間，不快的心情也消失得無影無蹤。我半是苦笑地想，唉，我果然拿這孩子沒辦法啊！

在咖啡店裡，和昨天一樣教完日文後，泰西亞又說：

「明天也可以見面嗎？」

我頓時有點詞窮。本來打算明天也差不多該出發了，冬天的腳步已逼近，我希望越早南下越好。何況這裡的住宿費也不便宜，我沒有財力繼續住下去。

「我打算明天動身。」

泰西亞露出不滿的表情：「為什麼？你不是很閒嗎？」

「我已經比原訂計畫晚很多了。」

「不要，再待一會嘛！計畫有跟沒有不都是一樣的嗎？」

——話是沒錯，但妳那是什麼態度啊？

「好吧！明天五點我還是在廣場等你。要是妳到六點還不來，我就回去了。」

「……」

結果，隔天我還是沒有啓程。我在五點到達廣場，泰西亞露出滿臉笑容，向我揮手。

當天上完課，她和昨天一樣說：「明天也來吧！」

「不行啦！今天是最後一次了。」我斬釘截鐵地說。

泰西亞露出既像生氣，又有點困擾的複雜表情，下一刻，雙眼流下淚水。

不去會死　130

我心頭一震，她一度銳利的目光消失了，現在只是一名天真無邪的十五歲少女。在那眼眸中，是我未曾見過、帶著憂愁的眼神。

——咦？不會吧？難道……

我非常意外，本來以為對她而言，自己只是一名方便的日文老師而已。

泰西亞輕聲說：

「明天我也會等你，等到六點，要是你沒來我就走了……」

然後我送她去坐公車。

遠遠看到公車開過來，泰西亞突然低下頭，撲進我懷裡，肩膀微微顫抖著。我遲疑地抱著她的肩膀。公車就停在我們面前，泰西亞抬起頭，小小的臉蛋貼近我的嘴邊，輕輕地吻了。雖然外表老成，還是有種無邪少女的香味。

「再見……」

泰西亞上了車，回頭看著我。

她用日文這麼說完，公車就關上門開走了。我一個人孤伶伶地留在原地，目送著她，突如其來地一陣黯然。她的那聲「再見」，聽起來比普通的告別哀傷多了。

次日，苦惱了很久，我還是出發了。雖然一想到孤單地等著我的泰西亞就會心痛，我也不能一直留在這個地方，所以，我想還是越早動身越好。

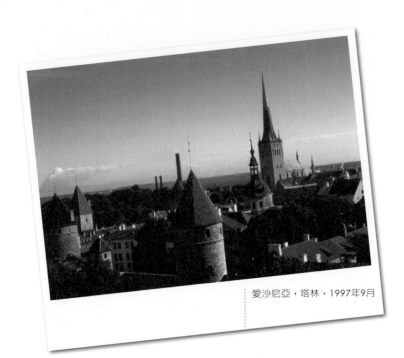

愛沙尼亞，塔林，1997年9月

慢慢地踩著自行車，望著如粉蠟筆畫般柔和明亮的街道在眼前流逝。廣場到了，可以看到高聳的白色教堂，之前一起上課的咖啡店，也慢慢移出我的視線。

曾幾何時，這些和泰西亞一起走過的地方，已經成為我的一部分。還留有中世紀風味的街道，漸漸染上鄉愁的顏色。

看到一間眼熟的麵包店。在滂沱大雨中，我和她在這裡躲雨，兩人一起大笑。我突然覺得喘不過氣來，想要煞車，但還是強忍住，繼續踩著自行車。

越早越好……我對自己這麼說著。

## 29
# 賣香菇的老伯

漫步在波蘭首都華沙，可以不少缺手斷腳的乞丐。

我從他們面前走過，視線正好對上一名沒有雙腿的中年男子。

他銳利的眼神，好像可以看進我的內心深處。

那一刻，我胸口一痛，覺得好難受，像要逃走似地從他面前走開了。

三天後，我騎過一條森林中的小路，看到前頭的人影，似乎是賣香菇的小販。

秋意漸深，有村民到樹林裡採了香菇，就站在路邊賣了起來。

那些香菇出奇地美味，嘗起來的味道，像混合了松茸和鴻喜菇。我像是上了癮，每天都會買。

「今晚就加到味噌湯吧。」我盤算著，走近路旁的那名男人，卻嚇了一大跳。

那是一位中年老伯。這沒什麼，可是他坐在奇怪的腳踏車上，有三個車輪，在車頭處裝了踏板。那構造，像是要用手來

撥動前進。仔細一看，他缺了一條腿。

——是乞丐嗎？

當時我是這麼想著。他的下巴還有鬍渣，衣著也破破爛爛，可是面前卻整整齊齊地擺著香菇，真是讓人感動。他和這個國家其他殘障人士不同，靠採香菇自立求生哪！

我像平常一樣拿出一個茲羅提（Zlorych）的銅板（相當於四十日圓），滿臉笑容地指著他的香菇，「給我一個茲羅提的份。」

沒想到老伯一看我拿出銅板，臉色變得非常憤怒，堅決地說：「Nie! Nie!（不）」，然後不停飛快地說著什麼。

大概是在說，「那麼一點錢，才不夠買我的香菇呢！」

我有點失望，雖然剛才還很感動。要踩著這樣的三輪車到樹林裡採香菇，一定很辛苦，可是普通一個茲羅提就可以買到不少香菇，而且他強硬的態度也未免太讓人退避三舍了⋯⋯

那時候，我大概是出於廉價的同情心吧，從錢包裡拿出一張五茲羅提的鈔票。可是老伯卻更激動地怒吼：「Nie! Nie!」然後從自己的衣袋裡拿出錢包，就像要我「看清楚」般，刻意在我面前取出幾張鈔票。我覺得全身竄過一股寒意。

——是要我多拿一點錢出來嗎？

老伯把剛剛拿出來的鈔票收進錢包，不斷把香菇裝進袋子裡，我連忙制止，但他還是不停用波蘭語快速說著什麼，一點也沒停下動作。

這時候，他說的話裡頭，有一個字閃過我的耳邊。

「Prezent.」

──咦？

老伯把那裝滿香菇、髒兮兮的塑膠袋推到我面前。

「……要給我的禮物？」

我這麼一說，老伯用力地點頭。他那堅定的眼神，彷彿在對我訴說著什麼。

這時候，我終於恍然大悟。一開始，老伯就是急著要告訴我，「我怎麼能從你這個困苦的旅客身上拿錢呢？」而剛才他向我展示自己錢包裡的鈔票，就是要向我表示，「我不是乞丐」。

我全身顫抖，想著，他的自尊心真是高貴哪，而且，又多麼慷慨啊……夾雜著種種複雜的思緒，只覺得內心湧起一股暖流，不知道要如何表達自己現在的心情，只好說出自己唯一一句會說的波蘭話。

「Dziękuję.（謝謝你）」

他露出堅毅的表情，輕輕地點了頭。

我雖然騎遠了，沸騰的思緒還是盤旋不去。穿過森林，夕陽燦爛的光輝照在臉上。沐浴在這樣的光芒中，我只能一次又一次在心中默唸著「Dziękuję」。當我的淚水一流下來，就再也止不住了。

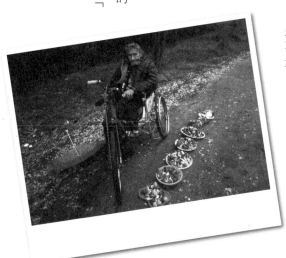

波蘭，賣香菇的老伯，1997年10月

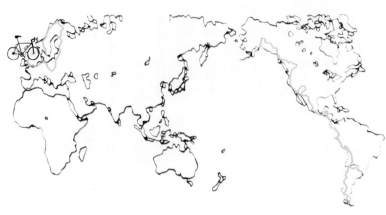

## 慟 30

我在倫敦打了一陣子工，部分是出於經濟上的迫切需要，但更大的理由，卻是我的旅行已經開始僵化。

離開日本兩年又五個月，旅途剛開始那種新鮮的激動和昂揚的情緒已經蕩然無存，變成只是每天茫然地踩著自行車。曾經是「非日常」的旅行，日復一日，已經轉變為「日常」了。

要為這惰性的日子注入活力，最好的方法就是一頭栽進「非日常」的世界裡。對現在的我而言，所謂的「非日常」就是停留在某個地方開始工作，和厭倦上班族生活的一成不變而出發旅行的人正好相反。

我馬上就找到工作，在賣日本料理的便當店打工。當然是地下勞工，也就是所謂非法就業。老闆非常諒解，很爽快地答應了。我在土耳其人混居的怪怪公寓大樓裡租了一個房間，開始定居倫敦的生活。

轉眼就過了三個月，我迎接踏上旅途的第三個春天。

某一天。

那天，一大早就是倫敦少見的晴天。

我打電話到誠司大哥老家去，想打聽一名和他共同認識的朋友的住址。我在美國和南美洲遇見誠司大哥好幾次，也把他當成我的親生兄長一樣崇拜。本來我想打給另一名朋友，但在撥電話之前閃過一個念頭：誠司大哥說不定已經回日本了。

想聽聽他的聲音，想要像在南美洲那樣，兩人輪流說著無聊的笑話，然後放聲大笑。我在旅途中每次遇到什麼蠢事，就會想著要怎麼說給他聽，接著一個人暗笑起來。

接電話的人，像是他母親。誠司大哥一定會嚇一跳吧？我像個孩子般期待不已，然後說出他的名字。

電話另一頭沉默了一會。

「不好意思，請問您和誠司是什麼關係呢？」似乎是他母親的人這麼說。

「啊，我在南美洲和他一起騎過自行車，承蒙他照顧了……」

「是這樣嗎？」她說完這句話後，又安靜了片刻。之後我終於聽到……

「……誠司他，已經不會回來了。」

「……？」

我的腦海中閃過一個念頭。但我立刻甩開，思考其他更現實、更有可能的理由。哈哈，既然是誠司大哥，該不會和當地女人陷入熱戀了吧？不會回來，該不會不小心連孩子也生了吧……

「那麼，請問一下誠司大哥現在人在哪裡呢？」

「……他已經不會回來了。」

我說不出話，心跳逐漸加快。過了半晌，電話的另一頭，媽媽像是下定決心，說道：

「誠司，已經過世了。不過，我也還不清楚詳細的狀況，一個禮拜前大使館那邊聯絡我們，只說被埋在西藏深山的大雪裡，似乎已經遇難了……好像是當地人發現了他的帳棚和自行車，才聯絡他們的。不過積雪還很深，沒有辦法找回遺體。」

「……」

「您是石田先生吧？那你們共同認識的朋友，就拜託您通知了。」

我掛上電話，用力將桌上散亂的幾個啤酒空罐掃到地上，發出好大的響聲。罐子散落在地上，我大叫著，嚎啕大哭，不斷擊打著房間的牆壁。

一陣陰暗、殘酷的情緒冒了出來。為什麼那樣的人非死不可呢，多的是比他更該死的人哪！腦海中浮現好幾張臉孔，這傢伙死掉不就好了嗎？那傢伙也可以啊？為什麼非得是誠司大哥呢？

在巴塔哥尼亞再會的時候，他那燦爛的笑臉；弄得自己雙手都黑了，還在幫我修理自行車的身影不斷浮現，我的胸口也跟著喘不過氣來。不知道過了多久，我跪在床上，激動地慟哭著。

淚水終於乾涸，我稍微鎮定了點，可是內心的傷痛還是無法完全抹消，就像一陣又一陣的波

濤不斷湧來，緊緊地纏繞著我。我想著，絕對不能讓自己的父母和朋友承受這樣的哀痛。直到這時候，我才明白自己是多麼的傲慢自大。

——死了就算啦！要是非死不可，就到時候再說吧！

從啟程的時候開始，整個旅程中，我的內心深處一直抱持著這樣的想法。然而，這是多麼獨善其身，多麼幼稚的念頭哪！不能讓至親好友如此痛苦，無論如何都不能讓他們承受這種悲痛。

當我這麼發誓，身體深處又再度湧現那份難以忍受的痛楚。我緊緊抓著床單，把自己的臉深深埋進床上。

在倫敦的日常生活平淡地過去了，和我心中劇烈的變化相比，我周邊的世界還是一成不變。

然後不知不覺地，來到這裡也已經半年了。

在半年的簽證過期之前，我告別英國。向便當店的老闆道謝，整理行囊，搬出公寓，離開這條熟悉的街道。

當我騎上車，吹過臉龐的風清爽得讓人意外，心情也舒展開來。在這裡的「日常」，的確洗去了我在旅程中累積的污穢。

淡綠色的草原在陽光照耀下閃閃發亮，如風聲般流過，這天從一大早起就是英國少見的晴天。一邊踩著自行車，我向身邊一起飛馳的他傾訴著。

——你說過總有一天想在非洲騎車吧？那麼我們一起去吧……

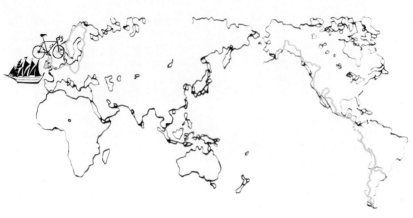

# 31 永子小姐的話

來到愛爾蘭，一喝到這個國家的名產「吉尼斯啤酒」，我大為驚嘆，這是什麼啊？還真美味……

在倫敦我也喝過好幾次，怎樣都很喜歡那黑啤酒獨特的甜味和濃厚口感。可我現在所喝的吉尼斯完全不同，就算扣掉「在當地喝總會比較好喝」的心理作用，還是一樣美味啊！

接下來，我每天開懷痛飲。一路上我已經喝遍世界各國的啤酒，我覺得這個吉尼斯或許是第一名。如鮮奶油般的泡沫，還有那濃郁的口感、甘美的甜味和清冽的餘韻，都是最高級的。

之後我才知道，愛爾蘭的吉尼斯啤酒完全以本地原產的麥芽、啤酒花和泉水釀造，而且只有在愛爾蘭當地才能喝到。酒要在產地喝才最美味，其他東西也是一樣。倫敦的吉尼斯啤酒似乎是英國自製，就算用一樣的製造方法，但原料不同，味道也就完全變了。

愛爾蘭，酒吧，1998年8月

愛爾蘭，村落裡的酒吧，1998年8月

這是在戈爾威（Galway）這個港口城市發生的事。

我把自行車停在候船的隊伍後方，站在我前面的女子回過頭來，是名日本人，而且還是讓人眼睛一亮的美女，我的心也噗通噗通跳著。她穿著修長的牛仔褲，一頭野性的短髮，向我微微一笑：「你一個人旅行嗎？」

我回答，是的，然後聽到她喃喃說道：「唉呀……」反應有點奇怪，我實在不知道該怎麼應答。真是個怪人啊，我想，雖然外表看起來精明，舉止卻相反地散發慢條斯理的柔和感。

終於可以上船了。船隻在不久

後啓航，目的地是阿倫群島，也就是愛爾蘭觀光的焦點。

我在船上和甫認識的永子小姐聊天，她說自己已經三十二歲了，但完全看不出來，最多不過二十五、六歲吧。她從事美容造型業，每年工作六個月，剩下的半年就拿來旅行。

「妳的行李只有這些嗎？」

我問道，她身邊只有一個小小的背包。

「對啊，我只準備一套換洗衣物，剩下的都穿在身上了。」

不過，我還有帶這個哦！她從背包裡拿出ＣＤ隨身聽，裡頭也有不少ＣＤ。

「我需要音樂。」

她常常露出心滿意足的笑容，接著說：

「一邊欣賞美麗的風景，一邊聽著音樂，我就會想哭，覺得能活著真是太好了。」

我凝視她的臉，在她的話中有些東西讓我胸口一緊。

「明年我想去加拿大玩，有什麼推薦的景點嗎？」

「羅伯森山的健行步道非常棒哦！」

「我沒辦法爬山。」

「為什麼？」

「因為有一條腿是義肢啊！」

她依舊滿臉笑容地說著。一時之間，我不知道該接什麼話才好。

「日常走路完全沒問題啦，不過昨天找旅館的時候走了一個鐘頭以上，現在大腿裝義肢的地方還在痛呢！」

我終於明白為什麼她的行李會少成這樣了。

一到島上，我馬上先走一步去找旅館，然後帶永子小姐過去，自己才去露營區紮營。

在路上，我看到島上最大觀光景點「褐安古斯石堡」（Dun Aengus）的入口，我停下自行車，走進去看看。

在陡峭的碎石山路上爬了十五分鐘左右，視野突然開闊，一片碧藍的大海在眼前展開。

「太棒了⋯⋯」

在那裡，可以看到標高似乎有一千公尺的斷崖絕壁。

晚上我和永子小姐會合，到鎮上的酒吧喝酒。

她說只要喝到啤酒就覺得幸福，也真的開開心心地喝著。而且，這可是好喝的吉尼斯啤酒呢，我們接二連三喝了好幾杯。

兩個人喝得很愉快，也醉得差不多了，不停說著耍蠢的趣事，接著聊到彼此的童年。話題一轉到她的腳，氣氛突然靜了下來。

「十二歲的時候我得了骨肉腫，結果就截肢啦！不過就算這樣，救活的機率也只有百分之幾，我運氣真的很好。」

完全沒想到她打從那麼小就行動不便。

我說不出話來，只能凝視著她那依然笑著的側臉。

「我現在反而覺得少了一隻腳也不賴哦！」

有人對我說過，因為這樣我對事情的看法才和一般人不同，這倒也是。」

她說這些話的時候一點也不介意，在柔和的表情中，完全感受不到絲毫勉強。

臨別之際，我終於說出剛剛一直難以啓齒的話：「我今天去了褐安古斯石堡，不過山路真的很難走。」

「這樣啊，那我大概去不了。」

「不過……要是妳願意的話，我想我可以扶著妳走。」

我有點擔心她會說沒這個必要，沒想到永子小姐露出非常自然的笑容，「謝謝，那就拜

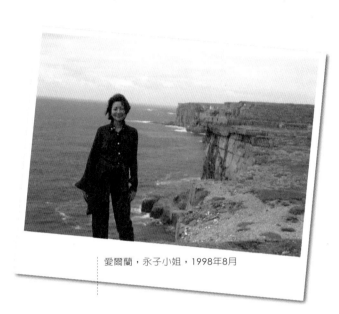

愛爾蘭，永子小姐，1998年8月

託你啦。」讓我鬆了一口氣。

隔天，我們約在褐安古斯石堡的入口會合，開始一起爬山。我扶著她的手肘步行，她說手牽著手走路反而沒有安全感，會讓人害怕。

一步一步慢慢地前進，步調非常緩慢，兩個人一起這麼走著，我才開始驚訝，她是用這種速度旅行的啊！

在途中的半山腰，我發現路旁開滿了某種奇異的紅花，像是打開的降落傘。昨天我一個人爬山的時候，只注意到有紅色的花，完全沒留意到它那不可思議的形狀。

我和永子小姐分享這件事。她好像早就注意到了，興味盎然地看著這些花朵。也許就是用這種速度來生活，她才能夠發現許多我遺漏的東西。

花了將近一個小時，終於爬上山頂，大海

就像天空一樣遼闊。

「哇！我好高興！」

永子小姐大喊著。

在腳下的遠處有破碎的白色波浪；往側面一望，可以看到整座島上遍地布滿白色的遺跡群落，有上百座。

眺望這壯闊的風景，永子小姐聽著CD隨身聽，我畫起素描來。

接著我們到懸崖邊散步，她突然俯身倒在毛茸茸的草地上，我連忙過去抱起她，她滿臉微笑說：「沒有啦，我是故意的。我就是想要這樣躺在草地上打滾，好像很舒服呢！」

這一刻，不知道為什麼，她看起來好自由自在。

那天晚上我們買了一大堆啤酒，坐在港邊的長椅上喝著。

她說明天要搭早上的船回去，而我打算繼續環遊這座小島，還會待上三、四天左右。我們暢談著旅途的趣事，然後握手告別了。若可以的話，我想為她送行，但我紮營的露營區離港口還有好長一段距離。

可是，隔天一早我睜開眼睛，又突然改變主意。看看錶，時間似乎還來得及，我跳出帳棚，臉也沒洗就跨上自行車，全力加速飛奔上路。

到港邊時，船正好剛要啓航。我對著船不斷呼喚她的名字，快要放棄的時候，甲板上終於出現她的臉。

永子小姐一手撥開在風中飛舞的頭髮，露出滿臉柔和的笑容。她說了些什麼，可是被引擎吵雜的噪音蓋過了，我也大聲叫喊著，不知道她是不是聽到了？不過也無所謂，能看到她的笑容就足夠了。

之後，我一個人爬上另一座斷崖，聽著隨身聽傳來的電影配樂，用昨天學會的速度前進。景色緩緩地流動著，像被刀子削得毫無稜角、形狀奇特的石頭映入眼簾，我不時停下腳步，注視著石頭不可思議的外型。

從隨身聽傳來莊嚴的交響樂曲，站在懸崖頂上，眼前是一片廣闊的大海。

——一邊欣賞美麗的風景，一邊聽著音樂，就會覺得能活著真是太好了。

腦海中，不斷迴盪著這句永子小姐說過的話。

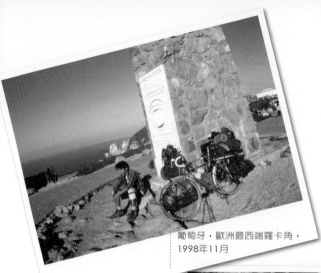

葡萄牙，歐洲最西端羅卡角，
1998年11月

西班牙，塞爾維亞的美女，1998年12月

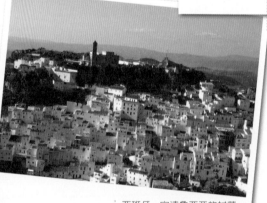

西班牙，安達魯西亞的村落，
1998年12月

# 32
# 前進非洲

從西班牙搭船搖搖晃晃，不過兩個小時，就抵達非洲大陸的玄關——摩洛哥。和西班牙那邊現代化的渡輪碼頭相比，摩洛哥非常破爛，一踏進廁所，強烈的惡臭撲鼻而來，我不由得皺起眉頭。

「哇！來到另一個世界啦……」

這一刻，來到非洲的真實感才終於湧現。

騎車上路，映入眼中的，並非超市，而是「市集」。蔬菜就堆在路邊，感覺很新鮮。穿著髒衣服的小孩隨處可見。大白天的，大人好像也無事可做，三三兩兩聚在一起喝薄荷茶。大部分地面都沒鋪水泥，而是紅土地，房子也建得很粗糙。

回想剛從美國踏入墨西哥的情況，現在我對發展中國家已經有免疫力，不像當時那麼震驚、害怕。即使這樣，我還是沒有心理準備從歐洲到非洲世界會全然不同，難免一陣愕然。

黃昏時，我來到一座名為丹吉爾的大城，住在一個連油漆

都剝落的廉價旅館。裡頭沒有淋浴設備，我只好到鎮上的公共澡堂去。

正是夕陽西下，漫步在鎮上，耳邊開始響起喚禮。字句獨特的韻律和舒緩自得的音調，在染成一片橙黃的大街小巷中迴盪，宣告禮拜的時刻開始了。

無一是主唯有阿拉，穆聖先知是主差使

這時候，我強烈體認到自己身在阿拉伯世界，這個遠離自己日常生活的地方，也明白自己是個異鄉人，卻又能感受到某種不可思議的安心感，大概是因為我流著旅人的血液吧？

公眾澡堂是一棟破破爛爛、看起來似乎已經歇業的房子，費用只要五迪拉姆，相當於七十日圓。穿過地下倉庫般的通道，踏進昏暗的淋浴間，一瞬間，我的臉不由得皺了起來──和遊艇碼頭廁所同樣的臭味，悶悶地籠罩在蒸汽中。

「這太慘了……」

大概排水孔和廁所是相通的吧。的確是換了個世界，可是，對於這樣的變化，現在的我已經能夠用「事情好像更有意思」的心態期待著。能有這樣的想法，我發現自己真的成長不少了呢。

一路向南邁進，民宅也跟著稀疏起來，逐漸踏入沙漠地帶了。這是撒哈拉，全世界最大的沙漠，可以一口氣容納三十個日本，幾乎都是不毛荒地。即使如此，還是有人點狀地群居著，道路

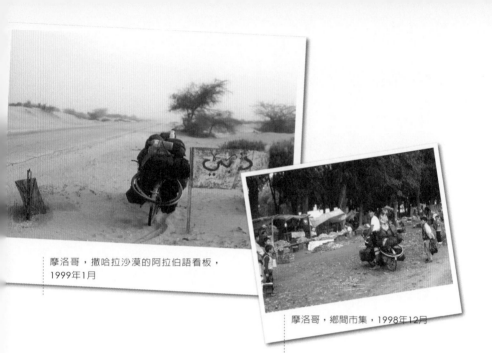

摩洛哥，撒哈拉沙漠的阿拉伯語看板，
1999年1月

摩洛哥，鄉間市集，1998年12月

也一直延伸，鋪設到沙漠深處。

某天，沙漠吹起恰到好處的順風，沒有必要踩踏板，我在平坦的砂海中欣賞左右風景，颯爽地滑行前進。現在是冬天，天氣也不太熱，實在是太舒服了。我一邊聽著隨身聽，放起已經快聽爛的《最愛的巴洛克》，耳邊開始揚起巴哈的〈G弦之歌〉。

「哦哦哦！來了來了！」

我完全陶醉在音樂中，遠處的沙漠像是慢動作影片般緩緩地移動，和交響樂優美的抒情調合而為一，讓我飄飄然了起來。

騎了兩個星期左右，道路消失了，眼前只有貨真價實的沙海。當地和茅利塔尼亞的國境周圍還埋設無數地雷，只好讓國境巡防軍的卡車載著我和自行車闖過這一帶，雖然看起來有點嚴重，其實並沒有什麼了不起，對在西非旅行的人來說，這算是一般的交通方式吧。

塞內加爾，在路邊攤用餐，1999年2月

摩洛哥，撒哈拉沙丘上望出去，
1999年1月

塞內加爾，被人群圍繞，1999年2月

接著，從茅利塔尼亞繼續南下，穿越撒哈拉沙漠來到塞內加爾。這裡又和北非不同，是所謂黑色非洲，也就是黑人居住的非洲了。

景色突然一變，滿地都是細密柔軟如頭髮的野草，這就是所謂的熱帶大草原吧。在風中不斷搖曳、沙沙作響的綠褐色草原，柔和地映入眼簾。「綠色」對心靈的影響員的很大，尤其沉浸在沙漠中那麼長一段時間後，這種安心感是難以言喻的。

可以看到村落了，慢慢經過幾棟泥壁小屋。圓錐形的茅草屋頂像尖帽子，雖然樸實，又有種可愛而溫暖的感覺。庭院裡，孩子們正在敲著大鼓跳舞。

「哇啊……」我也全身一熱，此情此景完全就是非洲給人的印象，而且還是我經過的第一個村落呢！

孩子們注意到我，露出潔白的牙齒，笑著

招手，異口同聲叫道：

「Ça va?（你好嗎）」

我也愉快地回以「Ça va!」，一個女孩跑到馬路上，同樣露齒大笑，並在我面前跳起奇異舞蹈，有如相撲力士般用腳蹬地。實在太有趣了，我忍不住笑了出來。

我的反應似乎讓她很高興，咧開嘴巴笑得更開心，並加大用腳蹬地的動作。我也一樣露出牙齒，對著她笑。

告別她之後繼續前進，聽到一陣民謠般的歌聲，仔細一看，在田邊的小徑，拿著鋤頭的老人正邊走邊唱，歌聲多麼悠揚啊！我放慢腳步，留神細聽了一會兒。

為什麼我的心情會如此激昂呢？

在踏進墨西哥時，我也曾感受到某種興奮感。現在卻感到一股更灼熱、強勁的能量，咚咚咚咚咚地，在體內敲打著獨特的韻律。

穿越村落，熱帶草原上開始出現許多巨大的樹木──像是從宇宙降落，一把刺穿大地般，龐大得不可思議的奇樹，猴麵包樹。不管把哪個角落切下來看，都是不折不扣的非洲印象啊！

那天晚上，我就在猴麵包樹底下露營。躺在地上，滿天星空下，猴麵包樹漆黑的樹影，有如巨大的幽靈。在這遼闊的草原，風中傳來某個村子裡敲打大鼓的樂音，聽起來真舒服。不知道為什麼，這讓我覺得好眷念哪。

我就這樣，慢慢地進入夢鄉。漸漸覺得，那一陣陣大鼓的聲響，彷彿是從大地深處傳來。

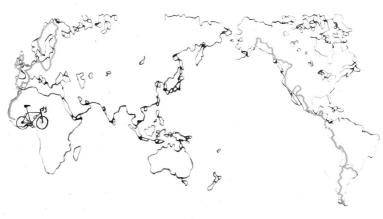

# 33
# 藍色森林

來到幾內亞，叢林也茂密起來。

同時，路況非常糟，不但沒鋪設路面，有的地方還讓車痕挖出超過一公尺的深溝，積滿像麵粉般鬆散的細沙，不但不能騎車，輪胎還陷進沙子裡，光是要推著自行車前進，就已苦不堪言。

我的身體也開始不對勁了。每天都發低燒、下痢，身體異常倦怠，是得了瘧疾嗎？我沒有吃預防藥。短期的旅行還沒關係，對長途旅行的自行車騎士來說，要接受吃藥的副作用──視力降低？還是要冒得瘧疾的危險？真是兩難的選擇啊。

漸漸連食慾也沒了，自己也心知肚明，要是不吃東西就沒體力走下去，可是西非典型的料理「蔬菜燉肉飯」一擺在我面前，我就難受得反胃。

身體逐漸衰弱，不時暈眩，我還是勉為其難，繼續騎車。

還沒到大城市之前，我是不能倒下去的。

幾內亞，追在後面跑的小孩，1999年4月

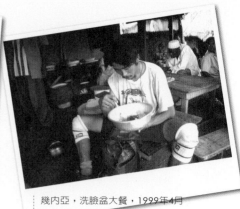
幾內亞，洗臉盆大餐，1999年4月

某一天。

我已經發了五天低燒。這一帶連像樣的村落也沒有，快一個星期沒洗澡了，身體發出野獸般的臭味，全身滿是塵土，裸露在外的手腳也全黑了，頭髮像是抹上一層油，黏糊糊的，T恤也破了好幾個洞，這副模樣真是慘不忍睹。

恍惚中，我只是低頭踩著自行車。連痛苦也感受不到了。

突然，有什麼閃過我的視野，往那邊一望，在荒地遙遠的彼端有一片藍色的東西。一瞬間我以爲是海，其實是森林。地平線上籠罩著一層藍色的霧氣，上頭浮現森林的影像，看來非常不可思議，就像森林沉入了湖水深處。

我一片茫然，注視著藍色的森林，聽到隨身聽傳來恩雅的歌聲，藍色的森林像是應和著樂聲般，緩緩地流過，彷彿只有我靜止不動，而整個地球正圍繞著我旋轉。

像受到某種力量引導，我抬起頭。眼前是太陽，酷烈的白光投射在臉上，有如突然打起閃光燈，眼前是全然的白，一瞬間，覺得自己真像是喪失了所有理性，變成一頭純粹的野獸。

突然，我湧起一股無以名狀的強烈情感，身體顫抖著，淚

水汨汨流下，差點要小便失禁了。

在模糊朦朧的視野中，藍色的森林還是一成不變地流動，真是不可思議的風景，像是親眼目睹了奇蹟。我希望能永遠注視著這樣的風景。

## 34
## 瘧疾發作

早上，身體倦怠的感覺好像和平常不同。

才騎了一個小時左右，我發現自己明顯已經發燒了。停下自行車，把溫度計插到腋下一量，三十七・七度。我還是一樣沒吃瘧疾的預防藥。

「這次大概跑不掉了。」

我對伸治喃喃說。

「咦？真的嗎？那就糟了，這種鄉下地方……」

伸治答道。

伸治也是環遊世界的自行車騎士，從西班牙起，一路上不

時會遇到他。這傢伙看起來非常凶悍，不知道為什麼卻和我十分投緣，我們在不久前開始搭檔，一起騎車。

他露出頗為擔心的表情，說：「唉，我們慢慢騎吧」。

每騎車三十分鐘就休息一次，每次一量體溫，就發現溫度固定上升〇・三至〇・五度左右。

這種體溫上升的症狀，毫無疑問就是瘧疾了。腦海中浮現瘧疾原蟲在我的血管裡，分秒不斷增殖的模樣，「哦哦！來了來了！」，我還覺得有點好玩呢。

高燒一旦接近三十九度，頭開始量起來，我就沒那麼從容不迫了。一看地圖，離規模大一點的村落，還有將近二十公里。

「你還能騎嗎？」
「只能硬著頭皮了。」

只能賭一賭，看是我踩得快，還是瘧疾原蟲分裂增殖的速度快。我在發燒的狀態下變得輕飄飄地，彷彿隼鷹般，向前猛衝。

村裡唯一的醫院，是棟像拼裝小屋的建築，走進去一看，有鋪著白色桌巾的診療台、擺設整齊的藥箱，的確營造出某種醫院的氣氛。最讓人注目的是冰箱，我一看到就放心了，讓人直覺「這醫院沒問題」，村子裡唯一有冰箱的地方大概就是這間醫院了吧，相當用心保管藥物啊！

沒想到走出來的醫生完全沒有任何敏銳感，是個怪叔叔般可疑的傢伙。我雖然嚇了一跳，還

是向他報告症狀，順帶一提，西非許多國家的公用語言都是法語，我在環遊歐洲的時候，利用騎車旅行的零碎時間打開字典學習，現在某種程度上已經可以用法語溝通了。

「這樣大概就是瘧疾吧？不過不檢查一下是不行的。」

怪叔叔有點愛睏地說，然後撕開一個菸盒，亂筆寫上「3000」之後遞給我。

「這就是醫療費。」

三千西非法郎，折合日幣約六百圓，這種費用，也沒有什麼好抱怨的了。不過，在公立醫院治療不是應該免費嗎？

我一說「給我收據」，怪叔叔在寫著「3000」的紙片上潦草簽了個名又還給我，我和伸只只能面面相覷。

用針刺穿中指，在載玻片上滴下幾滴血，再混合一些藥物，放置一會之後用顯微鏡觀察。雖然說是「簡單的檢查」，可是顯微鏡卻看了那麼久，而且醫生還不時偏著頭思考。喂，沒問題嗎？

怪叔叔終於轉向我，簡短的說：「是瘧疾啦。」

我問道：「是哪一種類型的瘧疾？」瘧疾一共分成四種，這個醫生卻說：我不曉得。

他完全不理會一臉錯愕的我，一邊說著「熱死了」，站起來打開冰箱，裡頭應該擺滿藥物的，沒想到裝的卻是可口可樂，我簡直快從椅子上跌下來了。

「C'est vrai? Malaria?（真的是瘧疾嗎？）」我追問著。醫生說：「Je crois.」，翻成英文，大

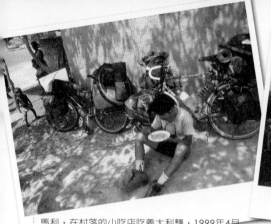

馬利，在村落的小吃店吃義大利麵，1999年4月

馬利，拜託伸治為我理髮，1999年4月

概是「I believe.（我相信）」，或「I think.（我想是的）」。

——喂！你有沒有搞錯！

這間醫院當然沒有住院設備，我們只好走進村子外頭的芒果林，在芒果樹下搭起帳棚，在這裡自行住院（？）了。幸好那時候有伸治在，他幫我煮好一日三餐，還負責說無聊的笑話，逗發高燒的我開心。

連續靜養了五天，終於好多了，可是瘧疾藥的副作用就跟傳聞中一樣強烈，退燒之後，我接連好幾天都會想吐，意識也恍恍惚惚的。

對，一定是吃藥的副作用。不是得了其他病吧？不會吧……

這五天照顧我的伸治一點也沒有施恩於我的樣子，他的溫柔真是讓我感激不已。我想，一定得好好報答他，沒想到三個星期後機會就來了——他也得了瘧疾啦！

我也同樣煮好三餐，負責說無聊的笑話逗發高燒的他發笑。

# 35

# 純真的差距

瘧疾的後遺症纏綿了好幾天，昏昏沉沉的，腳也使不上力。而且，布吉納法索熱得讓人吃不消，每天我們都強忍著不要倒下，一邊拚命騎車前進。

有天，我犯了一個大錯，一個小時前在大樹下休息的時候，我把眼鏡忘在那裡了。我平常都戴隱形眼鏡，這一帶沙塵特別多，才又加上一副眼鏡。

「不會吧？你這個笨蛋！」

我讓伸治先走一步，一個人在炎炎酷暑中折返原地。我到底在幹什麼，唉……

好不容易回到剛剛休息的地方，更措手不及的事在等著我——不只是眼鏡，剛剛在這裡，還有些被扔棄的斷裂幅條（組成自行車車輪的鐵絲），和破掉的保特瓶，全被撿得一乾二淨，我只能當場跌坐在地。

在不遠的地方有三、四戶房子，都是用土牆和茅草屋頂蓋

成，又小又簡陋。有個小女孩和一個更小的男孩從其中一戶人家探出頭來，一接觸到我的視線，又很快地躲回屋裡去。

——東西是被他們拿走了嗎？

我昏沉的腦袋思考著，不過，就算跑去追問他們，東西也拿不回來了吧？更何況，連斷掉的輻條和破掉的保特瓶都撿走了。這是個鳥不生蛋的地方，今天撿到的眼鏡，大概變成他們的寶貝了吧。

我呆坐在樹蔭下，茫然地想著現在正躲在家裡的兩個小孩，看起來像是一對姊弟，他們每天都玩些什麼遊戲呢？這個只有三、四戶人家的小聚落，還有別人可以陪他們玩嗎？

過了一會，兩人又從屋子裡探出頭，然後向我這邊慢慢地走過來，不會吧？我也站起來走到他們身邊。

小女孩手上拿著我的眼鏡，兩人把眼鏡還給我之後，又轉身飛快地溜進家裡。

我吃了一驚，原以為東西已經被他們「偷了」，也自以為是地覺得「絕對不可能會還給我」……這樣的想法，正是根源於「窮人一定比較卑劣」這種偏狹的價值觀。

可是，相反地，我又覺得非常暢快。

——真是純真無邪啊。

在非洲旅行，一路上不時有機會讓人思索「人性的本質」，特別是看到孩子的時候。叫著「禮物！給我禮物！」，追趕著你，在這些小孩子身上能感受到某種純真。也讓人發現，越接近所謂的「本質」，也就是說，越是純真，對慾望越是不加掩飾，他們的確有這種頑強的特質。

但是，那兩個孩子仍然把太陽眼鏡還給了我。這樣的純真，同樣讓人忍不住思索人性的本質，為什麼同樣是純真，會有這樣的差異呢？

他們在這只有幾戶人家的小地方生活，比起和別人競爭，應該彼此互相幫助才更能活下去吧？這樣的環境，給他們的個性帶來怎樣的影響呢？如果這兩個孩子和許多居民住在更大的村落，而且同樣是個連破掉的保特瓶也會被撿走、物質匱乏的地方，他們還會主動把太陽眼鏡交還給我嗎？

兩個小孩從門口探出頭來看著我，我準備騎車離開，對他們揮揮手，他們立刻躲進屋子裡去，我噗嗤一笑，和來到這裡之前相比，覺得身體突然輕快多了。

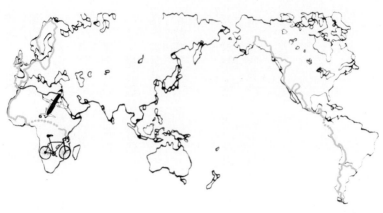

## 36
## 危險！

迦納到烏干達這一帶，我搭飛機跳過。這兩國之間的薩伊（現在的剛果民主共和國）及中非地區，因為政治不安定，當地的情況根本不適合旅行。如果是以前的我，大概還是會毫不考慮地一頭栽進去吧，但自從誠司大哥意外過世之後，我早已發誓，不管發生什麼事情，我一定要平安回日本。

伸治走另一條路線，我們就在這裡緊緊地握手道別了。

從烏干達途經肯亞，來到坦尚尼亞。

不知道為何，這裡的紅茶特別好喝，熱呼呼的，味道柔和香醇。大部分的村落都有茶店，我每次休息都會喝起紅茶來。

有一天，茶店的大叔用詭異的表情問我：

「前面這段路你也還是騎自行車嗎？」

「我是這麼打算的啊。」

「勸你還是不要比較好。」

「為什麼？」

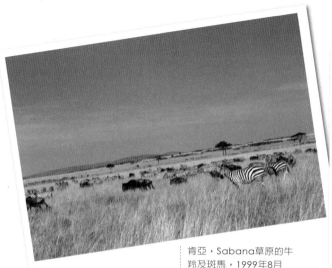

肯亞，Sabana草原的牛
羚及斑馬，1999年8月

迦納，遺塚，1999年5月

「前面的米庫米國家公園有很多獅子哦！」

「呃⋯⋯」

只要告訴別人自己在非洲騎自行車旅行，不少人就會替你擔心：「遇到猛獸怎麼辦？」其實野生動物都生活在大自然中，遠離道路和城鎮，只要走縱貫公路，連斑馬和羚羊也很少看到，至於撞見獅子的機會，則幾乎是零，在阿拉斯加遇到熊的機率還比較高咧。

我接下來的路線有塊地方，馬路正好穿越國家公園。這裡的國家公園是政府所指定的動物棲息區，並加以保護。雖說是公園，但並沒有特別設置柵欄。

在前往那兒的路上，我被茶店的大叔一臉認真地警告「最好不要」，不由得害怕了起來。可是我從以前就滿心期待可以在國家公園裡旅行，特別是可以享受到騎著自行車「薩伐旅」（safari）──就近觀察野生動物的樂趣。

帶，應該沒有問題的。

獅子的狩獵時刻只限於傍晚和清晨，白天應該都還躺著休息吧，只要不要弄錯騎車的時間

沒想到，一到那關鍵的「米庫米國家公園」入口，我就嚇得全身發抖。那裡豎立著一塊巨大的告示牌，上頭用紅字寫著「注意野生動物」，竟然這麼大肆警告，我猶豫了起來。

考慮了一會兒，我的結論是：從背包裡拿出哨子，騎車的時候，不時大聲嗶嗶地吹著，和爬山時為了打草驚熊，在登山背包上綁個鈴鐺是同樣的道理。

各位親愛的獅子，這裡有人類哦！非常危險！請大家躲到別的地方去吧，嗶嗶嗶！

咦？該不會這樣一吹，反而招來獅子吧？

即使這樣，還是很有意思。馬路兩邊，就可以看到斑馬、羚羊、長頸鹿、大象、疣豬，還有牛羚。配合自行車緩慢的步調，牠們也悠哉悠哉地從我的眼前晃過。我在肯亞參加的薩伐旅行程也看到了不少動物，和那時候在車窗裡看到的一比，牠們就多了一份親近感。

前面的樹叢裡出現兩頭高大的長頸鹿，走到馬路上，就停在路中間，一動也不動地看著我。

長頸鹿呆站在馬路中央的樣子非常奇怪，因為牠們體型巨大，看起來就像一對怪獸。我朝著長頸鹿繼續踩著自行車，到一定距離時，牠們突然猛地加速，衝過馬路，跑進茂密的熱帶草原。

那一刻牠們的身影實在太美了，讓我不由得深吸一口氣，就像看著慢動作播放的影片。長長的脖子前後緩緩擺動著，劃過眼前的藍天；鬃毛有如被風吹拂的草原；長長的尾巴，像是有生命

**不去會死** 166

般搖動著。

停下自行車，我凝視著這一對長頸鹿，有種神聖的感覺。那麼巨大的生物，在這片草原的某處誕生、長大，然後死去，這樣的循環從遠古以來就綿綿不絕，不斷重複至今。這一刻當你的肌膚感受到非洲的大地，就會發現全世界都被動物所充滿，而人類只不過是其中一小部分而已。想起在秘魯被搶的遭遇，我突然緊張起來，完全想不出為什麼這台卡車要停在那裡。

突然，有一輛卡車越過我，然後停在前方六百公尺左右，把我從作夢般的陶醉感中喚醒。

沒錯，畢竟比獅子還要恐怖的，就數強盜了。我停下自行車，等待後方來車，不久看到有台車子開過來，我連忙跟著它前進。

在距離那輛卡車十公尺左右，駕駛座的車門突然打開了，我根本措手不及。

沒想到，裡頭走出一個滿臉親切微笑的老伯，向我這邊揮著手。

看起來似乎不像是強盜，我踩了煞車。老伯往右邊一指，頗為愉快地說：「Simba!（獅子）」

「Simba」我嚇了一大跳，連忙往他指的方向一看，在距離路邊五十公尺左右的樹下，果然有一對獅子伭儷在睡午覺。

——嗯？

老伯從車窗探出頭，說：「Nzuri（真不錯啊）。」

一瞬間，我只能呆呆地望著。比起動物園的獅子，牠們的體態是多麼柔韌哪⋯⋯

這個老伯開的是卡車，他才會這麼悠閒吧？我騎的可是自行車耶！這樣不是糟了嗎？我膽戰

心驚地問他：

「Hatari（會危險嗎）？」

老伯滿臉笑容地說：

「Hatari, harari（危險啊！非常危險！）」

我頭也不回地踩著自行車逃走，畢竟跟強盜比起來，還是獅子比較可怕啊……

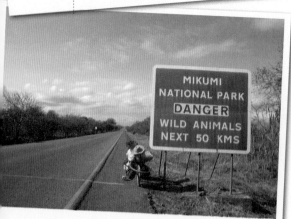

坦尚尼亞，米庫米國家公園，長頸鹿和
自行車，1999年9月

坦尚尼亞，米庫米國家公園，入口的告示
牌上寫著危險，1999年9月

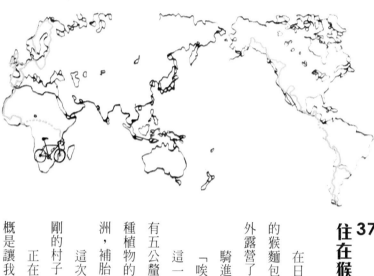

# 37 住在猴麵包樹村的少年「保保」

在日落前，我終於在路邊發現一座村子。四周圍繞著高大的猴麵包樹，一眼就能發現沒有任何地方可以借宿，只能在野外露營了，我嘆了口氣離開。

騎進遠離道路的大草原，我慌忙踩下煞車，檢查輪胎。

「唉，果然又來了……」上面插了不少尖刺。

這一帶到處都掉滿了又硬又尖銳的植物尖刺，直徑大概有五公釐左右，形狀像是蒺藜，落得滿地都是。我想大概是某種植物的種子，總之就是非常可惡，拜它們之賜，自從一到非洲，補胎的次數就跟著大幅激增。

這次車胎也一口氣被刺穿了三個洞，我無可奈何地折回剛剛的村子。

正在修車時，有個少年在葫蘆做的桶子裡裝水遞給我，大概是讓我補車胎用的吧，真是個伶俐的孩子，一臉聰明活潑的樣子。

我試著問他：「Jina lako nani?（你叫什麼名字）」

「Baobao.（保保）」少年有點羞怯地說。好名字！大概是取名自猴麵包樹（baobab）吧？太陽也下山了，徵得村民同意，我在其中一戶人家屋後紮營。保保是他們家的孩子，一直黏著我。我一開始搭帳棚，他就動手幫了我不少忙。

「Asante.（謝謝）」我這麼一說，他露出靦腆的笑容。

他一句英語也不會，我的史瓦希利語也很破，但是我們之間幾乎也沒什麼對話，僅在四目交接的時候相視微笑。

在就寢之前我想洗把臉，問保保要怎麼到附近的河邊去，他像是在說「跟我來」似地，精力充沛地往前走。走下一段崎嶇的山路，河流就在懸崖底下。

回程時，手電筒的燈泡突然燒壞了，我一時之間不知道該怎麼辦。山谷底下完全被黑暗包圍著，伸手不見五指。即使如此，從黑暗的彼端，還是能聽見保保跳過岩石所傳來的一陣陣啪答啪答腳步聲。真是神奇，他竟然看得見呢。

「保保！等等我！」我放聲大叫。然而，他的腳步聲還是沒停下。

「喂！保保！」

「Hapa.（這裡）」

在我面前傳來這樣的聲音。伸出手，他立刻握住，原來他又回頭找我。在完全的黑暗中，我

不去會死 170

連聽覺也麻痺了，分不清遠近。

我讓保保拉著手，像老頭子般搖搖晃晃地爬上懸崖。好不容易回到村裡，在火把照耀下，保保的笑臉看起來好像有點得意洋洋。

隔天早上，保保消失得無影無蹤。我摺好帳棚，出發前又等了他好一會兒，他還是沒出現，只好依依不捨地離開村子。

沒想到，只騎了一小段路，我就看到保保的身影。他跨在自行車上，看著我，露出微笑。看到他的笑臉，我忍不住想緊緊擁抱他，原來保保為了想和我一起騎自行車，從一大早就已經在這裡等著了。

我們開始併肩騎車。他的車子看起來破破爛爛，似乎就要解體了。大概是跟村裡的大人借來的吧？保保來騎的話有點太大了。他沒有坐在椅墊上，而是身體上上下下地，有點滑稽地踩著車，一邊發出吱吱嘎嘎的金屬聲，一路跟著我。

──呵呵，你要跟到什麼時候呢？

果然，我們之間還是不需什麼對話，只要在四目交接時相視微笑就可以了。

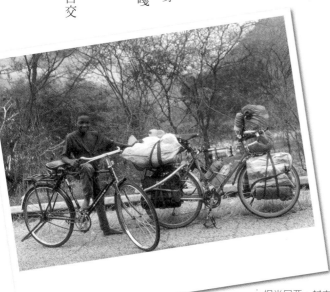

坦尚尼亞，村中少年保保，99年9月

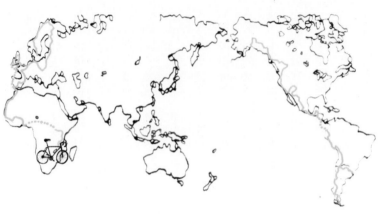

## 38 莫三比克媽媽

騎進村裡，停下腳踏車，我買了罐可樂，喝著喝著，就有一大群小孩子圍過來。我的四周，已經是名副其實一片黑壓壓的人山人海了。

在非洲不管哪個國家都會這樣，但在莫三比克特別誇張。

大概本來就沒有什麼遊客吧？孩子們只是一臉不可思議地靜靜看著我，仔細一算，竟然有八十個人！

這樣一來我也沒辦法好好喝可樂了，撿起一根樹枝，孩子們突然作鳥獸散，一溜煙地跑走了，大概以為我會拿樹枝打他們吧？這也是在非洲任何國家都會看到的反應，實在有點滑稽，老是讓我笑出來。

趁他們四散跑開，我以自己為圓心，用樹枝在地上畫了一個半徑大約三公尺的圓。這條線裡頭就是我的領地，你們可不能隨便跨進來哦⋯⋯

沒多久，孩子們又不怕死地圍過來。有趣的是，他們就乖

乖地站在那條線外頭，這也是全非洲共通的現象。

莫三比克的孩子似乎特別內向害羞，沒有人大膽活潑地向我搭訕，或是亂開玩笑。大家都靜悄悄，一動也不動地站在圓圈外頭看著我。

他們多半打赤膊，還光著腳。手腳細得像樹枝，只有肚子凸出來，一看就知道營養不良。他們的國民平均年收入是美金一百五十元，由此可知這是非洲最貧困的國家。孩子的體型、像破布般的房屋和蕭條的市場，都不言而喻地傳達出這個國家的貧瘠，讓人一看就覺得痛心。

貧困的原因，是一直持續到一九九二年的內戰。漫長的戰爭拖垮了國家的經濟，人們的表情卻又那麼溫和穩重，大概是沒什麼遊客會來這一帶旅行，還沒被觀光客打擾過吧？可是，就算這樣，內戰時期那段痛苦的經歷，難道不會對他們的性格產生深刻的影響嗎？幾次體會到他們親切的對待，讓我不由得這麼想。

那是在台特市（Tete）市集發生的事。

有個老婆婆在賣菜，蔬菜就堆在地上的。她看起來身無長物，手腕也瘦瘦乾乾的，要不是面前放著一些蔬果，大概會以為是乞丐。

我拿了四個蕃茄，問她：「How much?（多少錢）」她看起來有點歉疚，表情也不好意思起來，似乎一句英語也不會說。我找出鉛筆和紙，交給她，指著自己手上的四個蕃茄，露出笑容，老婆婆終於心領神會，在紙上寫了「2000」，兩千莫提克（Meticais），相當日幣十八圓。

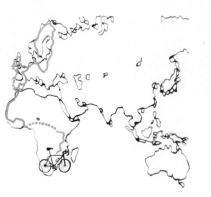

我從錢包裡拿出四張五百莫提克的鈔票，交給她，老婆婆又還我一張，露出「算你便宜一點哦！」的表情。我嚇了一跳，連忙把紙鈔又塞回她手裡，一想到這邊的生活條件，我怎樣也不能收啊。

她搖著頭用手制止我，還在我抱著的蕃茄上多放了一個，再加上兩個檸檬，然後跑到市場另一頭，拿了一個沾著泥土的塑膠袋來，露出柔和的微笑，向我示意，「裝到這裡頭去吧」。

那不只是一般的溫柔，是對我的特別待遇，一定是因為看到我骯髒的模樣和堆著大量行李的自行車，才這樣做的。我緊緊握著老婆婆細瘦的雙手，淚水不斷滴落，我沒有看錯，老婆婆的雙眼是「母親」的眼神哪！

# 39
# 自行車軍團成軍！

那是兩個月前的事。

我在肯亞的首都奈洛比遇見一個廿四歲，完全不紅的音樂家剛。他在一個月前揹著吉他遠離日本，靠著搭電車或巴士，在非洲各地自由自在地旅行。

他的外表讓人留下強烈的印象，已經褪流行的髮型，和小

混混般銳利的眼神，猛一看，給人一種「會和這傢伙起爭執」的直覺。

沒想到才過三天，我們的交情就好到可以一起行動了。

認識他之後，才發現這個人其實還挺有趣的。走在城鎮裡頭，常常會有小孩子過來乞討，大部分遊客都會說：「No」，我不太喜歡這個字，所以總是回答「Sorry」。

不過，剛不一樣。

「你這小子長得還滿可愛的嘛，怎麼啦，肚子餓啦？不行哪，我也沒錢啊。」

他完全用日語回答，不可思議的是，這樣似乎也能和孩子溝通。孩子眼中流露親近之意時，更容易理解。奇異的對話又繼續著。

「沒辦法啦，我知道了！買個甜甜圈，我們一起吃吧。」

剛這麼一說，到攤販那裡買了個甜甜圈，掰成兩半，一半給小孩，另一半放進自己嘴裡。一點也沒流露出刻意施恩的樣子，表現得十分自然。

有一次，他這麼說：

「我覺得對於任何事物都應該表現敬意哦。」

接下來的旅程中，每次遇到類似的事，腦海中就會浮現這句話。

結果我在奈洛比和他共處將近一個月。分手之際，不知道是不是臨時起意，他竟然這麼說：

「我們兩個月後在哈拉雷會合吧！我打算在那裡買台腳踏車。」

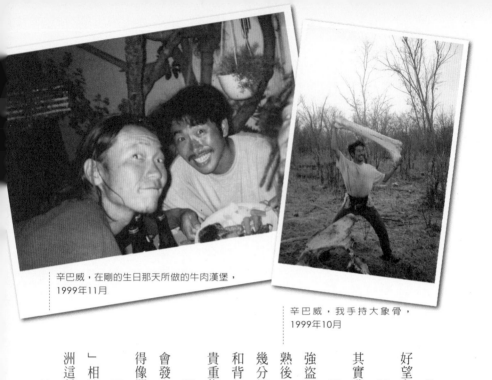

辛巴威，在剛的生日那天所做的牛肉漢堡，
1999年11月

辛巴威，我手持大象骨，
1999年10月

他似乎想要和我一起騎車，邁向非洲最南端的好望角。

好啊！就這麼辦吧！雖然我也贊成，但他的話其實我只相信一半。

接下來，一個月後，從其他遊客那邊聽到剛遭強盜下安眠藥的消息。剛和在旅館認識的當地人混熟後，吃了對方給他的餅乾，裡頭混有安眠藥，沒幾分鐘就失去意識。早上醒來，發現分開藏在褲袋和背包裡的現金，大約二十五萬日圓，還有相機等貴重物品，都無影無蹤了。

聽到時我嚇了一大跳，仔細一想，也只有他「」相待，的確很了不起，但有時候也會失算。在非洲這種地方，太理想化的信條是行不通的。

被自己的信念背叛的打擊，再加上被洗劫的錢

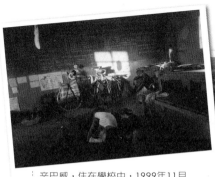

辛巴威，住在學校中，1999年11月

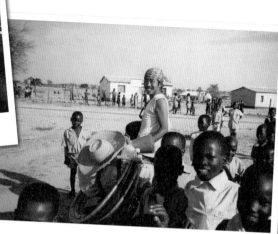

辛巴威，清晨的學校，1999年11月

也不是小數目，我光想像他心灰意懶的模樣，就覺得坐立難安。這樣的話，更別提什麼自行車旅行，該不會他已經回日本了吧？

沒想到，在我抵達辛巴威首都哈拉雷的隔天，就如同我們之前的約定，剛也來到同一家旅館。同樣露出親切的笑臉，精神百倍地說：

「裕輔哥，一起去好望角吧！」

我錯愕地說：「你不要緊吧？被洗劫的事我已經聽說了！」

「啊哈哈！你也知道啦？這一次我也沒輒了，頭三天我真的滿沮喪的。」

可是，接下來他就完全不在意了。幸好信用卡沒有被偷，勉強能繼續旅行，他還是一樣笑著說：

「反正錢這種東西，本來就是留不住的！」

我有點愕然地看著他的笑臉。

接下來，我們開始在哈拉雷的大街小巷奔走。

首先要買的是自行車。從這裡到好望角還有四

千公里，這是一段相當長的距離，自行車也得要慎重地選購才行──沒想到剛卻買了一台中國製的「人民自行車」，當然也不能變速，價錢大約要七千日圓。對於失去絕大部分旅費的他而言，這便宜的價錢，的確就是最大的魅力。更何況，他是為了「好玩」才買，並非認真想當個自行車騎士，而是一時興起想騎車旅行罷了。於是，我們把這輛便宜貨改裝成適合長途旅行的車型（？），在後頭用繩子綁上兩塊細長的木板，用來放背包和吉他，然後在輪框綁上幾個塑膠桶，最多可以裝載二十五公升飲水。

這輛車被命名為「白鴿號」，像是和平的使者。我在後輪的擋泥板畫上「白鴿號」的紋章，還有他騎著飛翔白鴿的圖案。

某一天，有個人在我們投宿的旅館現身。我和剛同時放聲大叫：

「啊！你還活著啊？」

那不是淺野嗎？兩個月前，我在奈洛比認識他。

這傢伙的眼神看起來絕不像善類，和剛一樣，相遇的瞬間就讓人直覺「會和這傢伙爭執」。

但是，不知不覺中，我們也成了一起旅行的同伴。他雖然有點憤世嫉俗的氣質，其實是個外冷內熱的人。

剛說道：

淺野在奈洛比和我們分手後，搭著當地人挖空樹幹做成的簡陋小船橫渡馬拉威湖。接下來就沒聽到他的消息，還以為他被河馬給吃了，沒想到還活得好好的！

「淺野先生也一起來吧！」

「好啊！我也要去！」於是淺野也買了一輛自行車。

——你們也太隨便去了吧？（不過好歹淺野買的是可以變速的登山用自行車。）

來到哈拉雷三週後，終於大家都完成啓程的準備工作。在同住一個旅館的要好旅人盛大的送別行列中，我們意氣風發地從哈拉雷出發了。

沒想到才騎了十五公里，就不見剛的蹤影。我在樹蔭下停好車等他，可是怎麼等也等不到人，不安地折了回去，他在附近路上不知道在忙些什麼。

一看到我，他大叫著：「裕輔哥！置物台壞了！」所謂的置物台，就是我們綁上去的那兩片木板，出發後才不過一個鐘頭，就出了狀況。

修好之後繼續前進，一個鐘頭後，又是剛——行李被背後超車的巴士擦撞，一個重心不穩翻車了，幸好人沒受傷，可是他的表情漸漸陰沉下來。

騎了大約五十公里，看到一座小鎮，還有一家還算漂亮的旅館。徵得同意後，我們在旅館的院子裡紮好營，他和淺野都是一副精疲力竭的樣子，說不出話來了。

接下來，我們的目標是非洲南端的好望角，還有漫長的四千公里路程，我當初是不是早就該阻止他們呢？

白鴿號

# 40 我們的旅程

「我明天會比大家早一個小時出發。」晚餐時，剛說道。

因為他的「白鴿號」不能變速，碰到上坡只好全部用推的，在平地也沒辦法加快速度，結果就是我們的步調變成騎一個小時，往往就要等他十到二十分鐘。大概他不能原諒自己扯大家後腿吧。

隔天早上，剛果真的早一個小時起床，提前出發了。雖然外表看起來像個混混，對於這種事，他還真是一板一眼呢。

沒想到我和淺野出發才不過一個小時，就趕上他了。他一個人坐在路邊按摩著腳，看起來好像抽筋了。

和他一起騎車，我也跟著難受起來。他滿頭大汗，眼神茫然，只是沉默地踩著踏板，開他玩笑也沒什麼反應。

更讓人困擾的是，他那輛自行車根本是讓人不敢置信的爛貨。

才騎到第三天，踏板的曲柄就開始喀答喀答地響，拆開來

納米比亞，在奇妙的樹下休息，2000年1月

納米比亞，納米比沙漠，2000年1月

一看，滾珠已經快要鬆脫了，實在脆弱得讓人難以相信。換上新的滾珠，想要鎖上螺帽，卻怎麼樣都沒辦法好好旋緊，只能斜斜地用力押上，勉強應付過去。隔天，鎖住曲柄的螺拴竟然啪答一聲斷了，只好用鐵絲捆著，勉強應付過去；過了不久，煞車也脫落了，也只能用鐵絲先捆著，勉強應付過去。我從來沒看過這麼粗製濫造的自行車。

淺野的自行車還不錯，可以輕快地騎下去，可是他還是滿臉疲累。身體要習慣一整天不停踩著載滿行李的自行車，大概需要一個禮拜，在適應之前，這段時間的肌肉痠痛和無可奈何的疲憊感，就只能靠忍耐了。

不管是淺野還是剛，每天都筋疲力盡，承受著超乎自己想像的辛勞。可是，擔心著他們已經開始後悔自己為什麼要騎車的我，似乎只不過是杞人憂天而已。

黃昏時分，可以看到終點的村落了。一瞬間，一直滿是汗水的臉上露出得意的笑容，我也跟著加快速度，有氣無力的剛突然加速超過我，超車時他瞄了我一眼，

一超車就對他叫道：

「還早十年啦！」

他又不死心地全速前進，超過我後一陣狂笑，回敬我一句：

「老頭子你不要太傷心啊！」

後頭傳來淺野的哈哈大笑。

我們每天都到村子裡的酒吧報到。沒有什麼東西比在整天流汗踩著自行車後暢飲的啤酒更好喝的了，當我一個人的時候，覺得自己就像是為了這杯啤酒而不斷地前進一樣，三個一起笑著喝，啤酒更是加倍美味了。

某天晚上。

在酒吧後面搭好帳棚，我們躺在草堆裡，在微醺的醉意中仰望著星空。草香瀰漫著，聽到四周傳來蟋蟀的叫聲。

淺野喃喃說：「那是幽浮嗎？」

往他指著的方向一看，一個發著黃光的物體猛然加速劃過夜空。

「哇！那大概是人造衛星吧！」「太棒了，絕對是幽浮啦！」

我們躺著大吵大鬧，不知道為什麼，這一刻突然覺得，這就是青春啊。我一個人苦笑起來。

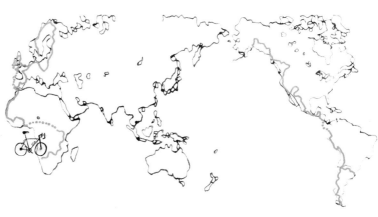

# 41
# 我們的千禧年

一踏進波札那，大象也多了起來。

道路筆直穿越廣大的熱帶草原，騎著車，突然有象群發出轟隆轟隆、地動山搖的腳步聲，出現在路上。我們連忙折返，逃到安全的地方等牠們全數通過，三個人面面相覷，然後哈哈大笑，有種「我們正在非洲騎車哪！」的眞實感，還眞讓人高興呢。

於是，在一九九九年接近尾聲的時候，我們來到納米比亞的首都溫荷克。

我們在這裡和之前遇過的三個日本旅客重逢。他們是爲了參加我們自行車三人組企畫的「千禧年派對」，特地調整行程來這裡會合的。

在我剛開始旅行的時候，和朋友唯一的聯絡方法，是到各地日本大使館收取信件。這陣子非洲各地開始出現網咖，旅客利用電子郵件互相聯繫也變成常態了。也是拜電子郵件之賜，

在各地自由旅行的人，可以這樣輕鬆地齊聚一堂，看來旅人的世界也漸漸地改變了呢。

除夕那天，我們六個人租了輛四輪傳動的越野車，深入納米比亞沙漠深處。

夕陽西沉後，我們在沙漠中煮了「龍蝦味噌鍋」。吃著火鍋，覺得我們就像漂流者一樣，孤伶伶地漂蕩在一片漆黑的大海中。笑聲不停地隱沒入滿天星斗，啤酒也漸漸喝乾了。

酒過一巡，為這些特地趕來的觀眾安排的演唱會正式開始。我和剛組成一支樂團，名為「Hypocrites」（意思是偽善者），我負責填詞，他用吉他配上曲調，在旅途中寫了好幾首歌。

首先是我們的出道代表作〈我叫淺野〉，這是獻給淺野的生日禮物。曲子的完成度頗高，大家紛紛拍手鼓掌。接下來，第二首歌是我們自行車三人組的主題曲〈我們是Travelers〉，搭配舞蹈動作，剛彈吉他，我和淺野邊跳邊唱，大家都捧腹大笑了起來。這首歌不只歌詞，連舞蹈都非常爆笑，之前演唱了幾次給非洲人聽，也都深受好評呢！

接下來，第三首歌就是重頭戲了。這是特地為今天的跨年所寫的力作，剛我們一邊譜寫一邊定下目標：「要讓某人聽了感動流淚」。

在今天的來賓中，有位女性久美姐，她也是一個人長期旅行，在奈洛比告別她之後，我收到一封她的電子郵件，「我不知道自己到底要朝何處前進，也不明白自己究竟想做什麼。」

長期旅行的人特別容易陷入這樣的心境，厭倦日復一日的旅程，感性也逐漸磨損，對於旅途中邂逅的事物不再有任何關心，只是不停地往前走，直到有一刻，回過神來自己也覺得愕然：「我到底要往哪裡去呢？」

或許，有這樣感受的，並不限於旅人吧？

想著想著，在腦海中，〈休止符〉這首歌的歌詞就自然地浮現出來了。

在漆黑的沙漠中，開始迴盪著吉他的樂音和剛溫柔的歌聲，讓我感動不已。原來歌詞一配上音樂，竟然會如此充滿生命力啊。

蹲坐在破碎的花瓣前

踏過之後　終於停下腳步

我鉛做的腳並未避開她

在柏油路上開著的白色小花

大家一動也不動，只是靜靜聆聽著。

為旅程而疲憊　渺小的你啊　來這裡相會吧

在今晚這樣的夜裡　什麼也別想

在沙漠的繁星下　讓我們暢飲到天明

等待明日到來　在白色的朝霧中　一起啟程吧

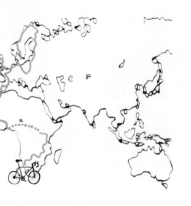

這首歌唱完了，大家還是靜悄悄地。

「怎麼樣？」剛問道。

「不是很棒嗎？」我說。除了寫歌的人，沒人有反應。我打開燈照著大家的臉，「那就，確認目標！」久美姐連忙別過頭，不過我已看見她被淚水濕潤的眼睛。

「剛！」

「裕輔哥！」

我們兩人緊緊握著手，大叫：「達成目標！」

久美姐笑著擦拭臉上的淚水，說：「夠了，我還以為你們不會發現……」

## 42
## 鴕鳥蛋的吃法

「我也要買自行車！」

千禧年派對的來賓之一，淳突然這麼說。這傢伙雖然弱不禁風，卻非常容易受感動，在派對上大家玩鬧了一陣子，他像是下定決心「和這群人一起啟程」的樣子。這下可好，我們有四個人了。

第一天淳乘興騎得飛快，第二天起就遠遠落後我們一大截了。剛和淺野比起兩個月前離開哈拉雷時，騎速已經快了很多。特別是剛，雖然騎著「人民自行車」，在平地上卻能用同樣的速度趕上我和淺野，眞是了不起！一路支撐他的「執著」實在是不簡單，不過一遇到上坡路他又沒輒了，只能一個人推著自行車步行……

淳一天天變得沉默寡言，距離終點好望角還有一千五百公里，如果順利的話，大概要騎上一個月。等到身體適應，騎車也不會覺得難受的時候，旅程大概也結束了吧？一個不小心，或許會變成只留下痛苦回憶的旅程。即使這樣，他還是花了一筆鉅款買下自行車和露營用品，雖然是他自己說要加入的，我總覺得有點抱歉。

沒想到，有天我們在樹叢裡紮營，像平時一樣開始準備大家的晚飯，我聽到他喃喃說：「啊，眞開心。」

我看著他，雖然已經精疲力盡，還眞的是一臉滿足。不知道爲什麼，看到這樣的表情，我的心情也煥然一新。

在淺野和剛加入行程的一開始也一樣。對我而言，自行車旅行已經是日常的一部分，踩著車子前進也是理所當然。和他們一起上路後，我又重新發現，靠自己的力量抵達目的地，是一件多麼有意思的事。

而且，世界上沒有比非洲大陸更「單純」的地方了。筆直的道路，不管哪裡都是褐色的大地和灌木叢，景色單調至極，只能在超過四十度的高溫中不斷前進。照一般人的想法，大概再沒有

納米比亞，Dry Penies，
2000年1月

納米比亞，自行車軍團Dry Penies及
吉他，2000年1月

辦法找出樂趣了，特別是一遇到上坡路，只有難受而已。可是淳那句「眞開心」的意思，似乎不論剛或淺野，還有我，都能心領神會呢。

遇到合得來的旅伴，是再幸運也不過的。

有一天，我從鴕鳥農場買來一顆鴕鳥蛋，相當於二十顆雞蛋，大得像怪物的蛋。我們對著它展開熱烈的對談。

「煎蛋捲！」

「太理所當然了吧？」

「煎成荷包蛋不是挺有趣的嗎？」

「嗯，還是覺得少了什麼耶！」

「那，火腿蛋！」

「不行，要比味道的話還是培根蛋好吃！」

「既然這樣，乾脆花點功夫加上鴕鳥肉做成親子丼！」

「可是買不到鴕鳥肉啊？」

「蛋汁飯呢？還滿好玩的。」

「笨蛋！生蛋黃還是有點恐怖吧，不然你帶頭吃！」

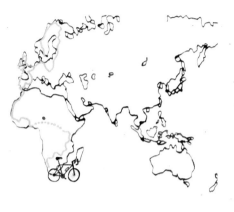

大家連這種事也非常熱心。我會中意這群旅伴的原因，就是大家對「有趣事物」的貪欲。

經過一番激烈的辯論，我們決定做成培根蛋。鴕鳥蛋殼硬得像石頭一樣，只好拿出鋸子，四個人輪番上陣，像切開蓋子一樣，鋸開蛋殼的上半部，然後把鴕鳥蛋倒進大鍋裡。濃稠的蛋黃如月亮般浮在大量的蛋白中央，「哦哦哦哦！」大家一起為這個龐大的蛋拍手喝采。

淳又喃喃說道：

「真開心哪……」

只是，鴕鳥培根蛋的味道實在是太濃了，吃著吃著，大家越來越意興闌珊了……

## 43 豔陽下

他們三個人告訴我，要在我生日那天抵達目的地——非洲南端的城市開普敦。

「不用勉強了。」

雖然嘴上這麼說，他們的心意還是讓我非常高興。

自從和他們一起展開這段不可思議的旅程，旅行的步調就變得極端緩慢。幾個人一起騎車，難免因為自行車故障或身體

狀況不佳互相拖累，不過更大的理由，應該是我們常常偷懶玩耍了起來吧！

只要有個人發現路上有隻變色龍，行程就會馬上中斷，四個人不約而同手拿著棒子逼近。就連在野外就地解決時來了一隻推糞金龜，滾起自己剛製造出來的糞便，也會耽擱出發的時刻。在荒野中看到一座村子，發現酒吧時，大家立刻棄械投降被吸拉過去痛飲冰涼的啤酒，然後就不想繼續騎下去了。諸如此類，不一而足啊！

從哈拉雷到開普敦，約莫兩個月就能抵達，但和他們一起上路已經將近四個月了。

如果以我的生日那天抵達開普敦為目標，就不能像現在這樣只顧玩樂，行程也會變得很辛苦。其實我也半信半疑，大家真能這麼刻苦嗎？意外的是，他們三人真的開始認真趕路了。

大概是太勉強了，包括我在內，每個人都相當疲憊，尤其淺野似乎身體不太舒服。我對臉色黯淡的他說：

「好了，算了吧！在哪個地方過生日，還不都一樣？」

淺野卻堅持不肯同意我的話。

「我沒事的！沒問題！走吧！」

表情明明已經精疲力竭了，他還是露出笑容這麼說，真是個男子漢啊。

有一天。

剛騎在我前頭，後面是淺野和淳。一看淺野的神色，他似乎相當難受，我打算讓領先他一步

的淳在路上繼續照應他。

平常因為大家的步調都不一樣，一上路就各自散開，休息時才會合。可是來到治安不佳的非洲南部，就得特別留意最後方的人是不是落單了。通常還沒完全適應的淳會落後，而我或淺野會陪著他，剛則不會多想，我行我素地騎著車。

不知不覺淳已經騎在我身邊，回頭一看，只有淺野一個人落後了。

然後他就超越我騎走了。

「……啊，好啊。」

「裕輔哥，你能不能陪淺野先生騎一段呢？」

他說：

── 為什麼你自己不陪他呢？

他的態度讓我有點生氣，最照顧你的人不就是淺野嗎？我放慢速度往後一看，淺野低著頭，似乎很難受地踩著車，這副模樣讓人看了實在很難放心。

淺野這傢伙滿會照顧人。淳加入我們的自行車軍團後，他就像對自己的親弟弟一樣疼愛他；改裝自行車的時候，也是淺野天天照料他；他騎車落後了，淺野也陪在他身邊好幾次。曾幾何時，淳卻和剛混在一起，聊些比較合得來的音樂或女人這些話題。老實說，現在就是這樣，他丟下疲弱的淺野不管，往前騎到剛那邊去了。淺野看著他逐漸離去的背影，心裡又會作何感想呢？

接下來休息的時候，我按捺不住，把淳叫過來對他說：

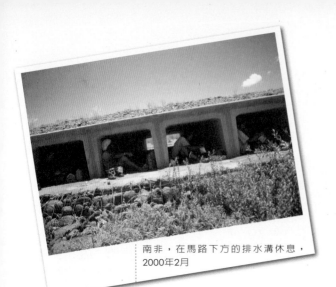

南非，在馬路下方的排水溝休息，
2000年2月

「爲什麼你自己不去照顧淺野呢？」

他低下頭，囁嚅著：

「我在想……我對淺野先生來說像是小老弟一樣，要是變成我來照顧他，他一定會拒絕吧，所以我才會以爲還是裕輔哥去比較好……」

原來淳也有他的想法。自己的淺薄讓我覺得很羞恥。下次上路的時候，淳就自己跑去陪淺野了。

這條筆直的上坡路漫長得讓人喘不過氣來，更糟的是，迎面吹著強勁的逆風，只能垂著頭，一路死命地踩著車。提前好一陣子出發的剛在遙遠的前方推著車，我背後應該是淺野和淳，但是已經沒有回頭確認他們有沒有跟上的餘裕了。

過了片刻，回頭一望，我差點失聲叫出來，遠遠的後頭隱約可以看到淳的身影，可是淺野卻不見蹤影。我連忙停下自行車，拿出望遠鏡——果然還是找不到他。

下坡路一直延伸到地平線，遠方隱沒在逼人的熱浪中，

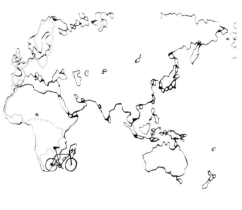

就像冒出一股蒸汽似的，模模糊糊地什麼都看不清楚。

透過望遠鏡往淳的方向一看，他看著地上，辛苦地踩著自行車，然後他抬起頭，注意到我停下車了，想起什麼似地跟著回過頭。

接下來的那一幕，讓我頓時怔住了。他放棄剛才還拚命騎上來的路程，從原路折返，又下山去了，一點也不在意要再忍受一次騎上坡路的辛苦……

他的背影慢慢地變小，無聲地搖晃著，終於漸漸融入遠方的熱浪中。

## 44
## 非洲目標達成

靠著大家的努力，終於在我的生日那天順利抵達開普敦，真是可喜可賀。路上擦身而過的白人冷眼看著我們舉手握拳，高唱著皇后合唱團的〈We are the Champions〉騎進市區。

那天晚上我們吃壽司打牙祭。開普敦正是日本鮪魚船停靠的港口，有不少日本料理店。在非洲大陸的海角吃著壽司，還真是不可思議。

在市區休養三天後，我們朝目的地好望角邁進。從開普敦

出發，大約有七十公里路程。

道路順著蔚藍的大海一路延伸，有數不清的豪華白色別墅建在左手邊的山腰上，相比之下，在踏進開普敦市區前看到的廣大黑人貧民區，真有天壤之別。雖然種族隔離政策早在一九九一年就宣告廢止了，南非人的生活還是很難有翻天覆地的變化，白人過著富裕的日子，而黑人還是得忍受貧窮，這樣的結構和昔日並無不同。

印象中，非洲越往南，白人就越多，城市也漸漸帶有歐洲風味。看到沿岸林立的這些別墅，黑色非洲已經消失得無影無蹤。一路穿越那麼多貧窮的褐色國家，最後看到的卻是這樣的風景，真是讓人感慨萬千。屈指一算，來到非洲也已經一年又三個月了。

那天，我們就在距離好望角二十公里的地方紮營，大家一起痛快地喝酒、唱歌、談笑，一直到天亮。

隔天大家睡到中午過去才慢吞吞地收拾帳棚，帶著宿醉啓程了。

通往好望角的最後二十公里是保護區，沿路都是覆蓋著綠樹的大自然寶庫，在海岸沿線的草原上可以看到鴕鳥。大海加上鴕鳥，還真是不可思議的景色啊。

好望角的路碑豎立在海邊。我是第一個到的，如同抵達美洲大陸的目標烏斯懷亞時，這一刻我只覺得茫然，沒有任何感動，就像只是確認了自己已經抵達目的地這個事實。另外，這裡並非我最後的終點，這大概是另一個我興奮不起來的理由。接下來我還要搭機飛到倫敦，橫貫歐亞大陸的旅程還等著我呢。

接著淺野也到了，我想他大概是把自行車靠在路碑上，然後快步往這邊走過來，叫著「裕輔哥」，對我伸出手，我也跟著伸手和他啪地擊掌，然後用力互握。在夕陽映照下，他的笑臉閃閃發光。

──我們到了！這一刻，我才有這樣的感覺。

剛和淳也到了，大家一個接一個擊掌、握手、擁抱著，然後放聲大笑。沒想到大家的情緒會這麼昂揚。原來如此，這裡就是他們的終點了！我受到感染，也興奮起來，一起大笑著。因為剛這個嚴肅的傢伙竟然淚水盈眶，害我也跟著眼睛一熱。

我還要繼續自己的旅程，但對他們來說，旅途就在此劃上休止符了。

大家一起合照，鬧了一會，坐在岸邊眺望著大海。在西斜的陽光照耀下，海上舞動著一片白色的光點，只能聽見沉靜的波濤聲。

「那麼，就在這裡開唱吧。」

剛拿出吉他，開始唱起由我作詞、他作曲，Hypocrites樂團的告別之作⋯〈我們的時間〉

他的背影漸漸消失在滾滾熱浪中
我低下頭　看著眼前的道路
只能聽到自己的呼吸　每天都沒有意義　一片空白
爬上這條長長的坡道　他的笑容就在盡頭等著我

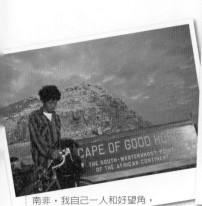

南非，我自己一人和好望角，
2000年2月

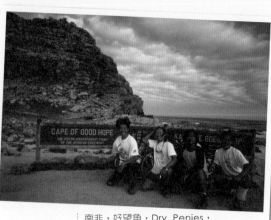

南非，好望角，Dry Penies，
2000年2月

不斷前進　不斷前進

喝著水　流著汗

不斷前進　於是抵達目的地

現在　我們的時間　也要結束了

回到開普敦的路上，我邊看著夕陽沉落大海，一邊騎車。一群鴕鳥跑到路上來，被領先的剛嚇了一大跳，又慌慌張張地往前跑。他大叫一聲：「等我啊！」也跟著加速追上去。

看到在夕陽餘暉下追逐鴕鳥的他，我們不約而同放聲大笑。此情此景，不知道為什麼有些感傷哪。

## 45 故鄉

人們總是這麼說：「只要喝過非洲的水，就會再回到這裡來」。

現在，我的非洲之旅已經結束了，這句話讓我深有同感。這片大地的確有股強烈的魅力，沒有辦法用言語簡單表達，是某種非常美好的東西吧。

抵達終點望好望角之後，離動身飛往倫敦還有好幾天，我留在開普敦，想多呼吸一些非洲的空氣。我在市區漫步著，雖然是個宛如歐洲的漂亮城市，還是到處洋溢著「非洲的氣息」。

在購物中心前面有黑人小孩在賣藝，一個人敲打著大鼓，七個女孩配合節拍跳著舞。她們身上都穿著同樣的粉紅色衣服，一眼就看得出是手工縫製，看起來實在惹人憐愛。

跳的舞實在談不上好，她們還是努力地，而且非常快樂地跳著。她們充滿生命力地舞動四肢，笑容燦爛，我良久注視著，就像是欣賞某種炫目的表演，不知不覺，眼淚也快掉下來了。

一個女孩拿出箱子，走到四周的觀眾身邊，我把身上所有的銅板都丟了進去。

之後，我逛著路上的露天紀念品店。走著走著，聽到老闆們以史瓦希利語交談，我嚇了一跳，忍不住用史瓦希利語問：「你從哪裡來？」

這是非洲中部的語言，南部這一帶說的是另一種完全不同的語言。

身材高壯的大叔說：「馬拉威啊。」

我一回答：「我去過馬拉威旅行哦。」周遭其他擺攤的人異口同聲地問：「你去過馬拉威那個地方玩？」，對我露出親切的笑容。

「咦？你們每個人都是從馬拉威來的嗎？」

「是啊！」

原來大家都是出外打工賺錢。

「我最喜歡馬拉威了。」一這麼說，他們露出更親近的笑容，圍著我喧鬧起來。

一個老伯接著說：「我是尚比亞人。」我又興奮起來，說道：「我去過那裡哦！我也最喜歡尚比亞了！」每個人都哈哈大笑，我才發現自己有點輕浮，也跟著大家一起笑了。

和大家聊了一會，我向他們揮手道別。走著走著，淚水忍不住又掉下來，一想到非洲的旅程就這麼結束，實在寂寞得受不了。旅行了四年，我還是第一次這樣。

不知道是什麼緣故，在非洲旅行時，我特別容易掉眼淚。並沒有什麼特別的理由，只是這片大地和生活在這裡的人們，讓我有種難以言喻的感動罷了。

他們就像是相知相惜的好朋友般對我露出笑臉。孩子就是一副孩子該有的模樣，光著腳，在大地上奮力奔跑著。熱帶草原就如大海般壯闊，風一吹過，整片草原像活過來般搖曳著。漫步在這片草原上的長頸鹿有種崇高的美感。

一切都洋溢著某種獨特的透明感，為什麼我會掉淚？不就是因為感受到「鄉愁」嗎？遙遠的故鄉，全人類的故鄉……

為這一切流下眼淚的我，說不定也稍微變得透明澄澈了吧？等到有一天，我又回到原來的生活，在自己身上再也找不到任何透明澄澈的地方，我想我還會回到非洲吧。

告別開普敦之後，淳說他還要在非洲旅行一陣子，淺野要去南美洲，剛則要飛到比利時去。

其中，要搭機到倫敦的我是第一個出發上路的。因為班機是凌晨五點半起飛，大家徹夜喝酒，唱著歌，然後三個人送我到機場，在大廳又唱起那首〈我們的時間〉，變成交織著歡笑和淚水的送別。

到最後一刻，大家還是這麼青春洋溢，我想，果然是拜非洲所賜吧！

馬拉威，Nkhata Bay的小吃店外觀，
1999年10月

納米比亞，在沙漠露營，
2000年2月

馬拉威，Nkhata Bay的小吃店，
1999年9月

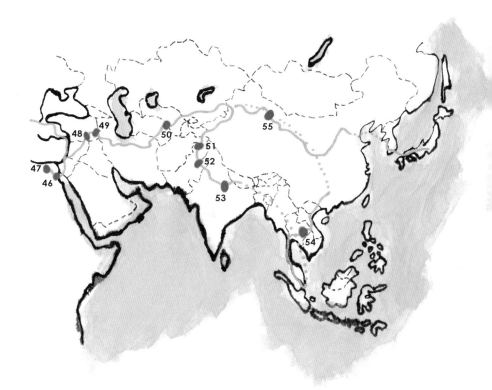

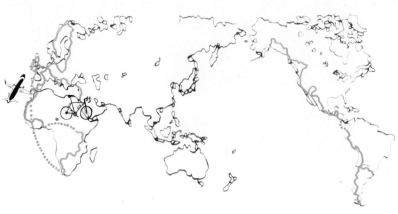

## 46 命運的傀儡

從開普敦飛往倫敦後，我又開始久違的單騎之旅。

行程雖然輕便許多，紮營時一看到夕陽沉落玉米田，孤獨感還是會忽然襲來。忍不住要苦笑，我明明應該已經習慣與孤獨為伍了啊。

穿越歐洲中部，進入土耳其境內，我從這邊轉而南下，朝埃及前進。這個事件是在快到西奈半島頂端那一帶發生的。

沙漠是一片汪洋，有如風平浪靜的大海，完全沒有人煙，只有無人看守的無線電塔孤伶伶地矗立著。我就在那後頭紮營露宿。

從沉睡中突然醒來，我聽到一陣足音，已經來到了附近，我只覺得全身發燙。從腳步聲聽來，那毫無疑問是人，而且還筆直地朝我這邊走來。

——是誰？

我盡量不出聲地坐起來，到底要來幹嘛？為什麼會知道我的位置？從道路上往這個方向看是

死角，應該看不到我的帳棚啊？

我靜靜從背包裡拿出短刀，手心已經被汗水弄得濕答答。從帳棚入口的網孔可以看到月亮、

月光下蒼白的夜空和同樣蒼白的沙漠。腳步聲轉向我的帳棚後頭，又繞過來，走向正面的入口。

蒼白的夜空中浮現兩道人影，他們停在原地，一動也不動地窺視著我。

外面的人應該無法透過網孔看到裡頭的狀況，可是，背著月光的這兩個人，也變成了兩道剪

影，無法判斷他們的表情，只能從服飾推測是沙漠中的游牧民族貝都因人。他們住在沙漠深處，

正好在回家的路上嗎？還是這座無線電塔是他們的路標，在經過的時候正好發現我的帳棚？

「哈囉」，其中一個人用低沉的聲音打招呼。我也盡量壓低聲音，回了一聲「哈囉」。隔了

片刻，這兩個人開始竊竊私語，我在月光下看了一手錶，現在是凌晨兩點。

我從未聽過貝都因人襲擊遊客，可是，在一貧如洗的他們看來，這個帳棚和我的自行車又值

多少錢呢？更何況在三更半夜的沙漠上，根本沒有人會經過。

他們又開始移動了，我以為他們正走離我的帳棚，結果又靠過來。看起來他們像是從視線中

消失，卻又突然冒出，動作實在非常詭異。與其說是步行，看起來倒像在溜冰似地，比較接近滑

行，或者是徬徨無依的亡靈浮游在半空中，華麗得讓人忍不住怔怔看著。在那樣優美的動作中，

卻又有某種令人毛骨悚然的恐怖。

我完全忘了自己的處境，只顧著感嘆這些沙漠居民高超的步法。

敘利亞，哈馬的水車，
2000年11月

敘利亞，讓我寄宿的爸爸，
2000年9月

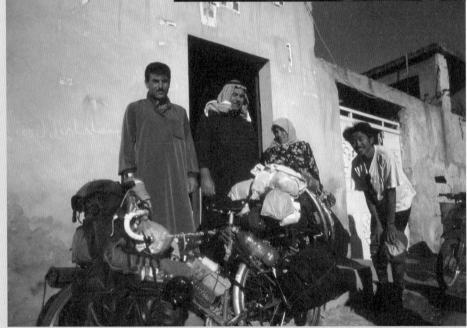

可是，他們到底為什麼要繞著無線電塔和我的帳棚不停轉圈呢？

我已經冷靜下來了。事到如今也不能怎樣，以前的我會這樣看開，一切事物於最初就已經注定，而命運就是在我面前鋪好的一條軌道，自己只是單純地走在那上面而已，我就像是命運的傀儡。我的觀念中，的確有這種宿命的想法。

雖然我是抱著「讓我徹底改變命運」的興頭而開啓了旅程，可我還是依然有這種自暴自棄的念頭，也就意味著，我還是一直在意「命運」。如果我可以忘了「命運」這回事，應該可以活得更自由自在才對。

接下來我會變成怎樣？我的命運是被兩個貝都因人襲擊嗎？還是有其他命運正在等著我？

他們終於漸漸消失在沙漠深處。

我等了一會，才慢慢拉開入口的拉鍊，鑽出帳棚，仔細打量四周。月光照耀下的沙漠像是深邃的海底，不見兩人的蹤影，他們已經徹底走遠。雖然暫時安了心，我還是沒辦法鬆懈下來。

我想，他們會離開應該有兩個理由，一個是對我帶的東西沒興趣，另一個是要回到沙漠深處的家，去拿可以當武器的東西，或是呼叫同伴過來……

往最糟的狀況想，當然現在立刻動身離開比較好，可是我已經累得精疲力盡。連續好幾天都勉強自己騎遠路，身體沉重得難以忍受。早一分鐘也好，我只想躺下休息。大半夜的，還要摺好帳棚出發，光是想就煩死了。看著沙漠的另一頭，還是一個人也沒有。

我想，到時總會有辦法的。

我還是決定留下。的確有個念頭想要試試自己的命運，一切事物在一開始就注定好了，我只能順其自然。若他們真的回來襲擊我，我真有什麼萬一，那也只能說，我的命運就是這樣了……

我也順手在四周尋找有什麼東西可以拿來充當武器。無線電塔周遭有不少廢棄建材棄置著，可是，尋尋覓覓就是沒有長度剛好的鐵棒。這時候，我的腦中閃過一個念頭……

他們該不會跟我一樣，也在找武器吧？這裡什麼也沒有，所以他們又走回住處去拿武器？全身的倦怠感消失得無影無蹤，血液開始流動。在這趟旅程中慢慢形成的另一種思維，逐漸打消了我方才滿腦子的認命。

──不對。在我面前的，不是只有一條軌道，而是有無數分岔的道路延伸出去，要走向何方，是由自己決定。想著「到時候總會有辦法」是不行的，不能讓命運左右我，不能讓命運操縱我……

開始行動！我開始摺帳棚，迅速地收好行李，不斷大聲對自己說：「接下來會發生什麼事，都還沒注定好。」

我把全副家當綁上自行車，踏上夜晚的道路。前方的路途被一片黑暗吞沒，我朝著那個方向踩著自行車。

騎了一個多鐘頭夜路，我終於找到大小合適、可以讓我藏身的沙丘。繞到沙丘後頭搭好帳棚，一看錶，現在已經清晨四點半了。躺下來，我深深地嘆了口氣。

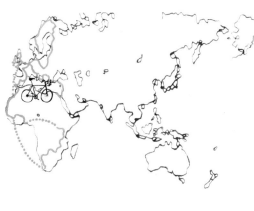

我想著，他們大概不會回去原地吧？這樣的話，一切行動都只是我白費工夫而已。不過，這樣也好，已經筋疲力盡的身體，還是湧起一陣強烈的激盪。

我採取行動改變命運了。在剛才的狀況下，行動與否，即使結果仍然一樣，還是有決定性的不同。

踏上旅程前的我，是不會行動的。不，根本是無能為力。

天空逐漸泛白，在這片刻，我凝視著世界靜靜地改變了面貌。

## 47
# 金字塔的最佳鑑賞法

金字塔實在非常有意思。穿越開羅市區，在剛看到的瞬間，最能感受到金字塔的龐大。坦白說我嚇呆了，大到不合常理。這景象，看起來就像是巨大的四角錐體聳立在天庭，俯瞰人間那如橡皮擦屑般雜亂擁擠的房子似的。

意外的是，一來到金字塔旁，穿過大門來到裡頭的空地，金字塔卻不可思議地變小了。連人面獅身像也是。「夠了，我不要看這種模型，真品在哪裡？」一瞬間我真的這麼想著。就跟在馬丘比丘時一樣，我又被電視影像和照片的魔法影響了。

加上這裡實在是人山人海，這樣的氣氛根本沒辦法讓人沉浸在金字塔的神秘感中。不過我早就已經料想到了，並未特別失望。更何況，我早就策畫好能夠在最佳狀況下觀賞金字塔的戰術，就命名為「金字塔賞月大作戰」吧！

今天是滿月。我特別調整日程，以便於今天來到這裡。在五點關門前，我往離開金字塔的方向朝沙漠走去，然後躺在地上，這樣監視的大叔就看不到我了。過了五點，大門一關，觀光客也走了，周圍陷入一片寂靜。

不久後，地平線上浮現一輪紅色的巨大滿月。和太陽一樣，月亮越接近地平線就會越紅，看起來也更大了。

「哦哦！」

我忍不住拍起手來，沙漠、金字塔加上紅色的滿月，這世界不是太完美了嗎？

怕被監視的大叔逮到，我等到夜色深了才走近金字塔。

滿月映照下的夜空蒼白地閃耀著，漆黑的金字塔浮現在這上面，看起來比白天還龐大、平滑，而且異樣地尖銳。我橫躺在沙漠上，毫不厭倦地欣賞著滿月和黑色金字塔，完全陶醉在神秘的氣氛中。

實在太棒了！我的賞月作戰獲得超乎想像的戰果，沒錯，這就是鑑賞金字塔的最佳方式了。

埃及，Bahariyya綠洲，白沙漠，
2000年11月

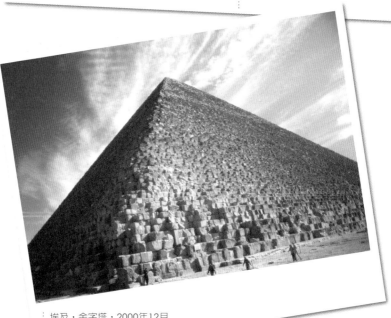

埃及，金字塔，2000年12月

**中東 亞細亞**
我面前的道路

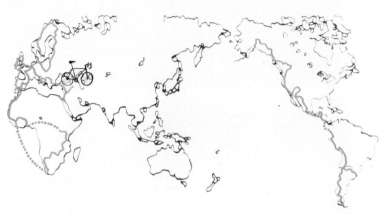

# 48 當機關槍對著我

身穿迷彩衣的軍人擋在前面，看到我騎著自行車靠近，舉起手來。唉，又來了啊？我厭煩地煞車停下來。

「護照。」

對方面無表情地說。我依言交出護照，士兵仔細地打量了一遍，告訴我：「這附近很危險，快折返！」。

我則說：「讓我見你的上司。」

可是，長官出來也是同樣的意見，我深深地嘆了口氣。已經走了一百公里，只能回頭改走比較迂迴的路線了，唉……

一踏進土耳其東部，氣氛就顯得不太平靜。多的話，每隔十公里就設有駐紮士兵的單位。軍人拿著自動短槍站崗，有時候還能看到小型戰車停放著，這是為了對抗庫德族游擊隊而設置的警戒線。

庫德族散居在土耳其、敘利亞、伊朗和伊拉克一帶，數年前就開始進行獨立運動。土耳其東部大部分的居民正是庫德

族，反政府活動一直未曾絕跡。

儘管如此，看到這一帶配置這麼多軍隊，我想，那與其說是「維持治安」，不如說是「武力鎮壓」還比較貼切吧？也罷，這兩個詞的意思也差不多。

有一天。

在遠離人煙的山上，太陽已經下山了，我也開始著急起來，不趕快找到可以睡覺的地方就慘了。好不容易發現了一處看來可以露營的地點，那是一片小小的空地，離道路有段距離，草叢很茂盛，就算搭起帳棚也不會被發現吧。

不過，我還是小心謹慎，等到周遭全暗下來才開始紮營。不敢點燈，煮了飯吃完後也沒寫日記，很快就進入夢鄉。

可是，我這個人一到最後關頭總是漫不經心。早上五點左右，天空開始漸漸亮起來，我還睡得鼾聲大作。

沙沙沙沙……

傳來一陣腳步聲，我像彈簧娃娃一樣反射地跳起來。

「慘了！」

從帳棚的小窗往外一看，瞬間覺得自己的心跳快停了。四個男人手上都拿著沉重、放光的自動短槍，朝我這邊走過來。有人穿著迷彩衣，也有人著便服。

──游擊隊來了！

「怎麼辦？怎麼辦啊？」

腦中一片混亂，我竭力思考著。

「怎麼辦？要等待，還是出去？」

感覺腋下汗水慢慢滲出。

冷靜點！之前遇到的那些庫德族，不是都還不錯嗎？向他們解釋一下應該沒問題的，該不會要抓我當人質吧？不會吧⋯⋯

「算了，管他！」

我拉下帳棚的拉鍊鑽出來，轉向他們。

「哈囉！」

滿臉笑容地用力揮著手，我已經不管啦！

看到他們臉上也浮現微笑，我鬆了口氣，當場差點站不穩。他們是土耳其政府的軍人，我才安心了一會兒，其中一個人不知是認真還是半開玩笑地告訴我：

「會有人在這種地方露營嗎？我們以為你是游擊隊，正想開槍呢。」

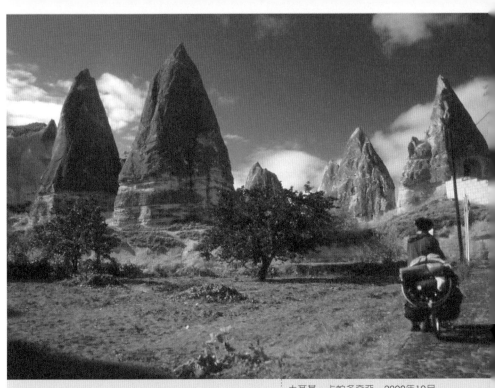

土耳其，卡帕多奇亞，2000年10月
土耳其，卡帕多奇亞，香菇狀的岩石，2000年1(

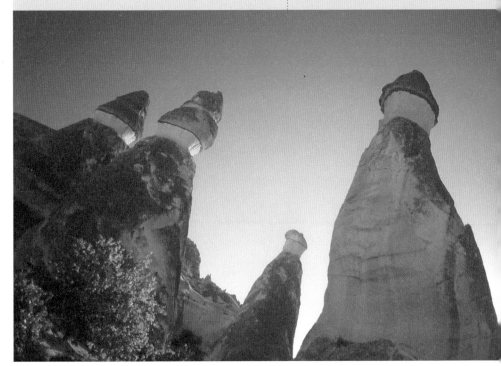

## 49 美麗的笑容

土耳其的鄉間小道。

這裡只有一座孤伶伶的加油站。我停下車，看到一名大約高中生年紀的少年。他獨自在這邊上班，看到我便露出親切的笑臉，眼睛長得很漂亮。

我大略自我介紹一遍，說：

「如果不麻煩的話，可以讓我在加油站旁露營嗎？」我用零零落落的土耳其語加上手勢，表達這樣的意思。他笑著說：

「沒必要搭帳棚啊！」

然後，他帶我到加油站附設的食堂。看起來這裡已經停業了。

我在食堂裡做晚餐的時候，這個名叫那爾汀的少年走過來，坐在我面前。

他完全不會說英文，而我的土耳其語只能用來打招呼。我

們之前根本沒什麼像樣的對話，只是靜靜地凝視著鍋子冒出炊煙，不時在雙目交會時互送微笑而已。他的笑容讓我看得有些入迷。

伊斯蘭教徒，尤其是住在鄉下地方的人，有時會露出這樣讓人一陣心跳的美好笑容，充滿溫暖，對全人類的愛表露無遺，也讓人領悟到宗教對人心能夠發揮如何巨大的作用。

那爾汀的笑容是其中特別燦爛的，我怔怔地看著他，忽然覺得自己的笑臉似乎有點污穢。我現在的笑臉，看起來會不會世故、令人噁心，像是在討好讓我借宿的人？

一入夜，氣溫馬上就降下來。已經三月了，土耳其東部的山區依舊處處看得到積雪。

那爾汀像是在說著：「這裡太冷了，還是到辦公室睡吧！」加油站的辦公室有個暖爐，的確是暖和多了，但那是他睡覺的地方，兩個人睡也實在太擠了。

「我的睡袋是冬天用的，睡在這裡也沒問題。」

我如此說明。就算這樣，他還是一直勸我過去，我也繼續推辭。其實，根本還不算太冷。他走出食堂，不知道從哪裡拿來一個破舊的電暖爐，然後看著我，露出微笑。

大概是希望我多少可以取暖吧，我有點揪心地說：「Tesekkür ederim!（謝謝）」

暖爐電線的插頭不見了，他把電線的另一頭直接插進插座裡，一瞬間，「滋」地一聲大響，插座冒出了藍色的火花。我嚇了一大跳，連忙跑到他身邊。他一臉痛苦，按著自己的右手，但是一看到我，因為疼痛而扭曲的臉又露出笑容。他的笑臉看起來泫然欲泣，我深吸一口氣。

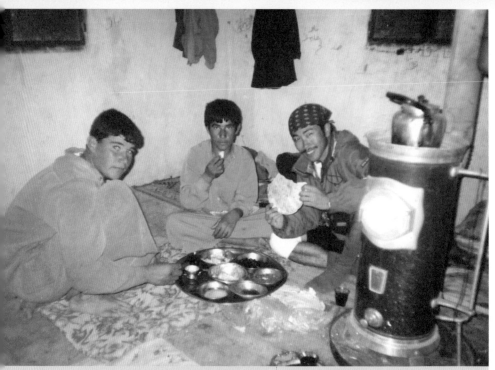

敘利亞，寄宿在當地人家中，用餐，2001年2月
敘利亞，沙漠和清真寺，2001年2月

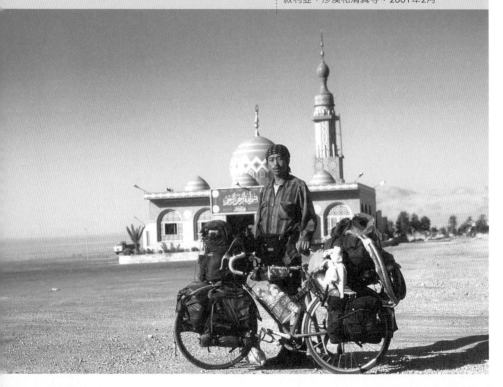

伊朗，默記字句的方法，
2001年4月

伊朗，伊斯法罕，
國王清真寺，
2001年4月

伊朗，伊斯法罕，
國王清真寺，2001年4月

──為什麼要對我這麼好呢？

那爾汀又把電線插進插座裡，再度冒出藍色火花，他連忙縮回手。就算這樣，他還是不死心又撿起地上的電線。

「不！」我大聲想要制止他。他露出微笑，像是在告訴我不要緊似地，又把電線插進去了。

「滋！」

他輕輕地慘叫一聲，按住自己的手。我拉過他的手，回過神來才發現自己用日文說著：好了，好了，不要再試了⋯⋯

結果，我和他一起睡在辦公室裡。我告訴他自己改變主意的時候，他開心地笑了。他那時的笑容再次深深刻印在我心裡。

不知道為什麼，這一刻我明白自己永遠不會像他這樣，胸口湧起某種難以言喻的失落感。就像人無法回到過去，不知不覺，我也失落了某種再也找不回來的東西⋯⋯

覺得自己快哭了，我在心中緊緊擁抱著那爾汀，還有他的笑容，不停顫抖著。

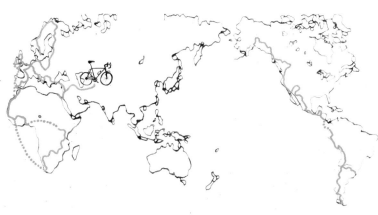

# 50
# 從來不笑的女孩

從伊朗越過中亞，我來到烏茲別克，探訪絲路的要衝——繁榮一時的古都布哈拉。

我在城裡遇到一名女孩。

「要不要來我家住？附兩餐只要七塊美金哦！」

她在老城區的市中心米納諾廣場向我搭訕。在中亞，有不少人將家裡的房間租給觀光客，以賺取收入。

「抱歉，我已經住在另一家民宿了。」

「他跟你收多少錢？」

「美金六塊。」

「OK，我明白了，那算你五塊美金就好了。」

還是一個稚氣未脫的小孩，就已經精通殺價的技巧了。仔細一看，她的五官端正，穿著短褲，透過柔順的瀏海可以看到一雙大眼睛。那雙眼睛給人一種不可思議的感覺。

我對她開始有點興趣了，問她叫什麼名字。她露出這又有

烏茲別克，布哈拉舊城區，
2001年5月

烏茲別克，自行車竊賊，2001年5月

什麼關係的表情，告訴我她叫薩賓娜，今年十歲。

才和她聊了一下，我就發現她果真和一般小孩不同。我才說了一句話，她就能明確地把握語意，簡潔扼要地回答，對話也不曾停頓。她的英文是從各地遊客那裡學來的，程度也不錯。

另一方面，我也注意到她缺少某種關鍵的東西。仔細想想，我一直沒看到她的笑容。她既不靦腆，也不曾訝異，大概沒有任何地方像個孩子。那雙染著茶褐色的眼睛像是洞悉一切事物，也拒絕表露出任何情感。

不久後，她把我丟在一邊，跑到前方路過的白人觀光客身邊。那個男人看也不看她一眼，連說好幾聲「不」就走了。不過是在開發中國家旅行常見的一幕，這一刻我的心裡卻有點介意。

她現在心裡作何感受？又或者……

我離開那裡，走向別處。

漫步眺望著四周的街景，越來越覺得這真是一個美麗的地方。我在世界各地見過的「古都」中，這算是最傑出的了。首先，顏色很漂亮，房子以曬乾的磚頭疊成，各處矗立著藍色的清真寺圓頂。在我眼中，這種淡淡的膚色和鮮豔的藍色相互對照，真是亮眼，讓我不知不覺看呆了。

再者，整座城鎮飄揚著中世紀的芬芳，古城的四個角落是十五、十六世紀建造的圓頂市集，現在賣的是地毯、傳統服飾或各式各樣的小東西，讓人深深體會到自己的確是在絲路上旅行。

我決定在這裡停留幾天，沒有特定目的，只是隨興漫步著，走進小巷探險、在市集裡閒逛、

在茶店裡喝茶，欣賞著這座充滿異國風情的城鎮。

薩賓娜每天都在米納諾廣場招攬客人，我每天至少會遇見她一次，和她站著交談幾句。她冷淡的態度也稍微改變了，大概是明白我對她的善意吧。不過，就算這樣，她還是沒有一絲笑容，只有態度稍微親切一點。

有一天，我在米納諾廣場上素描圓頂的清真寺。她走過來，正想看我畫了些什麼，我啪地把素描簿闔上。

「啊，小氣鬼！讓我看啦。」她說。

我嘻嘻笑著，把素描簿交給她。

「哇！」

她一打開，就驚訝地張大嘴巴，反應出乎我意料之外。但我還沒來得及得意，就發生了一件意外──她嚼了一半的口香糖從張開的嘴巴掉出來，啪答一聲黏在我的畫上……

「啊啊！妳搞什麼啊！」

「不是，我不是故意的啦！真的，真的！」

我像是看到什麼難得一見的東西，故意裝出生氣的樣子，注視著薩賓娜的表情：慌亂的樣子、圓睜的眼睛，拚命地辯解著。我第一次看到她這一面，表現得像個孩子。

「妳長大一定會很漂亮唷。」我說完她還是無動於衷，只答了一聲「謝謝」。

到了翌日。

老是宣言「明天我就走了」，卻沒有辦法立刻爽快動身的我，一如預定計畫（？），還是沒有啓程。這天一想到要出發，就浮現強烈的不捨，「還是再悠哉一天好了……」我又容許自己賴著不走。就因爲老是這樣，行程才一直延宕下來。

我還是一樣在城裡到處閒逛，傍晚，又到米納諾廣場看看，沒想到唯獨這天沒見到薩賓娜。

我頓時覺得有點失落，今天就只有我一個人欣賞染上夕陽餘暉的清眞寺了。

在回程路上我終於找到她。遠遠看見她似乎和她母親在一起，正要搭上一輛小巴士。

她也注意到我了，下一刻，發生一件完全意想不到的事。

「裕輔！」

薩賓娜用嘹亮的聲音大喊著，露出燦爛無比的笑臉，用力朝我揮手。我只能呆呆地看著她。

在日落時分淡淡的粉紅色微光中，整座城市被更加濃重的鄉愁包圍著，薩賓娜的笑臉也漸漸融入其中。這一幕是無可取代的。

沒多久，載著她的小巴士就開走了。

——今天是爲了目睹她的笑容，我才留下來的吧……

心裡覺得無比滿足。一步又一步，我走在逐漸昏暗的街道上，慢慢回到民宿。

我忍不住笑出來。她像是發現自己被別人取笑了，瞬間表情有點複雜地羞怯起來，然後又變

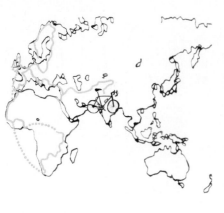

得難以親近，馬上回到平常冷淡的表情和老成的口吻。

薩賓娜坐在我身邊，我們面前是整片巨大的清真寺大門，畫滿細密的圖樣，沐浴在夕陽強烈的光線中閃爍著輝煌的金光。美景抓住我的全副心神，一時之間，我忘了身旁這名女孩。

「你會在布哈拉待到什麼時候？」

「我打算明天就走，已經在這邊停留五天了。」

她會覺得有點捨不得嗎？我有點期待地看著。薩賓娜的表情還是一樣，只是「嗯」了一聲。

夕陽炫目的光亮也映照在薩賓娜的臉頰和頭髮上，就像灑下一片金粉，閃閃發光。

## 51
# 在「風之谷」等待我的人

我由哈薩克來到維吾爾自治區，中國的西域。

從義大利的羅馬起，我一路沿著「絲路」騎到這裡。雖然自己並沒有意識到，結果行程還是依循這條古老的交易路線前進。如果從這裡筆直往東走，再兩個月就可以抵達絲路東邊的起點西安；然後，大概再一個月就可以回到日本了。

可我還是脫離這條路線，改成向南走，因為也想看看印度

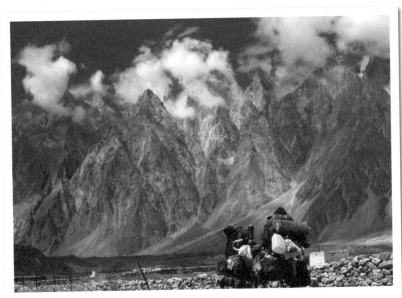

巴基斯坦，邊境，2001年8月

和尼泊爾等南亞國家。從這個方位飄來一股濃厚的「香氣」，讓我迫不及待想看那邊到底有什麼在等著我。

我老是這樣，當初預定三年左右就會結束的旅程，到現在已經過了六年。

在中國騎了一個月的車，我抵達巴基斯坦邊境。此處邊界名為紅其拉甫峰，是座標高四千八百公尺的高山。以前是相當險要的山頭，現在幾乎已經全面鋪設道路。這一段還騎得滿舒服的。

在山頂附近我看到一塊標示牌，忍不住全身一陣激盪。

上面寫著「GOOD BYE」和「

ZERO POINT」。原點，換句話說，這就是巴基斯坦國境的起點。

這個標示我已經看過好幾遍，深深地刻印在我的腦海中。我從背包裡拿出一張照片，上面的風景和我現在目睹的完全一樣，而標示牌旁是誠司大哥和他的自行車。這是他的母親透過我日本的老家轉寄到我手上的。

三年前，他的確曾經站在這裡，然後動身前往西藏，兩個月後被大雪困住，再也回不來了。

我覺得他一直在身邊守護著我，讓我一路騎到這裡。騎著自行車的時候，我也不停地向他傾訴。

我在標示牌前方雙手合十默禱著，另一頭是大雪覆蓋、草木不生的群山，還有一片無盡的藍天。

翻過紅其拉甫山頭進入巴基斯坦，一口氣滑下下坡路，來到一個叫罕薩有點不同。不知是真是假，旅客之間流傳著這裡是電影《風之谷》背景設定的舞台。雖然我不相信這個傳聞（因為主角娜烏西卡和風之谷的形象和罕薩有點不同），不過，這裡被稱為世外桃源，還是當之無愧的。

我在傍晚抵達第一座村落巴斯（Passu）。整座村子被標高六千到七千公尺、如尖銳刀峰的群山圍繞著，真是一幅難以言喻的美景。我一邊欣賞，慢慢地踩著踏板，從右方傳來一陣「啊」、「呀呀」，發狂般的大叫。

仔細一看，幾個年輕人大吵大鬧。我留意到一個臉孔黝黑，衣著也髒兮兮的年輕人，衝著我揮手喊叫著。

「去！我最討厭這種人，不要理他比較好……」

下一刻，我聽到有人大叫：「裕輔！」

——咦？

仔細一看，大家似乎都是日本人，那個臉孔黝黑的傢伙……不就是清田君嗎？

「哦哦哦哦！」

我也不落人後地狂叫起來，掉頭騎向他們，清田君大叫一聲：

「你等等！」

在場的六個日本人衝進身後的遊客小屋，等了兩分鐘，看到他們重新登場的模樣，我驚訝得說不出話，接著就肆意捧腹大笑起來。包括清田君在內的四個人穿著娜烏西卡的藍色衣裳，還拉起一幅布條，上面寫著：

「Go Back to China.（滾回中國去）」

我之前和清田君在倫敦相遇，中間已經相隔三年了。

他似乎從其他旅客那邊聽到我會從中國騎車來罕薩，就把不認識的人也扯進來，組成了「娜烏西卡小隊」，打算盛大地歡迎我。他們把旅館裡的《風之谷》漫畫拿給裁縫，訂做「和圖上一模一樣」的衣服，一直等待著我到來的這天。

這種傻勁正合我意，我大笑了好幾次，情緒也高昂起來，和初次見面的遊客一起玩鬧著。

這個主意當然是清田君想出來的。那句台詞真是太經典了，聽說他用非常認真的表情，喃喃

巴基斯坦，我在邊境山谷，
2001年9月

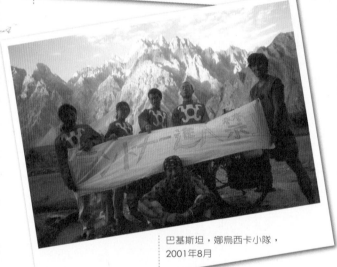

巴基斯坦，娜烏西卡小隊，
2001年8月

說道：

「我……真的可以變成娜烏西卡嗎？」

他的體格不錯，衣服被撐得緊緊的，留著像流浪漢般的鬍鬚，臉孔黝黑，還是O型腿。唉，

這個娜烏西卡，真是抱歉，和我心目中的有點不一樣哪！

## 52

# 「九一一」大騷動

來到罕薩已經快一個月了，這附近有不少登山小徑，我和清田君每天在山裡四處漫步著。

在這時候，有飛機撞上美國的摩天大樓。

我們的廉價旅館，一個床位一晚只要七十日圓，還附贈虱子，根本沒裝電視。我們隔天入侵村子裡唯一一家漂亮的旅館，在大廳的電視上看到那令人震撼的畫面。村子的氣氛還是非常悠閒，讓人完全無法想像世界上已經發生驚天動地的大事件了。

當新聞開始報導美軍即將大舉壓境，拿巴基斯坦作為發動攻擊的據點，我們這些旁觀的旅客也開始驚慌起來。

大家都面臨抉擇。大部分的人陷入驚慌狀態，想要早點脫身到印度或中國。我和清田君則是屬於「再觀望一下」這一派，還留在罕薩。旅館老闆們不斷保證著：「沒問題」，拚命想挽留連離開的旅客，這一幕看在眼底，還真讓人有點心痛。

恐怖攻擊過後五天的深夜，早上出發前往中國邊境的旅客又折返，告訴我們國境封閉了。旅館裡鬧成一團，我們這一樂觀派也不得不改變態度。要由陸路離開巴基斯坦，除了中國，就只能走伊朗和印度。要是這兩條路都封鎖了，那我們也無處可去，要被困在巴基斯坦了。

我和清田君無可奈何，只好搭上巴士，試著脫身到印度。本來我們計畫一起騎自行車去印

度，這種狀況下也只能放棄了，真是麻煩。

我們打算搭的長途巴士，是從空薩南方一百二十公里處的吉爾吉特發車。要搭當地的小巴士過去，還是騎自行車？兩人意見分歧。

因為山景非常漂亮，就算只有一百二十公里，我還是想騎自行車，但清田君堅持要搭小巴士。他以前已經走過這條路線，所以我們就取消共騎，他對自行車的執著似乎也暫時熄滅了。他搭的小巴士是從距離旅館三公里左右的站牌出發，最後我們一起騎車走完這一段。

一大早，在旅館夥伴的目送下，我們踩著自行車動身。

已經將近一個月沒騎車了。一開始前進，景色無聲地掠過，山中的空氣輕撫我們的肌膚，讓人深深覺得，果然還是騎自行車舒服！回過頭，清田君臉上也是同樣的表情，我們四目交會。

「啊⋯⋯」一瞬間，湧起一陣難以言喻的思念。真奇怪，剛在這邊重逢的時候還沒那麼懷念，兩個人並肩騎著自行車時，突然就強烈意識到了。

加拿大、墨西哥，還有南美洲，我們一起騎車的時候，總是我打頭陣，一回頭就可以看到他的笑臉。五年前的氣氛刷那間包圍著我們，像是脫離世界上的一切事物，時間開始運轉，這一刻只屬於我們兩個騎車的人。

「啊⋯⋯還是不要搭小巴士了，我們一起騎車到吉爾吉特吧。」清田君這麼說。

我踩著踏板，扯開嘴角笑了。

壯闊的景色緩緩流過，我們共享的時光，及我們呼吸著的這片天地，實在離戰爭太遙遠了。

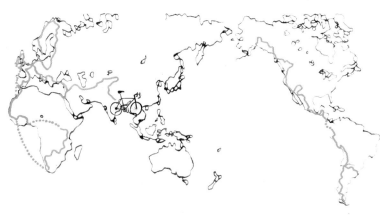

## 53 印度，瓦拉納西

我們轉搭長途巴士，平安抵達鄰近印度邊界的大城拉合爾。這裡和巴基斯坦其他城市一樣，機場及政府機關座落的地區，都有軍車和手持自動步槍的士兵駐防，氣氛非常緊繃。但是其他地區的變化就不大了，還是和平時一樣熱鬧。看來印度的邊境似乎暫時不會封閉，我們慌慌張張地趕到這裡，自己也覺得有點好笑。

我們在拉合爾觀光，悠閒地度過一天。這個蒙兀兒帝國設立宮廷的古都，有不少景點值得一看。

傍晚，我們來到當地代表性的建築物之一，巴德夏席大清眞寺（Badshahi Masjid）。從迴廊眺望全城，整片天空滿是不可思議的東西，一瞬間看起來像是拍動翅膀的鳥群，仔細一瞧，竟然都是風箏。數量多到不可思議，有一千到兩千個，不，或許還更多呢。

往下一望，可以發現家家戶戶的屋頂上，都有中年人和小

孩一起抬著頭，一臉開心地放著風箏。城鎮各處風箏飛揚，橙色的天空中有無數黑點。我怔怔地說不出話來，這個地方說不定就要捲入大規模戰亂了，大家還是和平常一樣，天真地放著風箏，實在太悠哉了。這一幕還真讓人覺得有點幽默，同時又隱約感受到人世無常。

這是因為這座邊境城市自古和印度就爭戰不絕吧！但這次的恐怖攻擊可能會帶來大量美國軍機，或四處發生暴動，即使如此，還是不會給市民的生活帶來任何變化和緊張感嗎？

因為接下來要往不同方向前進，我和清田君就在這裡分手了，終於。或許這是最後一次在旅途中和他相會，他的旅程再過三個月就要結束，而我，看來還要多花一些時間才能抵達終點。

「下次就在日本碰面了，要活著回來哦！」

我們道別彼此的時候，感慨更深了。以前我們分手時，總是向對方說：「接下來在墨西哥見」、「在南美再會了」。

——下一站就是日本了嗎？

真讓人覺得不可思議。不知不覺，我們兩人已經走了這麼一大段路了嗎？

他還是一樣握手，露出笑臉。比起第一次遇到他時，眼角多了不少皺紋，我也是這樣嗎？

踏上旅程已經六年了，意外的是，我自己一點也不覺得過了這麼久。大概只有在頭一年還會覺得時間很漫長，從那之後，感覺就麻痺了。不管是旅行兩年，還是旅行十年，就個人來說，對「長度」的感受已經沒什麼不同，總在回過神之後，才會覺得「時間過得真快」吧。

可是，看著他眼角的皺紋，我終於體會到自己度過了多麼「漫長」的時光。感受到某種未曾有過的寂寥，我們就此告別了。

跨過印度國境線，往東走，我終於來到印度教的聖地瓦拉納西。

應該有不少人在電視上看過眾多印度人在恆河沐浴吧？那幾乎都是在瓦拉納西拍攝的。

沒想到我在城市郊外發現一個不得了的東西，乍看之下還懷疑自己是不是看錯了。有兩個紙糊的摩天大樓，其中一個被同樣紙糊的飛機刺穿，機身上還寫著聯合航空。雖然是紙做的模型，大小有普通樓房三層樓高呢。

到底是怎麼一回事？是為了煽動群眾而做的紀念碑嗎（瓦那納西也有清眞寺和不少回教徒）？還是某種黑色笑話？如果只是為了搞笑，那也花了太多成本吧。

印度，瓦拉納西，恆河沐浴，
2001年10月

印度人的行為和精神構造實在充滿謎團。距離那次恐怖攻擊還不到一個月，從這個紙糊模型的大小推測，大概從事件當天就開始動工了吧。

雖然嘴上說著：真是的，有這種精力、行動力和金錢，不能用在更有意義的地方嗎？不過，盯著這個印度人開的惡劣玩笑看，我也不怎麼有分寸吧？

撇開這個玩笑（？）不談，和大多數遊客一樣，我也真的被瓦拉納西的魅力所吸引，決定暫時停留在當地。我每天在迷宮般的小路中漫無目的地晃著，喝著茶，眺望人群和恆河。

在聖地獨有的澄淨氣氛中，夾雜著人群生活的氣味和喧囂，小狗、牛隻和人們在同一空間遊蕩。在這樣的世界中隨興度過每一天，漸漸覺得許多事情都無所謂了，自己的這個存在也跟著輕盈起來。這是一種難以言喻的快感。

每天早晨，是最能讓人感受到這是印度教聖地的時刻。當朝陽從河流對岸的森林升起，沐浴者擠滿浴堤（沿著河岸鋪設的石階），河面上白光遍照，空氣中滿是塵埃。看過去，河水和人群都像是罩上一層薄膜，模模糊糊的。噹噹噹，聽到四處響起呼喚禮拜的鐘聲，這一幕既嚴肅，又充滿戲劇性。

在恆河沐浴，具有以聖河洗淨身體污穢這種宗教上的意義。此外，人們也每天在河邊洗滌、排泄，讓河水帶走各類死屍，包含人的遺體。走在浴堤上，看到河水中漂浮著死人，不是什麼稀奇的事。雖然一開始會覺得怎麼可以這樣浸在水裡，在這裡待了幾天之後，也無所謂了。我也想

讓自己純淨地浸泡在這條被尊奉為神的河流上。

於是，某天早上，我也混進印度人裡面，一起沐浴。

涼涼的河水非常舒服，人們的拍水聲、談話、笑聲，這些柔和的喧囂漸漸融入早晨澄澈的空氣中。

朝陽當頭照著我們，河面白色的反光濃稠得像一層油脂。

我像印度人一樣，讓河水浸到胸口，面向初昇的太陽雙手合十，感受到臉上的白光慢慢地滲透全身。

我想要祈禱，腦海卻一片空白，絞盡腦汁也想不出自己想求什麼。

——現在的我，什麼都不要。

於是，我這麼祈禱著。

「但願世界和平。」

回過神來，我有種不可思議的感覺，這是我這輩子第一次向神明祈求和自己或自己的幸福無關的東西。

從這天起，我每天都在河裡沐浴。不為什麼，就是因為舒服吧。

# 54 吳哥窟會勝過蒂卡爾神殿嗎?

我從尼泊爾搭機飛往泰國曼谷。中間隔著緬甸,因為眾多政治因素,現狀並不安定,無法騎自行車橫越。

來到曼谷那晚,我受到沉重打擊。

「全家便利商店」、「7-11」,市區到處都是在日本相當熟悉的連鎖店。一下子感受到日本就離自己不遠,我的心情出乎意料地動搖了。

泰國是亞洲旅行的大門,許多日本人都從這裡踏出旅行的第一步,輕易感受到自己來到另一個世界。我卻正好相反,在我看過的所有地方中,這是最有「日本味」的。

我想著,旅程就快結束了吧。不,坦白說,我的心情是「一切,就要終止了」。

也許是這個緣故吧,即使接下來就要踏遍東南亞,自己還是很冷靜。我思念著非洲的日子,越來越依依不捨。越接近日本,我的心似乎反而離故鄉越遙遠。

我從曼谷搭巴士前往歐亞大陸南端的新加坡，然後騎上自行車。

某天，我抵達柬埔寨。

一提到柬埔寨，首先想到的，就是佛教三大建築之一「吳哥窟」。來到這裡，我終於又再度感受到旅行該有的興奮。

自從六年前去過蒂卡爾之後，內心深處我一直想找出「凌駕蒂卡爾的遺跡」。不管看到哪處遺跡，都會有意無意地拿蒂卡爾來比。雖然有點無理取鬧，「想要看到世界第一的景觀」，就是這種純粹的情緒，單純地想要親眼目睹足以超越那份感動的美景。

月圓之夜的金字塔極美，敘利亞的巴爾米拉古城也很棒。我還看過不少其他遺跡，但目前還是冠軍蒂卡爾神殿一枝獨秀，無人能敵。

如果還有足以超越蒂卡爾的地方，也

柬埔寨，吳哥窟遺跡，百因廟微笑的菩薩，2002年3月

柬埔寨，吳哥窟金字塔，2002年3月

許就是吳哥窟了。我一直抱著這個念頭，終於來到這裡。旅程也正好接近尾聲，更加深了我的感慨。終於到了啊。

這裡是一片廣大的遺跡群，在叢林中散布著大大小小的寺廟，約八十座。吳哥窟，指的只是其中一座建築物而已。

越過入場的大門，胸中滿是期待地踩著自行車，壓軸的「吳哥窟」終於登場了。

「哦……」

在溝渠的另一頭，五座木賊莖頂般的塔並列著，的確有股神祕感。可是觀光客實在太多了，靠近遺跡仔細一看，建築物被修復、整理得過了頭，讓人有點倒胃口。

不過，接下來就美不勝收了。穿過吳哥窟之後，騎著自行車不斷深入，叢林中接二連三出現許多石造的巨大建築，每一座的修復狀態都不至於太過粗鄙，風化的程度剛好。人也不多，洋溢著清新的空氣。

尤其「百因廟」更是了不起。首先，外觀真的非常特殊，要形容的話，就是隕石不斷地集中墜落而堆成的一座小山吧！

走入遺跡中，又像來到異次元空間。高達兩公尺的巨大菩薩像如墓碑般林立，旅遊書上寫大約有五十座之多，每尊菩薩像都帶著同樣溫柔的微笑。站在石像間，有種不可思議的感覺，就像是深沉的平靜。我茫然站立良久，據說君王蘇耶跋摩二世建造這處遺跡，是想藉此象徵眾神居

所的天界中心。八百年前他佇立在這裡時，內心又有何感受呢？

來到這裡後，我有個新的體悟。我想，目擊蒂卡爾神殿的感動，大概再也無法超越了。那一刻的感受實在過於震撼。而且，所謂的「回憶」常會脫離現實，逐漸變成幻想，也被理想化了。

現實中的事物，大概是不可能超越的吧，因為眼前的吳哥窟，也無法勝過我心中蒂卡爾遺跡的「回憶」哪。

可是，我每到某處遺跡就會油然而生的那種「還差了一點」的缺憾，在吳哥窟卻完全沒有，心情也非常滿足。雖然凌駕不了「壓倒性」的感動，不過同樣都是感動，再比下去也沒有意義。

還有，更重要的是，我在吳哥窟遺跡中有個大發現！至少就讓我非常驚奇。

在我騎車到百因廟的路上，森林中還有條細長的路。我往那騎去，看到樹叢另一頭有座小型金字塔，雖然乏人問津，形式也很樸素，我一看到腦中卻一片空白，湧起一陣強烈的興奮感。

世上真有這回事嗎？這座金字塔和蒂卡爾神殿一模一樣！從階梯狀的底部到屋頂的裝飾，怎麼看都像蒂卡爾。接下來，我又找到幾座相同形狀的金字塔。

此一相似只是偶然的巧合嗎？還是兩種不同的文明隔著汪洋大海仍產生了交流呢？嗯，不管何者為真，都很浪漫哪！

不過，在這趟行程快要結束時，又遇見和蒂卡爾非常相似的金字塔，正合我意！多少有點緣分吧。繞了全世界一圈，竟然又回到最初的起點，總讓人覺得不可思議啊。

## 55 活著的領悟

我從越南抵達中國。

朝日本的方向不斷前進，來到以山水如畫而聞名的「桂林」。搭船順流而下，陶醉在當地的神秘世界後，我卻陷入不知該如何是好的苦惱中。

要是繼續北上的話，兩個月就能到上海，經由韓國就回到日本了。

可是，我還不想結束旅程。這一帶的中國南方森林、田園風光，和日本或東南亞差不多，也沒什麼讓人耳目一新的東西。日復一日，我只是漫無目的地踩著自行車，沒有任何新鮮的感動。

「就這樣結束七年的旅程嗎？」

答案當然是不。

一路上，我胸中一直夢想著一幅風景，一想起就全身發燙。那一刻，是特別為我而存在的。

那就是我在西非看到的藍色樹林。

那時候，我連續幾天發燒、下痢，也很久沒洗過澡了，搖搖欲墜地騎著車，完全無法思考。

那一刻看見的那片藍色樹林，讓我覺得是旅程中的一個高潮。我希望在旅程的最後，還能再有一次那樣強烈的觸動。

一直繚繞在我腦海中的，是絲路。我從羅馬沿著這條路線一路走來，但在中國的維吾爾自治區就脫離而往南走。若我搭機飛回那裡，改由自治區往東騎回日本，就可以完成這條具有歷史意義的路線了。

而且，這段路大部分都穿過杳無人煙的沙漠，最適合在旅程最後不顧一切地踩著自行車。

不過，有幾個問題需要解決。

我四年前在德國得了支氣管炎，現在變成慢性病，一到布滿塵埃的地方就會復發，絲路這種沙漠地帶對我的病情當然沒什麼好處。

此外，從桂林返回日本，再二千五百公里就能抵達終點，回到絲路的話，卻要六千公里。終點就在眼前了，路程卻一口氣增加兩倍以上，的確有點痛苦。

還有一個問題，飛到維吾爾自治區的首府烏魯木齊，機票要人民幣二千零十元，相當於三萬日圓，可以買一千碗我常吃的餛飩麵，此時的我根本難以負擔。再者，絲路現在正是酷暑，白天的氣溫可能高到將近五十度。

付了一大筆錢，飛進灼熱煉獄，多騎兩倍以上路程，有比這更愚蠢的決定嗎？

「既然已經騎了這麼遠，還是算了吧……」

我的惰性悄悄地慫恿著。

可是……

若想要輕鬆、舒適的旅行，一開始就不該考慮自行車之旅吧。我就是想追求強烈的觸動，才開始這段旅程的。我追求的美學，就是《小拳王》的最後一幕：徹底燃燒殆盡，最後只剩下一把純白的灰燼……

「旅途的最後，還是非這樣不可吧。」

幾經掙扎，我顫抖著雙手，買下可以吃上三百盤回鍋肉、青椒肉絲加麻婆豆腐的機票。這觸感還真令人懷念，和之前東南亞或中國南方濕潤的空氣完全不同。

在烏魯木齊機場下了飛機，沙漠氣候的乾燥空氣撫上我的肌膚。

離開烏魯木齊，馬上就是未鋪面的破路，接連三天都是如此。大概沿路吸進不少沙塵，就如同我所擔心的，支氣管炎又發作了。

「可惡，和我料想的一樣，咳咳。早就想過不要來的……咳咳……」

一直咳個不停，痰也堵塞著。在支氣管炎發作的狀態下踩自行車，真是難受，體力也越來越衰弱了。

有一天。

放眼望去只有一片沙漠，氣溫是四十四度，迎面不斷撲來如吹風機熱風般猛烈的逆風。

我犯了一個大錯。因為推算離下一個村落只有一百四十公里，車上只載了十公升水，但實際上根本不夠。逆風把前進的速度壓到最低，熱風又讓喉嚨刺痛不已，不管喝了多少水，過沒多久又渴了。這樣下去，在抵達下個村落之前，水就喝光了。

在酷熱和疲勞下，意識逐漸恍惚。最糟的情況就是拜託路過的車子幫忙，可我還是希望盡量不要。

迎面開過一輛小貨車，輕快地按著喇叭閃過我。我連向他們揮手的力氣也沒有，只能低頭有氣無力地踩著車，貨車卻又折返，超越我，在前方停下來。從車裡走出男女四人，似乎是一家人。我把自行車停在他們面前，老伯親切地一笑，拿出一罐可樂。

「還是冰的。」

看到那溫暖的視線，我一陣脫力，差點沒當場倒下。勉強撐住，想要將我的一切心情表現在一句「謝謝」中，卻說不出話來。破碎的聲音夾雜著喘息，根本講不清楚，大概是長時間吹著熱風，不知不覺聲帶也受傷了，我在這時候才發現，自己也嚇了一跳。「我們還有水吧？」老伯又微笑著叫女兒去車裡拿，她把手上裝著礦泉水的瓶子遞給我，浮現同樣溫柔的笑容。為了代替「謝謝」，我輪流和每個人握手。

他們走了之後，我一口氣喝乾那瓶還有點冰的礦泉水，一陣喜悅像光芒般照亮全身，原來水

是這麼甜美啊……飢渴的身體瞬間得到滋潤，手腳卻開始簌簌發抖。我無力地跌坐在地，抱緊膝蓋埋著臉，不停顫抖著，頓時覺得好想哭。

上路至今，我承受了多少人的關照啊……

已經精疲力竭，過往記憶卻一幕幕浮現在腦海中。

為什麼大家都這麼溫柔呢？也可以對我這名路過的旅客不理不睬的啊，可是，他們還是停下腳步，向我伸出援手。而我也不斷接受他們的好意，我也伸出自己的手，收下他們給予的善意。

為什麼這件事會讓我難以釋懷呢？

這件事，讓我難以釋懷。為什麼呢？

對我伸出援手的人，他們臉上的微笑，和我接受恩惠時的笑臉，是不一樣的。我還是無法忽略這件事。我一直承受著別人的親切，才能一路抵達這裡。在最後一刻，我依舊利用別人的好意，還自以為是地以為這趟旅程非常完美。

只要踏上旅程，就能接觸到當地人的善意。而把這當作「旅途的佳話」，歡迎它、接受它，成為美好的回憶，保存在記憶深處，我是不是這樣就滿足了呢？

——我這個人，是不是有些地方太得意忘形了呢？

不能將「現在我能身在這裡」這件事視為理所當然。要明白，一切都是偶然、僥倖，和許多寬厚的心胸支持著自己，我才能在這裡旅行。我一定要謹記在心。

一路上每個人給予我的慈愛，和他們眼中的光輝，我要永遠留在心裡。要是未來的某一刻我

又再度動搖，要時時想起他們，回歸那份偉大的情操，然後，接著，我也要加以報答……

我搖搖晃晃地站起來。

夕陽西下的時刻，我找到一個廢棄的礦坑，就在那裡露營。太累了，連搭個帳棚都太過辛苦，我乾脆躺在砂地上，靜待體力恢復。紅色的夕陽熊熊地燃燒著，沉落沙漠深處，把大地和這座廢屋染上一片鮮紅。我一直躺著，夜色已深。

背後的山丘似乎傳來一陣腳步聲，我嚇了一跳。轉過頭，不禁懷疑自己是不是看錯了，竟然是鹿。我撐起身體，在黑暗中隱約可以看到巨大的軀體和鹿角變成一片剪影。

鹿也發現了我，我們注視著彼此。當我輕輕站起來，鹿突然回身輕快地兩、三下跳躍，消失在山丘另一頭。

是我在作夢嗎？

這裡是不毛、荒涼的沙漠地帶，沒有人群靠近，只有苔蘚般乾燥而稀疏的野草。這種地方竟然會有鹿……

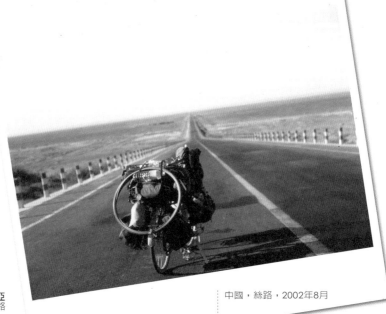

中國，絲路，2002年8月

我既覺得不可思議，又很滿足，於是又躺在大地上，仰望著逐漸閃爍的滿天繁星。

隔天，逆風和緩了許多，身體還是一樣疲憊，但不再感到痛苦了。已經累到精疲力竭，卻還是恍恍惚惚四處漂泊的我，總覺得有點可笑啊。

一條漫長的坡道。低著頭，汗水簌簌而落，我慢慢騎上去。

不經意地抬起頭，長路的另一頭是天空，還有那純白的朝陽。那一刻，我知道自己正在往東走，有種新鮮的感觸，這道光線的盡頭就是日本了，我現在正朝日本前進。

想起一直陪伴在我身邊的「他」。在心中，我一直和「他」分享旅途中發生的每件事。一個人孤獨旅行的時間一長，就會開始喃喃自語，我卻總是有可以傾訴的夥伴。沐浴在前方射來的白色光芒中，我告訴「他」，我們馬上就回家了。

騎上山頂，視野馬上開闊起來。

眼前是一片廣表無垠的大地，遼闊到只能用大海來比喻。漫長而和緩的下坡路一直指向遙遠的地平線彼端，舒暢的微風吹拂著我的全身。

我左手扶著車頭，右手放開，就如想抓住這陣風，筆直地伸出手，一路滑下坡道。

不知不覺，這一刻我又回想起旅途中許許多多的片段。平時雖然沒感覺，七年迢迢的旅途，還是在我身後拉出一條長路。

我看到恆河的純白日出、薩賓娜天真無邪的笑臉、土耳其那爾汀美麗的笑容、滿月下的金字

塔、在草原上奔跑的長頸鹿、騎著破爛腳踏車追趕我的保保。泰西亞有點惱怒地笑著，流下稚氣未脫的淚水。大海般的叢林中浮現蒂卡爾神殿，以及紀念碑大谷地神聖的風光。雄壯的育空河流淌而過，有鮭魚跳躍著。在夜空中搖曳的極光⋯⋯

還有和我一起流著汗水，度過這段美好時光的好夥伴們——清田君、剛、淺野、淳和誠司大哥⋯⋯

在大海般的荒原中，我一個人孤伶伶的。下坡路不斷延伸，我慢慢騎著車前進。

現在他到底人在哪裡呢？我忽然陷入這樣的沉思。我一直思考著這個問題，不斷自問著，他現在所在的地方和我的位置，中間有著怎樣的距離？

地平線就在遙遠的彼方，像是永遠也到不了，讓我覺得荒野中只有孤單的自己佇立著。

我想，應該沒有任何距離吧。

他就在我身邊，不論何時何地。

在秘魯，強盜用槍抵著我的小腹，我的面前就是「那裡」了。如果對方的手再多移動幾吋，我就過去了。不論何時，都是生死一線，我就是這麼活著的。

沒錯，因此沒有任何東西阻絕我們，所以⋯⋯

像是有什麼在呼喚著我，茫然中，我轉過頭。

伸長的右手指向另一頭，褐色荒原如慢動作影片般緩緩流逝。慢慢地、慢慢地，遠方的大地

在我的手邊掠過，彷彿只有我一個人靜止不動，而整個地球正在旋轉。

我還活著。

在這個地球上，雖然我是孤伶伶的一個人，還是好好地活著。

胸口湧起某種感動，像有股熱潮一口氣衝上喉頭，在顫抖的全身湧動著，就快要破碎了。我伸長的右手緊握成拳，眼前瞬間化為一片純白，什麼也看不見了。

回過神來，在模模糊糊的視野中，褐色的大地如方才那樣，緩緩地流逝著。

這一幕真是不可思議。

我見證到自己還活著，而能見證到自己還活著，就像一個奇蹟。凝視著自己的存在，在這瞬間，我以未曾有過的謙遜，感謝我還活著。

我要好好活著，好好過完上天賜與我的時間。

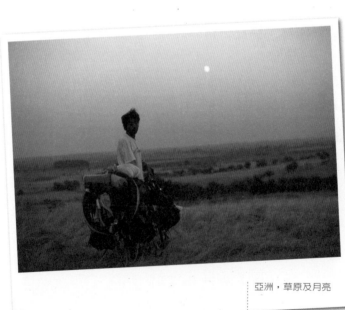

亞洲，草原及月亮

## 終章

芭蕉有首聞名的俳句：

心隨風起　葬身荒野亦無悔

這首俳句歌詠了芭蕉首次踏上長旅的所見所思，描繪著即使可能會在旅途中倒下，變成曝屍荒野的骷髏，還是踏上了旅程的心情。

不論芭蕉歌詠這首俳句時真正的心境為何，我從關西機場出發時，心情確實就如句中的意境，還以為自己回不來了。我的膽子本來就小，算命阿婆的預言和啟程前發作的血尿，更一口氣加深了不祥的預感。

「死了就算了！」我半是看破，半是豁出去地出發了。

沒想到，我活著回來了。

我因為騎著自行車旅行，當然不至於遇上立即致命的絕境。當初的雄心壯志也許太大了點，不過，能夠擺脫當時的不祥預感，平安歸來，對我而言，的確還是有相當大的意義。

我感受到自己心中有股巨大的力量。在埃及的西奈半島上，那兩名貝都因人離去之後，是這股力量催促著疲累的我迅速行動。

不知為何，厄運總會不斷降臨，要及早脫離這種惡性循環，必須仰賴這股力量。我體會到它就是透過經驗這貴重的「資產」，不斷培育，不斷茁壯。

資產。

沒錯，我花費無數光陰，終於存到一筆如金幣般貴重的財產。

回想整個旅程，許多回憶浮現心頭。

現在，只要一想到亞爾伯特，我也覺得能夠超越漫長、無盡的距離，與他心意相通，孤獨感也不可思議地消失了；賣香菇的老爺爺那堅毅的眼神，又重新告訴我什麼才是尊嚴；永子小姐的笑容讓我體會到「活著真好」，真的會湧起一股活力；一回想到莫三比克市場上的老媽媽，就能感受到無比深厚的慈愛。老實說，事過境遷，我一回想起來仍會掉淚，當然，這些都只是眾多回憶的一部分。

接下來我要用何種形式回報他們呢？我用自己的方式思考著。當然，我也明白施與受常常是相互共存的。

我在旅程中找到最美好的事物，也深深地感受著。那就像是我活著的收穫，並不是有名的風景名勝，或歷史悠久的大教堂，而是刻印在我的記憶中，綻放燦爛輝煌的光芒。當我每次回想就會重現眼前的那一幕——肯亞的藍色森林、絲路上的褐色大地。

這些景象總是不斷激勵著我。

## 後記

要把長達七年半的旅程濃縮成一本書，這工程遠比我想像還困難。我心痛地割捨不少經歷。

本書的故事，只是旅程的一些片段而已，還有許多來不及傾訴的心情和旅途點滴，如果還有機會，我也希望都能寫出來。

同樣的，出現在書中的人物，也只是我遇到的一小部分。我也要藉這個機會，向無法在書中一一介紹的諸位致歉。

我當初非常猶豫是否要把誠司大哥的故事寫出來。在我心中，誠司大哥的存在和那個意外，都有無與倫比的重要性，我曾認為好好保存在我一個人的心中就可以了。可是，就因為太重要了，如果完全跳過不寫，實在太不自然。如果能夠用某種形式，證明他曾經如此痛快地活過，不是很有意義嗎？我的確有這樣的想法，也不斷反覆自問，這樣的念頭是不是過於偽善？

最後讓我下定決心的，是他母親的一句話。當我拜訪誠司大哥的雙親，和他們商量這件事的時候，她對我說，「請寫下來吧。」我也要利用這個機會再一次道謝，真的非常感謝。

在旅程結束後，我除了忙碌寫稿外，也在各地演講。

用投影片播放各地的照片，讓大家獲得近似環遊世界的體驗，同時依照不同主題，開始演講。

在會場上，我常常被問起，「下一個夢想是什麼？」大多數時候，這個疑問有「下次要去哪裡冒險」的意味。

我目前並沒有什麼大型旅程的計畫，我對旅行的好奇心和慾望已經充分得到滿足了。

或許有一天我又會蠢蠢欲動、躍躍欲試。我已經特別設定澳洲為目的地，不過現在的我還是非常冷靜。

雖然夢想已經實現，我的野心卻沒有就此消失。不如說，這趟旅程的經歷，讓我想要挑戰更困難的任務，到底是什麼呢？現在我還不能透露（因為太可恥了）。如果順利的話，或許我能透過某種形式通知大家。

這趟旅程拜許多人之賜才能走完，要感謝Goldwin的田口稔先生、HCS的池上忠先生、Star企業的佐佐木幸成先生、岩井自行

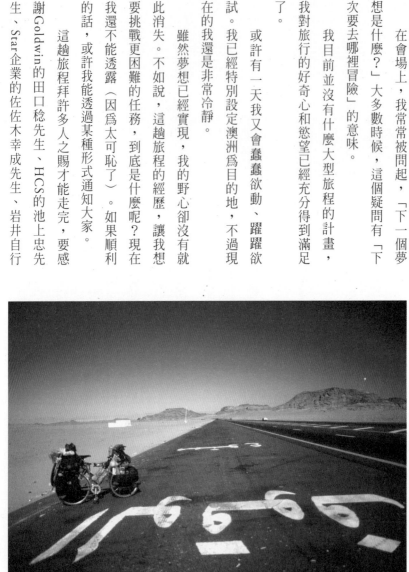

車的岩井滿郎先生、AZUMA產業的伊美義勝先生、廣島自行車論壇的土井先生與瀧川先生、Jacc的池本元光先生，還有來不及在這邊一一列舉的諸位，真的非常感謝。

於公於私，我都承蒙倫敦的雜誌《Journey週刊》總編輯手島功先生和副總編輯石野斗茂子女士許多照顧，難以用言語表達我的感激。

還有高畠末明先生與晴美女士，在倫敦雇用旅行中髒兮兮的我，在我回程時提供我東京的臨時住處，還把我當自己的兒子一般疼愛。還有柳田光枝小姐，我也感謝。

本書能夠出版，多虧實業之日本出版社的大森隆先生，以及CROSS的太田龍郎先生，為我付出寶貴時間，承蒙你們照顧了。

在撰稿時，給我各種建議與鞭策的Aki、安田君、Sue、淳、高槻、久美小姐、矢野、Mayu、美惠子小姐，以及其他許許多多人，謝謝你們！

## 臺灣版後記

這次，實在非常高興本書能譯為中文版。

同時，自己也確實覺得有點抱歉。

二〇〇三 秋

石田裕輔

我這一路雖標榜是環遊世界之旅，其實還有半數以上國家沒去過。由於走訪的國家數並不是我的首要目標，而是騎著自行車從各個大陸的這一端到另一端，所以自己也相當滿足。只是現在卻覺得有些後悔，要是當初有到臺灣就好了……

我在中國絲路旅行時，遇到一個來自臺灣的自行車家族，四十三歲的爸爸、媽媽，還有兩名兒子分別是十八及十五歲，要用四百天騎完世界一周兩萬五千公里路。這是我第一次遇到全家出動的自行車騎士，對我來說十分新鮮，不過，他們親切的笑容讓我留下更深刻的印象。我們在沙漠合影留念時，爸爸伸手攬著我的肩膀，那一刻，我覺得自己也成了家族的一員呢。

日本有個名為JACC（Japan Adventure Cyclist Club）的組織，在旅行海外的自行車騎士所組成的團體中，算是先驅，我也是會員之一。JACC和臺灣之間的自行車交流活動相當盛行，在會員刊物上常有這類報導，和這家人相遇時我自然而然想起這件事，爸爸竟然接著問我：「你聽過JACC嗎？」他們似乎也加入和JACC相關的自行車交流社團，還提到我一些朋友的名字，大家一起興高采烈了一陣子，讓我重新認識原來人們是這樣彼此連結的啊。

這次我的拙作能夠翻譯為中文，讓我覺得越來越親近臺灣這個陌生的國家。下次有機會，我也想到臺灣一遊，當然，要騎著自行車！

二〇〇六年春

石田裕輔

## 作者簡介

石田裕輔（Yusuke ISHIDA）

一九六九年生於和歌山縣白濱町。

高中一年級時，騎自行車環遊和歌山縣一周後，開始憧憬旅行。

九五年辭去食品製造企業的工作，踏上環遊世界之旅。原本預定在三年半之後回國，因為旅程太有趣，不知不覺花了七年半的光陰。

在旅途各地寫下老套的歌詞，畫了風景和人物的素描，而且自我陶醉著。

在各地旅遊時，也在倫敦發行的日文情報誌《Journey週刊》上連載散文。在五年內總共寫下二百七十篇文章，本書就是以這些散文為基礎，改寫而成的作品。

**繪者**

石田裕輔

**攝影**

石田裕輔、葉山淳、淺野剛正、加納伸治、渡邊誠司、根本嘉幸、和栗剛

IKAZU NI SHINERU KA! by ISHIDA Yusuke

Copyright © 2003 ISHIDA Yusuke

All rights reserved.

Originally published in Japan by JITSUGYO NO NIHON SHA, Tokyo.

Complex Chinese translated rights arranged with JITSUGYO NO NIHON SHA , Tokyo.

Through THE SAKAI AGENCY and JIA-XI BOOKS CO., LTD..

**不去會死　行かずに死ねるか！**

作　　者　石田裕輔

譯　　者　劉惠卿

美術編輯　yuying

地圖繪製　Jojo Kao

總 編 輯　賴淑玲

社　　長　郭重興

發行人兼
出版總監　曾大福

出 版 者　大家

地　　址　231新北市新店區民權路108-2號9樓

電　　話　02-2218-1417

傳　　真　02-8667-1851

發 行 者　遠足文化事業股份有限公司

客服專線　0800221029

劃撥帳號　19504465　　戶名　遠足文化事業股份有限公司

印　　製　成陽印刷股份有限公司　02-2265-1491

法律顧問　華洋國際專利商標事務所　蘇文生律師

定　　價　300元

第二版第1刷　2022年1月

國家圖書館出版品預行編目資料

不去會死/ 石田裕輔 著;劉惠卿譯. – 第
一版. –. 新北市;大家出版;
遠足文化發行, 2011.11 印刷
面;　公分
譯自:行かずに死ねるか！
ISBN 978-986-5562-36-6 (平裝)

1. 腳踏車旅行 2. 旅遊文學

992.72　　　　　　　　　　110019678